凛冬将至

电视剧笔记

毛尖 著

生活·讀書·新知三联书店

图书在版编目（CIP）数据

凛冬将至：电视剧笔记/毛尖著．—北京：
生活·读书·新知三联书店，2020.6 （2021.1 重印）
（三联精选）
ISBN 978-7-108-06834-7

Ⅰ．①凛… Ⅱ．①毛… Ⅲ．①电视剧评论－世界－文集
Ⅳ．① J905.1-53

中国版本图书馆 CIP 数据核字（2020）第 059938 号

责任编辑　王振峰
装帧设计　鲁明静
责任校对　张国荣
责任印制　董　欢
出版发行　**生活·讀書·新知** 三联书店
　　　　　（北京市东城区美术馆东街 22 号 100010）
网　　址　www.sdxjpc.com
经　　销　新华书店
印　　刷　北京隆昌伟业印刷有限公司
版　　次　2020 年 6 月北京第 1 版
　　　　　2021 年 1 月北京第 3 次印刷
开　　本　850 毫米×1168 毫米　1/32　印张 11.5
字　　数　208 千字　图 21 幅
印　　数　13,001－16,000 册
定　　价　38.00 元
（印装查询：01064002715；邮购查询：01084010542）

凜冬將至

毛尖笑納

董橋

《24 小时》，2001 年开播

《欲望都市》，1998 年开播

《士兵突击》，2006 年

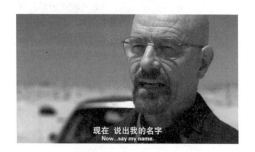

《绝命毒师》，2008 年开播

《我的团长我的团》，2009 年

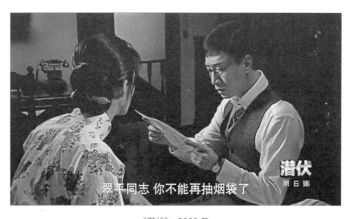

《潜伏》，2009 年

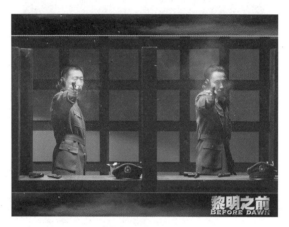

《黎明之前》，2010 年

《唐顿庄园》，2010 年开播

《神探夏洛克》，2010 年开播

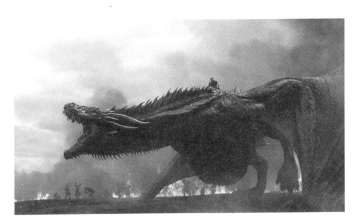

《权力的游戏》，2011 年开播

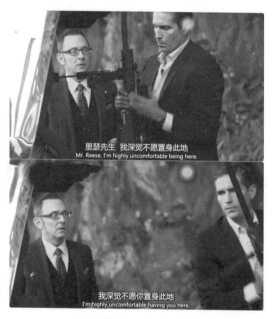

里瑟先生 我深觉不愿置身此地
Mr. Reese, I'm highly uncomfortable being here.

我深觉不愿你置身此地
I'm highly uncomfortable having you here.

《疑犯追踪》，2011 年开播

《甄嬛传》，2011 年

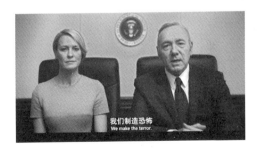

我们制造恐怖
We make the terror.

《纸牌屋》，2013 年开播

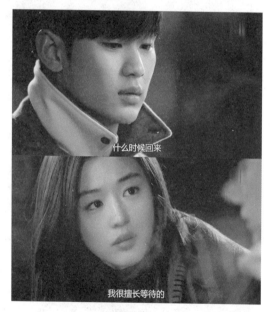

《来自星星的你》，2013 年

《9 号秘事》，2014 年开播

《北平无战事》，2014 年

请问你带烟了吗

《伪装者》，2015 年

《德雷尔一家》，2016 年开播

《琅琊榜之风起长林》，2017 年

《长安十二时辰》，2019 年

目录

第三季 *2016—2013*

第二季 *2012—2011*

第一季 *2010—2002*

毛尖本色

一

答应为毛尖的新书写序，对我是一件犹豫再三而又求之不得的事。犹豫的原因，不仅因为毛尖难写，而且因为在许多人看来，我们是如此不同。我写文章是典型的学院派。二十多年前我刚出道的时候，不认识我的人读我文章都拿我当六十岁老太太。而"写短文章天下无敌"的毛尖，虽然也在学院中长成，她的许多文章却与"学院派"不大沾边。她说自己这是"乱来"，但正是这种"问题和语言都来自内心的痛楚，来自对生活修正或赞美的渴望"的短小精悍的批评文字或专栏文章，塑造了一种有效地介入时代生活的文化路径。这也是我对毛尖感兴趣的原因。

其实我们并不像外表那样不同：我们同样是在20世纪90年代的学院中成长起来的"70后"学人，特别是，同样在20世纪90年代后期接触"文化研究"这一新领域。那时，北京的戴锦华老师和上海的王晓明老师各自形成了两个文化研究的阵地。

对我们这些学生而言，文化研究就是要打破学院的疆界，真切地认识、介入社会生活。在我们的青春记忆中，文化研究是和"改造世界"这样的豪情和热血关联在一起的。从那时起，我们不仅研究文学与电影，也关注作为大众通俗文化的电视剧，还有广告、咖啡馆、城市空间、文化现象等不一而足。我常常把毛尖的写作视为文化研究的一种。她的批评文字或专栏文章并不是一般所理解的那种学院化、理论化形态，但我相信她写作的初衷正是从这里开始的。可以说，她以专栏写作为阵地，蹚出了一个文化研究的新战场。

近二十年来，毛尖已经成为当代中国文坛最为风格化的写作者之一。她的文字、思路和文体已经形成了具高度辨识性却难以捉摸、不可模仿的"毛尖体"。许多人以为毛尖的文章好读，嬉笑怒骂、挥洒自如，无论电影、文学还是文化事件、生活琐事，到了毛尖笔下，都妙笔生花，别有一番味道。不过，人们或许意识不到，毛尖文章好读的背后却是以海量的阅读打底，以对文字书写的极度敏感和讲究为前提的。特别是，她对评价对象的锐利判断和质朴硬朗的世界观表达，常使我会心而生出敬意。借用李陀评价丁玲的一篇文章的标题，应该说：毛尖不简单。

毛尖从这个世纪初开始在专栏写作中引起越来越多的关注，到今天也快二十年了，但她的写作却从未疲软过。这些

年，她拿出了十多本随笔、评论、杂文集，每一本都有特色、有厚度。据说她一周可以写四五篇专栏文章，常常是一边和朋友们吃着饭、聊着天，回家带着儿子、做着家务，抽空就把文章写了。我就亲自见识过一回。那次我刚从上海回来，几个朋友在微信群里晒照片、耍嘴皮子逗乐。当然，毛尖是最活跃的一个。她一会儿发照片，一会儿发表情包，一会儿评点搞怪，和大家一样不亦乐乎。可是最后等我们互道晚安、准备歇息时，毛尖告诉我们，她刚才写完了一本书的后记。我顿时呆住。我要抽掉多少根烟、喝掉多少杯咖啡才能写出一篇文章啊，但毛尖谈笑间捎带手就完成了。炼红见怪不怪地告诉我：这就是毛尖。

我常常感到好奇的是，毛尖如何获得这种与文字浑然一体的写作状态和如此持久的创作力。2019 年，毛尖的《夜短梦长》在北京大学出版社出版时，洪子诚老师就曾提议，应该围绕这本书开一次学术性座谈会，因为毛尖的文体风格与社会影响已经构成了一种值得关注的文化现象。这个提议被毛尖断然否决了。她完全不像文字世界里那样犀利生猛，她被洪老师这个提议吓坏了，威逼利诱着培文的老总高秀芹取消了这个活动。其实，几年前，陈子善老师就在文章中提到倪文尖曾想研究"毛尖现象"。不过我们一直期待的文章文尖老师到现在也没有写出来，估计是遇到了和我一样的难题。但是我仍然答应

为毛尖的新书写序，不是为毛尖定性，而是为了向一位同龄人做出的出色工作表达敬意，并分享我们对于自己生活时代的共同感受。

二

这本新书有两个关键词，一个当然是毛尖，另一个是电视剧。

先说电视剧。和毛尖第一本谈电影的文集《非常罪 非常美》一样，这本谈电视剧的书也颇为谦虚地采用了"笔记"这个说法，但代表的却是毛尖影视评论文章的另一种风格，或许可以称为平民化风格。电视剧和电影不一样的地方在于它的长度。与一部长度往往限定在两个多小时的电影比起来，电视剧简直就像日常生活本身一样长。时间的长度也增加了电视剧参与生活的重量，那些陪伴人们度过无数夜晚的虚构世界中的人物，因此具有了真实性，仿佛他们就是一个活在你身边的人。因此，电视剧是更草根、更平民、更人间烟火的。在很长时间里，电视剧总被看作是低于电影与文学的通俗文艺，是缺少艺术性与现实性的不入流的大众文化。在我们"70后"一代的印象中，电视剧是伴随着七八十年代之交电视机的出现而同时出现的。当时虽然被《上海滩》《霍元甲》《排球女将》《射雕英雄

传》等迷得神魂颠倒，但在我们的意识里，电影与文学才是艺术的正宗。1990年以来的一个大变化，是电视剧成了中国最为本土化和最具大众性的艺术媒介。用毛尖的说法，以1999年的国产剧《雍正王朝》和2001年的美剧《24小时》为标志，"一个电视剧时代正在展开"。电视剧取代电影，不仅在好莱坞也在中国，成为最能表达一个时代的意识形态和生活形式的再现媒介。

从2001年迷上《24小时》开始，专业影评人毛尖就变成了电视剧的热情宣传员。在2011年的一篇访谈文章中，她这样说："国产电影不作为的时代，我们把梦想和热情都投给了国产连续剧"，"电视剧不仅成为人民娱乐的主体，也接管了电影的全部功能"，并宣称"一个电视剧进军电影的时代即将到来，这会是一个比较激动人心的影像新时代"。但是毛尖很快发现国产剧的情形没她想象的那样乐观。因此，在这本书的《后记》中，毛尖把21世纪中国电视剧的高潮放在了2009年。这一年，各种类型的热播剧"喷涌而出，要啥有啥"。但是国产剧滑坡的分水岭也以这一年分断。此后的国产剧再难引起毛尖的兴奋，但她仍旧是个"国产剧的强迫性观众"，多烂的剧都逃不过她的眼睛。可是烂剧看多了也会生理不适。那个对电影与文学的"非常罪、非常美"一往情深的毛尖，谈起国产剧常常变成了吐槽专家。但她挑剔却不毒舌，而是一腔热血为国

产剧呐喊助力；她机智却不卖弄，每篇文章都实实在在地就剧情逻辑、演员表演、场景设计和叙事的世界观等做出评价。

在毛尖看剧的二十年里，美剧《24 小时》和《权力的游戏》始终是她的最爱。但要说毛尖崇洋媚外却绝不公平。在一个影像播放全球同步的时代，用看美剧还是看国产剧来区分一个人的爱国心无疑迂腐至极。可以说，全世界没有哪个国家的美剧迷，有着毛尖这样强大的胃口、对全球电视剧的了解和对国产剧的爱好强迫症。但在接受方式上，毛尖对待英剧、美剧和国产剧的评价标准却一视同仁。她之所以热爱杰克·鲍尔，是因为他那"打不死的小强"一样强悍的生命力，是他始终"用永远政治不正确但永远正确的方法拯救这个世界"；她迷恋《权力的游戏》，是因为其中营造出的那个活生生的世界显示出"生而为人的豪华"，她从中体味出命运的无情才是历史的真实。因此，她用这部美剧的核心台词作为此书的书名："凛冬将至"。

但是更重要的不在于是美剧还是国产剧，而是这些电视剧负载的普通中国人的生活记忆、情感记忆和历史记忆。读着毛尖的文章，我也会回想起 1999 年看《雍正王朝》的时候，我也在北京西郊的一间小屋黑白颠倒地写着博士论文；2005 年看《大长今》的时候，我热衷"韩流"；2008 年，我记得是看着抗日奇侠剧的时段儿子降生；2012 年，刚从日本回来我就赶紧补

习《甄嬛传》……电视剧成为串联起我们二十年生活记忆的媒介，不是因为它多伟大崇高，恰恰因为它细水长流、润物细无声地融入了我们的日常生活。

因此，毛尖这部带有史的轮廓的电视剧笔记真正的特色，其实不在于它的宏大叙事，而在这一历史轮廓和一个观剧者有血有肉的生命记忆紧密勾连。由于电视剧所具有的大众性，这些其实也是二十年来当代中国人情感记忆的背书。毛尖评剧的专业水准使得这些记忆不会太走样，而她对屏幕世界的投入和热情则使无数已随生活流逝的情感记忆活色生香。这本书的篇目编排和章节设计由同为"70后"的舒炜亲自操刀。想到常被人尊为学术男神的舒炜居然也是毛尖笔下的电视剧和毛尖文章的爱好者，这让我对中国电视剧增加了不少信心。

三

于是就要从电视剧说到毛尖。毛尖爱电视剧，丝毫不逊色于她爱电影爱文学。但与爱电影爱文学略有不同，毛尖爱电视剧不仅仅是一种趣味性的个人爱好，也包含了某种道德心和责任感。"道德心"和"责任感"这样的词用来形容毛尖可能是有些矫情，但很贴切。如果说在写《非常罪　非常美》的时期，毛尖带有某种小资情调的自恋和多情的话，那么写《凛冬

将至》的毛尖却多了许多硬朗、质朴和对于世界的美好愿望。

在毛尖的许多文章中，我特别喜欢她在2015年获得华语文学传媒大奖"年度散文家"时发表的获奖感言。那是更本色的毛尖。她提到导师王晓明的"热风"计划，她说自己写作的动力源自这样的信念："那些来自我们成长年代的高尚愿望，那些被今天的生活所屏蔽掉的很多词汇，如果还能感动我们，为什么就不能感动更年轻的人呢？"她因此站在这样的高度来理解自己的专栏写作："本质上，我们与万事万物有着更家常的潜在情义，我们是通俗世界的一部分，是这个平庸的时代造就了我们，而我们全部的工作就是改变这种平庸，直到时代最终把我们抛弃。"《24小时》中的杰克·鲍尔因此成为毛尖心目中真正的英雄，因为他和她一样，永远奔波在脏乱差的时代火线的前列，做的是"一线的文化清道夫"工作。对于毛尖这样始终在文化前线打游击战的人而言，艺高人胆大是条件，而在冰与火的生活中不断地锻造更结实更强悍的自我，也是生活回馈给毛尖的珍贵礼物吧。

我相信，如果让毛尖选择，她宁可天天看英剧、美剧。她对国产剧的热情及其吞吐烂剧的巨大胃口，不仅源自对中国电视剧更源自对"中国性"和"人民"的执着。毛尖不大用"大众"和"平民"这样的词，她更愿意使用"人民"这样的政治术语，因为那代表的是她对普普通通、健康硬朗的中国人的

热爱和期待。因此，看反腐剧，她想的是如何让人民认出《蜗居》中的宋秘书无非就是《红岩》里的甫志高；看耽美剧，她读出的是资产阶级二代的美学语法；看打性别牌的《欢乐颂》，她体味出的是陈腐的"金钱颂"……她的批判立场是尖锐的，却一点儿也不高调。

　　在毛尖的语汇中，"生活"是一个出现频率很高的词。就本质而言，毛尖曾是一个标准的"文艺青年"，这从她对英美文学、中国文学以及世界电影、中国电影的海量阅读和细腻体认中都可以看出来。没有全身心沉醉在文艺世界的人，写不出《姐姐》《雨轻轻落在城市的上空》《永远和三秒半》等感动无数文青的文章。毛尖说，她是一个"接受了生活改造"的文艺中年。"改造"一词包含的疼痛感，或许只有毛尖自己知道吧。但这也并不意味着对生活的妥协。或许可以说，"文艺"（特别是19世纪经典文学、20世纪经典电影）曾为毛尖创造过一个精神的故乡。但在与生活短兵相接的无数瞬间，她懂得了文艺不是逃离生活的避难所，而是让她获得一种观看、理解和投入生活世界的方法。在与时代生活贴身肉搏的琐屑战斗中，毛尖获得了一种硬朗的"意志"，她称之为"修正生活的意志"。我相信，这是毛尖的剧评以及所有文章中散发着质朴色调的原力所在。

　　毛尖其实是多面孔的，这是她的文章花样百出的原因，也

是她人见人爱、男女通吃的原因。人们经常会看到毛尖的机灵、聪明和犀利泼辣。但在这张面孔背后，还有热爱杰克·鲍尔和金庸的毛尖，这是少年热血痴迷于英雄梦的毛尖；有热爱海子、茨维塔耶娃和里尔克的毛尖，这是诗人和少女诗意的毛尖；还有作为"好学生"的毛尖：她尊重那些认真生活的人，也尊重那些在自己的专业领域中有敬业精神的人，并且从他们身上源源不断地吸取她渴望的能量。比如她从格非的课堂上学会了如何看电影，从陆灏那里学会写专栏，从导师王晓明那里学会改造世界的热情……这使她总能保持一份朴素和谦逊，一种在生活中不断生长的虔诚感，通人情事理，却并不世故。她喜欢在文章中讲一些八卦和段子，周围的师友经常在她的文章中友情出演，让人真假难辨，但谁也不会觉得被冒犯。我是读到毛尖写金庸的那篇文章才惊讶地发现，金庸世界的英雄谱系在毛尖的白日梦中占据主要地位的，居然是常常被人忽略的郭襄，这个一辈子爱着神雕大侠却不求回报的女孩子。我由此知道，毛尖对人情事理的体认源自何处……

但是毛尖的文章不会告诉你那样的时刻：在一次访谈中，她提到她在香港读书的三年，其实是很寂寞的，经常独自一人一天在图书馆看五六部电影。后来她毕业的时候，去向音像资料管理员告别。那人告诉她说：你是我们这边接待了最多次数的学生。这样的情境让我心动。我知道这才是更为常态的毛尖

生活。正是在那些寂寞地独自面对银幕世界和自我的无数时间里，后来的毛尖慢慢长成，并以文字破茧而出，化蛹为蝶。

四

毛尖为这本书所写的后记是忧伤的，"雨中静止的火车"表达了她对中国电视剧的期待和忧患。这种古典式的责任感在今天已经不多见了。事实上，近些年来，我渐渐在毛尖的文字中读出了一种变化，用她自己的表述是："阳光下抖掉枝叶和花朵，现在我可以枯萎而进入真理。"她依然幽默犀利，却变得更为严肃了一些；她谈"抒情"，想到的是要节制泛滥的情感，而感受大地天空的壮阔；她谈人生和命运，更赞美那种被剥夺之后不屈不挠的热血，那种来自生命原力的"邪恶和丰饶"……她这些年的文章也变得更严谨了，几乎一篇是一篇，篇篇都成为微信上点击率最高的话题。我想这也许预示着毛尖更大的转变。"凛冬将至"或许是人到中年后的毛尖对人生和世界的另一种体认，她将变得更硬朗而质朴，逐渐称得起"智慧"这样的字眼。

读毛尖的这些文字有时让我想起王安忆。在王安忆这么多年丰厚而扎实的实力派写作中，我一直对她在 20 世纪八九十年代之交的一些中短篇小说抱有浓厚的阅读兴趣。我相信，后

来写上海的王安忆就诞生于这个时期。其中，我反复阅读过的是《乌托邦诗篇》。这是一篇回顾自己创作经历的中篇小说，也是一篇献给陈映真的不像爱情但情书一样的小说。在告别陈映真的时刻，王安忆这样来写她的精神转变："我觉得从此我的生命要走一个逆行的路线，就是说，它曾经从现实世界出发，走进一个虚妄的世界，今后，它将从虚妄的世界出发，走进一个现实的世界。"从真实世界走向虚妄世界是浪漫主义的理想，而从虚妄世界走进现实世界则是改造世界的行动。正因为有这样一个"逆行路线"，我从来不把王安忆后来的上海写作看作一种"纪实"，相反，我觉得书写上海正是她"创造世界的方法"。

我感觉，当毛尖在谈"真理"谈"枯萎"特别是谈"凛冬将至"的时候，她体认到的或许也是王安忆当年感受过的那个精神过程。正因为有了对真实世界的"残酷"本质和"脏乱差"的文化一线体认，改造世界、创造世界的意识和愿望才更为自觉，也更为强烈。

凛冬将至，但新的故事会开始。

第四季

2020—2017

一口气把话说完

好不容易出太阳，如隔三秋的两个爷叔终于在小区喷水池边见上面。老张几乎有点激动，他豪迈地拉下嘴上的围巾，给老赵递了根烟。不料，赵太及时杀到，一罩封门。老赵愤愤然一句，但也顺势屈服。疫区像战区，活着更辛苦，就像加缪说的，当一个鼠疫患者很累人，但是要想不当鼠疫患者，那更累人。

第一次吧，全国人民共同感受到假期的"惩罚"。小店的扑克牌卖光，超市的杜蕾斯卖光，中午菜场就剩下土豆、大豆和毛豆。平时切萝卜两头去掉一大截，现在全部保留。小葱用完，根儿也在水里栽培着。旁边的老百姓大药房队伍还很长，口罩是早就没有了，双黄连的位置上，站着不服气的牛黄解毒丸和京都念慈庵。幸亏这次只是让吃点双黄连，就是连累了中医又一次被全国人民吐槽成童子尿。

好在中国人从来都是既残酷又幽默，既容易受惊吓也黠得出去。村头的标语是"今年上门，明年上坟"，村尾一群人追着逃逸的野猪像是费里尼的《阿玛柯德》。如果"持摄影机的人"

在，维尔多夫一定会千山万水地赶来拍下封城的武汉，拍下第一线的悲壮和血腥，拍下亿万奉命睡觉的普通中国人，拍下千千万万人在线督工的雷神山、火神山，也拍下空无一人的街道，拍下一个特别寂静仿佛刚刚完工的中国。

早晨站在阳台上，看到保安站在小区门口，关公一样地拦截所有外来人口，保洁阿姨认真地为数字门铃消着毒，我就想，作为这个世界上最没用的人，在各种报道、谣言和段子中度过了半个春节的我，可以从这场壮烈的战疫中思考到一点什么呢？

其他不敢说，就说说影视。宅家十天，把这一年没来得及看完的剧都补了一下。这两天补完半部《新世界》。国共题材一直是这些年的屏幕主菜，三十集的《潜伏》，我看过三遍，没按过快进键。但《新世界》，我两倍速度看，孙红雷和张鲁一的戏，一倍半速。这么说吧，七十集的《新世界》，在没有疫情的世界里，属于常态，而且很不坏。开场的北平细节和台词质感，足见编导的心力。但是，徐兵老师，你要向全国人民允诺一个"新世界"，却还是用旧世界的模式和速率来塑造一个"老子天下最屌"的男主徐天，一个"老娘天下最神"的女主田丹。这两人，是新世界的揭幕人，却哪里有真正的新世界的精气神？二十一集，田丹、徐天，隔着监狱铁栏，探入对方身体，说是验证伤口，却搅动满屏尴尬，新世界交到他们手

里，简直是转场胭脂胡同。

不过，这个还不是最关键的。疫情发生后，每个中国人都感受到了一种速度。尤其最近九天，天天四五千万人在线督造平地造出的医院。在这个新世界的建造速度里，看着《新世界》的主演也好，配角也好，集集用掉三分之一的时间出门去吃早餐，出胡同到警署到监狱到妓院，开车送老婆到丈人家，中途有的跑去斗狗场，有的走向保密局，甘阳老师就说，完全磨洋工。反正，就像片头表现的，编导特别热衷表现人物来来回回走。当然，表现人物走姿是影视的基础手法，毛主席、周总理一踱步，新中国就有了草图。但《新世界》里三男主集集平均两万步，看得出来是置景花钱了，故事不够了。我大致算了下，剪掉整个剧组的走路场景，此剧可以缩短三十集，相当于把口罩直接送到协和医院门口。

借着此次抗疫，强烈呼吁影视界也改掉兜兜转转的拖沓风，三十集能干完的事情，就严禁拖上七十集。小时候最让我们痛心的，不就是南希仁这种，最后一口气写四个半字："杀我者乃十。"有这力气，为什么不直接写"杨康"两字，生生搞得黄药师成了背锅侠。不过，当年武侠小说中的此类小机关，如今成了我们影视剧的大杠杆。田丹前半句引导徐天找到了照相馆，二十集后才说了后半句，杀手可能另有其人。田天神不是宇宙第一牛逼吗？身兼福尔摩斯、弗洛伊德和007，一

句话要隔一个春节说完整，这种作风，带进新世界，就是影视疫情风。

最后，我想诚恳地说一句，满屏坏消息的世界，看看《新世界》里特有人气的北平二愣子、小耳朵、大缨子，还有那些狱卒车夫，挺治愈的，因为他们从来都是一口气把话说完。

安全感

有一款超火的游戏叫《恋与制作人》，玩家以女主身份经营一家影视制作公司，历经各种离奇，邂逅四大男主，包括霸道总裁、腹黑教授、会飞特警和超级巨星。总之，挥洒所有屠狗剧情让你为爱付出，搞得无数用户一边花钱买钻石一边风中啃馒头。

我去游戏论坛兜了一圈，想看看网上厮杀的少女到底在购买什么，凭什么"李泽言带你搓麻将、许墨喂你吃饺子、白起给你暖耳朵、周棋洛陪你贴窗花"这样狗血的"四大公子"就能打败诸葛亮、林冲、贾宝玉。

后来在网上看到杰克马的一段乐队指挥我才大致明白了，觉得《庆余年》原著作者猫腻说的一段话还真是有道理。他说红火的书一定要有"安全感"，而安全感的来源就是"大背景、金手指，这是最常见的两条路。比如范闲，父亲是皇帝，母亲是叶轻眉，养父是户部尚书，有老黑狗陈萍萍撑腰，有五竹做保镖，想死都死不了"。

每个时代都有自己的青春剧。就霸道总裁而言，达西先生

一路从《傲慢与偏见》走到《唐顿庄园》，虽然性别和性格可以各种变化，行为举止从来都有教养的轮廓，但总裁们进入我们的影视剧后，他们的人设表现就一个词：锦鲤。

锦鲤小男主是国产电视剧最大的超现实。《北平无战事》里有方孟敖，《破冰行动》中有李飞，这些"成事不足、败事有余"的脸蛋男主，凭借非凡身世，日常才能靠吼就行。不过，2019年的锦鲤更上层楼，身家揭秘全是太子或准太子级。

《庆余年》是眼下最有看头的古装剧，里面男主的傲娇创新高。范闲从边城澹州来到京都，一路就没怯过场。有一天，皇帝召见，虽然旁边太监百般示意，小范大人仗着命比天高，高声问："皇帝，我要跪吗？"这样的天之骄子，估计李白看了，也是自惭。反正，二十年了，我们的男主，比拼着要酷出天际。《剑王朝》里，武林小奇才丁宁跟自己的师尊说话，就跟和保安打招呼似的："你怎么也在这里啊！"当然，皇帝也好，师尊也好，遇到头顶中二光环的，也就完全没了章法。《庆余年》的庆帝，算是这些年影视剧中最有层次的帝王，有心机，有理想，杀伐有时，内荏有时，可是面对被编导加持的男主，也只能挥挥手，"你不想跪就算了"。

不过，霸道总裁进化到太子级，倒是舒了口气。就像拍到《爱尔兰人》的最后伤感，就是黑帮片的夕照。警匪片用到一亿发子弹，便弹尽粮绝。封顶太子，于影史而言，霸道总裁这

款类型也将寿终正寝。"Manners make the man"，我们的太子们反其道而行，加速毁灭影像史上越变越粗鄙的一类人设，可算功莫大焉。在这个意义上，《庆余年》这部电视剧的场外意义可能更大，集"安全感"于一身的范闲，将要为"安全感"这种东西写下墓志铭。

存量博弈的年代，早点抛弃霸道总裁这种文艺鸦片，其实应该进国策，就像交响乐团的火线告诫：管自己拉，不要看他。

十二时辰和影像官僚主义

上个星期，甘露老师让写写《长安十二时辰》，当时我就"喏"了一声，想着就差最后两集了。没想到第二天起来，说好的二十五集突然变成了四十八集，当时我就跟张小敬听到外面还有三百桶伏火雷一样，蒙了。

差不多也是第一次吧，一部快看到结尾的剧，突然，郭敬明有了姚明的身高，本来想走过去赞美一下对方脖子美，走近一看是大腿。比例突变这种事，一般发生在战场上，比如德军将领保卢斯曾哀号："原来以为一个星期可以拿下斯大林格勒！"

其实，《长安十二时辰》看到十来集，算是有好感。网上大呼小叫的服化道，不是我的菜，但即便是"装修"过头的路人、厉害过东方明珠的望楼、拥挤过南京路的西市，都可以作为影像的风格被接受，本来《长安》也不是写实。用原著编剧马伯庸自己的话说，他也不建议大家把它当成"真正还原的历史剧"，他强调这是一部"传奇作品"，"类似《三国演义》和《封神演义》"。而且，作为《24小时》的铁粉，看到片头的日晷从巳正划向午初，想起陪伴过我们八年的嘀嗒嘀嗒实时

声，简直有一种幸福感。还有什么能爽过在夏天的夜晚看一场反恐？

死囚张小敬以守护长安的名义被靖安司司丞李必从监狱提了出来，两人要联手在十二时辰里破获一起毁灭长安的恐怖行动。张小敬的任务设定和杰克·鲍尔一模一样，观众也在开局十分钟里感受到，只要张小敬活着，长安就还是世界上最伟大的城市。但是，《长安十二时辰》却一个时辰接一个时辰地把自己拖入虚无。

作为此剧最大的空间站，靖安司和大案牍术是《长安》的一个主要设置，从第一集到第二十四集，几乎集集都要重申靖安司和大案牍术的厉害。但实际的情况是，大案牍术也就是大数据，而选出张小敬，完全是人为。靖安司和大案牍术在中段被烧毁以后，也没见剧中人的行动有数据匮乏的掣肘；同时，就像郭将军辣讽右相说的：你没有大案牍术，但情报比谁都快。所以，回头看，大案牍术跟剧中的地下城和葛老、长安名妓和花街艺人一样，出场效果和实际功能就是淘宝的卖家秀和买家秀，最终沦为一场视觉虚无。

《长安》开场，几个长镜扫描出整个长安，导演的摄影出身由此一览无余，但是，不同的社会等级在剧中的阶级差异，只留在剧本的人设层面：剃头匠女儿的妆容和话语比顶层子弟更斯文，地下社会的统治者非常奥赛罗，最低价的妓女有着

最高级的志趣，将军的女儿倒混混似的。往好里说这是长安的抖音状态，但谁都看得出来这是一部因为终点暧昧引发视角混乱、剪辑混乱、价值观混乱的剧。死囚张小敬有平民关怀，右相林九郎有法家思想，女婢檐棋有超阶级的思考，这些都曾经构成《长安》的口碑。右相的律法观念和立宪追求，也让观众由衷地希望他活下去。但是，所有这些人物的最硬核部分，都被影像官僚主义搁浅或冲乱。为了撑足四十八集，《长安》不断旁逸斜出，为长安人民奔波的李必和张小敬，终于分头要去救檐棋，"世上只有一个檐棋"。李必求太子，不惜说出全剧最深情的台词："愿终生供太子驱使。"

最清高的李必可以放下所有，这部剧终于越变越自由。只要编导需要，前一秒武装，后一秒女装，女主在井底待十集也绝不是事儿，林九郎受观众欢迎，那就反恐剧转谋略篇，戏份儿不够，那就注水千年不变的职场和情爱。李必在前面十集一直在靖安司跑进跑出，各色差役口吐各款大唐名词来来回回叉手唱喏，还多少有点编剧所谓的"官僚美感"，但是十集后整部戏所有角色都染上了影像官僚气，李必一直皱着眉，张小敬一直横着嘴，盛世长安已经人人暗桩，遇到点历史细节就专题昭告：看出来了伐，看出来了伐，这是大唐的"我是歌手"，这是大唐的水盆羊肉、火晶柿子，还有右相背后的區，看清了伐，看清了伐。

看清了。全剧第一名是大案牍术，第二名是天眼系统，但是，四十八集下来，热的如果是这些似是而非的大唐冷知识，全剧的因果逻辑被大唐细节不断离题、不断割裂，那么，我可不可以说，这部暑期最红档开出的影像官僚风可能会在未来的日子里弄出一批只有一万个叉手礼的古装剧。

九州抛锚录

迷上《权力的游戏》后，我在各种场合赞美过维斯特洛大陆的国族设定。有一次，思南活动结束，一个年轻学生叫住我，问我怎么看我们自己的"九州"？我惶恐地表示完全没有听说过。这个学生就要了我的电邮，当晚发了我十几个文档和一堆链接。这是我第一次知道"九州"。

"九州"的目标很明确，就是用托尔金的概念创造一个中国的奇幻世界。坦率地说，这个理念并不打动我，《霍比特人》《魔戒》风靡半个多世纪，全球少年都曾试图创造自己的指环王。不过，后来我打开一个论坛页面，看到"九州"这个名字曾经被如此轰轰烈烈地讨论，无数网友为这个"第二世界"披星戴月过，突然觉得这个世界也算是众志成州，少年血回涌，通宵看了几章被吐血推荐的《九州缥缈录》。

"九州"旗下的作品，已经有一百多部。坦白说，我们看金庸长大的一代跟"九州"还是有距离，不过，上百位写家一起为"九州"开疆拓土的行为本身令我莫名激动。从 2001 年开始，创造一个新世界的英雄令发出后，前赴后继，"九州创

世组"经历了各种变迁，看到这个世界层累叠造，终于人头济济，有了自己的日月星辰和种族文化、自己的宿命英雄和抗争口号，"九州"幻想世界的队伍终于也有了自己的地图册和政治史，作为中国读者，多少也尝到点"冰"与"火"的意思。

然后，7月16日，几经难产的《九州缥缈录》终于登陆浙江卫视，刘昊然等"90后"明星领衔，张丰毅、张嘉译、张志坚等老中青演员殿后，网络一片欢呼。但是这欢呼声基本在第二天就歇菜了，因为"九州"迷发现，应该有一个完整前情和成长故事的阿苏勒，一出场就迈过了苦涩的少年期，而且，所有需要他用心用血去承接的命运，类似生父杀了养父，他却完全没事，导演一个剪辑就让你心平气和。不知道是年轻演员完成不了狂飙的内心戏，还是狂飙的内心戏不属于年轻演员，《九州》的戏份儿设置，明显就是让二十岁以下秀脸，二十岁以上秀内心，搞得小女主动不动呵呵傻笑，小男主憨憨看女主傻笑，上代女主动不动秀背影，上代男主也就只能看背影。所以，奇幻确实也蛮奇幻，大家来自九州三川，为了验证共同的情种身份，走进了剧组。

在这样的影视文化设定下，别说世界观展示了，所有的剧都会变成言情剧。就连好评如潮的多男主戏《长安十二时辰》，拖拖拉拉到二十来集，张小敬也开始为感情奔波。不过，让我们也因此祝福年轻的明星吧，因为你们在剧组里没

有成长，九州虽然缥缈，但你们会抛锚在那里，你们的保鲜期可能会比好莱坞明星长很多。看看草原长大的阿苏勒，有一点点风霜吗？

玩笑打住，强烈呼吁有关部门出点政策鼓励鼓励《三块广告牌》这样的年龄结构剧，否则再过二十年，我们的中老年戏骨就会脱销。用《三块广告牌》这样的年龄组合，中老年主打，小年轻配合，既让年轻演员有一个表演养成，也不要让即将或已经迈入中年行列的演员恐慌失业。刚刚结束的西宁青年电影节上，海清领着姚晨、宋佳、梁静几个四十岁上下的女演员相当卑情地呼吁年轻导演："我们没有传说中那么不好合作，我们一定会比胡歌便宜，也一样好用，希望大家给我们更多机会。""85后"已经在影视剧里扮演上一代，海清们的焦虑很好理解，全球青年的生理年龄越来越往后延，影视剧里的青年概念则越来越低龄。荧幕鲜肉原本是一种前现代影像观，满足没经验的观众的荷尔蒙，今天的泛滥则是我们这个时代的淫欲黑洞。当然，封建的鲜人美学，在当下的网剧中达到峰值，这在快手时代不难理解，但是，不要在直播平台理解美人的概念吧，也去看看古希腊戏剧照耀下的命运高峰，看看莎剧影响下的时代悍将，心头装了《盗御马》《战长沙》，九州才能成为维斯特洛。

《九州缥缈录》中说"龙那样强大而神秘的生物最终也是

一具白骨",生命最后都会是归尘,但是,龙的白骨终究和蝼蚁的白骨不一样,为了中国影视的未来,为年轻演员搞一个"成龙计划"吧!

给每个剧组派一个政委

《权力的游戏》烂尾后，《破冰行动》也哧溜烂掉。

《破冰》开场，还算是小高了一下，硬核的缉毒题材，整齐的中年戏骨，家族制的塔寨，声色不动的正反派，再加上秒杀主角的群众演员，我一口气看了十集，兴冲冲地觉得，内地、香港中生代演员强强联手，过个几年我们也能整一出《毒枭》。越想越兴奋，爬起来继续看，终于不耐烦，反复快进键，等到新生代主人公再次回到千年桥段，个性爆棚，发情单干，我实在是忍不住了：苍天在上，能不能给剧组派一个政委！

想想不可思议，这些年的涉黑剧以及革命历史题材剧，黑方倒更经常地接过了我们半个世纪前的组织纪律，而我方的青年才俊，一个个搞得跟西部牛仔似的，只相信自己的直觉，牛哄哄地都"老子天下第一"，最后都实现了什么功能？烂剧我们也不说了，从《北平无战事》的方孟敖到《破冰行动》的李飞，他们除了展现自己十三不靠的屌劲和爱情中的屌运，还有什么？

让编导重新看看我们曾经有过的影像高峰时刻吧！深入敌

18

军的我方英雄，有哪一个是花痴兮兮地提把菜刀、开个赛车就直接冲进去的？杨子荣没有组织的规划和准备，能打进座山雕的地盘？《林海雪原》的高潮，甚至不是杨子荣接上暗号，是最后少剑波指挥的我方战士以天兵天将的阵型，雪夜飞驰端了百鸡宴。《羊城暗哨》里，王练没有同志的接应，能战斗到最后？《保密局的枪声》也是，我们的终极快感来自组织的前后策应，当坏蛋头子张仲年几乎就要干掉我们的英雄刘啸尘时，另一个战斗在敌人心脏里的无名英雄常亮拔出了枪。

这是曾经让我们心魂荡漾的影像组织。这样的组织才让《潜伏》里的余则成九死不悔地选择奋斗到底，让《暗算》里的安在天无怨无悔地把青春和爱情都上缴更高级的存在。现在好了，这个组织原理不仅被我们放弃，还全部交给了敌方。

《破冰行动》中，我们是在毒贩队伍里看到了严密的组织和纪律，塔寨水泼不进，两万村民也滴水不漏。小毒贩也想冲动，马上就有中毒贩出来制止：“没有东叔的吩咐，不要乱动。”而制毒集团围堵我方警员时，那种众志成城，那种随时待命，毒枭的那种说一不二、游刃有余的气质，这些年，说实话，我只在一次和刘慈欣做活动的时候感受过。2016年上海书展，刘慈欣大驾光临，我叨陪末座。中央大厅那要多嘈杂就有多嘈杂，但是刘慈欣一开口，上千粉丝肃然噤声，刘慈欣声音不响，但句句传音入密。然后轮到我开口，我连自己的声音

都听不见。《破冰》中的林耀东，差不多就有刘老的气场。毒贩队伍的缜密，当然是一种现实主义的表达，但相比之下，我方也太幼稚园民主风，任何一个普通警员，只要他年方三八，排行主角，跟谁说话都能又吼又萌，上下级观念没有，连普通的警务常识也匮缺，想想都不可思议。当路人甲都嫌表情太僵硬的佳人们，已经跨界为我们出生入死二十年，而这样任性膨胀的男主女主在我们的影视剧中已经霸屏二十年。

荧幕扫黑时代，给每个剧组派个政委吧，狙击一下这种万千宠爱集一身的超级自信二货，用《破冰》中以冷硬圈粉的蔡永强的话说，把脾气拿出来是本能，把脾气压下去是本事。同时呢，这些日子让影视圈哀鸿遍野的条款，是不是也可以稍微灵活些，有些成妖成精的尺寸，或者就交给现场政委把个关，免得花了大量人力物力拍完的影视剧终于就变成缥缈的传说。

烂尾才是人生

毕业季，学生吐血，老师也吐血。开题那会儿，都是贝聿铭的设计，到预答辩基本是基建工程的允诺，最后交上来，让人想唱"茅屋为秋风所破歌"。不过，恶向胆边生，准备手起刀落的时候，想想自己也是这么过来的，忽悠导师要写鲁迅，结果写了个鲁达。

我们这样，大腕也这样。史诗级别的《权力的游戏》从2011年开始陪伴了我们八年。八年，我们自己家的事情没时间搞清楚，但狼家、狮家、鹿家、鹰家、玫瑰家的事情，我们门儿清。我们赞美《权游》，我们膜拜《权游》，然后哟哟哟，终于第八季来了，夜王呼啦死了，龙妈呼啦疯了，瑟曦呼啦软了，所有的人设都崩塌，连龙的战斗力都飘忽千里不连贯，梦魇般的第八季直接打肿了我们的脸。我佛慈悲，这个世界上最苦的不是恋人，是电视剧观众。凡人皆有一死，神剧也是。

不过，烂尾，才是人生的常态吧。这些年，我们看过的烂尾神剧，加起来也是一部影视剧史。回头算了算，除了《火线》一直硬核坚挺，多少小数点四舍五入能满分的剧最后都消

失在茫茫剧海。所以，网上看到鲁迅的亲戚，著名的德艺双馨的香港男演员许绍雄突然卷入桃色事件，倒是觉得也挺好。在七十岁的年纪，虽然被小报搞得人设烂尾，但如此，也就心安了吧，终于可以放下生命中所有的表演。类似《权游》最后，詹姆告别布蕾妮，重返君临城，美人布蕾妮哀求詹姆不要离开，直接毁了两人反转后的人设。尤其之前一集，詹姆还地下党一样为布蕾妮封了骑士，当夜更在全世界权游迷的期待中睡在一起，但是，凌晨起来他要回到瑟曦那里去，对布蕾妮说，本质上，他还是坏人，本质上，他属于瑟曦。

这话，布蕾妮的粉丝听了，都心碎，但也都心存侥幸，觉得已经从良的詹姆是故意的，他的目标是回君临城亲手结束瑟曦。好了，结果是什么呢，布蕾妮成了过去时，詹姆骑士全心全意回到瑟曦身边，而且在他生命的最后几小时，他莫名其妙地和情敌拼了个半死，然后找到瑟曦死在一起。就这样，《权游》开局时最黑暗、最强悍、颜值最高的一对，历经凛冬，终于团圆。看到这里，虽然心灰意冷，倒也死了心。整整八年，总算有一对情人从终点又回到起点，让我们再次一瞥人生的狗血底子。

布蕾妮的扮演者克里斯蒂在《权游》终季宣发时说过一句话："你看完需要看心理医生。"其实，到第五集结束，《权游》倒是把我们又都治愈了。就像刚刚我同事告诉我的一件事。她

说，你注意到吗，后门修伞的老头好久没出现了？我心一紧，春天总是带来很多坏消息。可接着，同事用了特别明亮的语气告诉我：老头因为嫖娼被抓了。

多么狗血多么饱满的人生！好吧，坦白说，我喜欢老头因为这样的原因被抓，我也能接受詹姆重回恶贯满盈的瑟曦身边。只要一切都是在太阳底下完成，只要恶之花里也有生命果实累累的笑声。

一早起来收看最后一集《权游》，结果被腾讯放了鸽子。闲着也是闲着，写篇小文章，告诉我亲爱的学生，论文写坏不要紧，烂尾的人生，才是真人生。

至死方休

美剧迷中流传一句话，世界上分两种剧，一种是《权力的游戏》，一种是其他剧。星期一早上起来，不敢看微信，怕被剧透，啥也不做先把最新一集看了，然后定神吃早饭。亲爱的雪诺、龙妈、瑟曦、詹姆、席恩、小恶魔、布蕾妮，他们早就不是虚构人物，我们通过屏幕看着三傻、二丫、布兰真实地长大，我们熟悉他们脸上的每一道线条，他们也知道我们不离不弃的等待。所以，夜王扼住二丫的脖子将她举起，她的匕首从手中掉落，那是这一年最紧张的时刻。终于，左手掉下的匕首被右手接住，瓦雷利亚钢匕首直插夜王身体。

夜王之死毫无疑问会成为年度大事，八年后的八秒半，"凛冬将至"终于完成它的季节更替，这是权游迷集体进球的刹那，也是流行文化的强光时刻。高冷过头的夜王虽然死得突然，但天南地北的挽联够他在朋友圈里再活一年。

一年又一年，我们在《权游》里老去一点点。几周前在思南做活动，说起一生也就十部剧，后来就有很多朋友问，用哪十部度过一生。我第一时间想到的是《24小时》，回头想想，

确乎是《24小时》和《权游》奠定了新世纪影视剧的走向。

九年八季，《24小时》出场就和《权游》一样，片头嘀咚嘀咚的读秒声牢牢锁定我们。2001年，杰克·鲍尔的第一天，永久地改变了电视剧在我们心中的分量，不仅从此电视剧将好看过电影，而且电视剧开始承担电影已经无力承担的历史责任。在"9·11"一面倒的帝国安保论述中，《24小时》至少也站在恐怖分子的世界里，发出过呼吁。

跟20世纪影视剧中的"丰收"语法完全不同，《24小时》一出场，美剧就开出强悍的"剥夺"语法。杰克·鲍尔在第一季中被剥夺了妻子，第二季中被剥夺了报仇的机会，第三季是女儿的爱，第四季是救命恩人，第五季是三年时光，第六季是父亲，第七季是战友，第八季是女友。《权游》也是这样，第一季，死59人，第二季，130人，然后依季是87人、181人、246人、540人，第七季上升到1096人，第八季则已数不胜数。维斯特洛大陆，狼家、狮家、鹿家、玫瑰家，家家血流如注。豪门又怎样，伟光正又怎样，照样被历史的风车甩出天际。如果说这是对"9·11"以后人类的一种治愈，我也同意，毕竟没有什么比看到别人的惨状更能安慰软弱者的灵魂的了；而且，毫无疑问，这些年持续不断地屏幕剥夺也让全球观众都习惯了一件事：人生，就是被用来剥夺的。

但如果只是酣畅地剥夺，《24小时》和《权游》收获不

了十多亿的粉丝。我们热爱被盘剥得一无所有的杰克·鲍尔，是因为最后他还会在屏幕上说："再活一天。"我们绝不允许胖马丁弄死二丫，因为我们想一遍遍看她面对死神时说："Not today."

这是我们人类的始祖语气，这是亚当、夏娃在《失乐园》的结尾，虽然"潜然泪下"，"但很快就擦去"。当经典文化向我们展示欲望冷淡的黄昏时，我们喜欢听小恶魔说：我要活到八十岁，死在自己的床上，还有一个女人。这是《权游》的美学和真理。最后，流行文化自下而上向高级文化输血，就像不足一米三的小恶魔会成为此剧最高大的人。

就此而言，《权游》构成了这个时代的原力，虽然第八季开场没有想象中的波澜壮阔，但是，八年，我们用生命等过它，我们凝视他们时学会说"Not today"。八年，我们也背熟了守夜人的誓言：长夜将至，我从今开始守望，至死方休。

这个死才是《权游》高频死亡的意义，死亡从来不曾带来软弱、带来却步，生命的累累血河，只会鼓舞我们向冰天雪地的今天一次又一次地发出呼吁：至死方休。

凛冬将至

　　《权力的游戏》从2011年登场至今，是这些年霸占了最多人心的剧集。

　　开场，北境之主奈德一家亮相。奈德是童叟无欺的三好君王——人品好、武功好、家庭好，但是，这么一个秉具刘备潜力的北境王，第一季没完就领了便当。之后，主角领便当成了家常便饭。而且，不知是有意还是无意，《权游》发展出了一个第九集定律，第一季第九集奈德被砍；第二季第九集黑水河战役；第三季第九集最血腥，温情脉脉的婚礼突然变色，少狼主一行加母亲凯特琳都在"血色婚礼"中归天；第四季第九集长城保卫战；第五季第九集魔龙焰舞，这些轰轰烈烈的倒数第二集，让《权游》观众大呼小叫，深深觉得这才是历史应该有的样子。以往电视剧的主角光环都是编导给的苹果光，历史本该这样剧烈震荡，媸妍贤愚拥有一样的生命值，"最高尚的"奈德也躲不开历史的断头台。这是《权游》史观的一面，也是让《权游》粉丝鬼哭狼嚎又如痴如醉的历史铁面。在粉软粉弱的当代影视剧中，《权游》以无比硬朗的剧情重建了屏幕血性

和影视史诗。

不过，光有这一面，《权游》可能会沦为暴力游戏，此剧至今不断刷新评分，在我看来，是它在历史变动的每一个瞬间都重新对人物命运进行了索引。比如头衔要念半分钟的龙母，在整个剧集中她拥有最高的政治和革命理想，既解放了奴隶，又要打碎贵族的轮盘统治，如此伟大、光明、正确又美甲天下的女王，在第一季剧终裸身从烧了一夜的大火中毫发无伤地出来时，我们跟原来的叛军一样，立马对她顶礼膜拜、五体投地。但是，当她凭着三条龙的神威和烈焰一路高奏凯歌，直至轻而易举地干掉詹姆的大军时，我们又时不时地心里打鼓：靠道具拿天下，是不是说服力不够？

如此，《权游》出场善恶分明的政治势力，都会在剧集发展过程中以历史真相的姿容不断被重新评估，包括最高尚的奈德也会在布兰的视野里出现污点，而开场就吓光人气的瑟曦，却也可能以一条道走到黑的决绝气概让观众突然对她又敬又爱。来看第六季的结尾。

六季开场，雪诺复活。到第九集，历史拉开疆场供枭雄驰骋，龙吐焰，马踏雪，权力的游戏几大玩家的面目和身世都浮出地表。但是，疯狂又冷静的瑟曦根本不屑于用你们的游戏规则，面对她亲手扶植起来又开始反对她、审判她的极端原教旨主义"麻雀们"，她的方法更原始。

早晨，贝勒大教堂，大麻雀已把君临城的贵族召集一堂，准备审判并收编君临城的王族。红堡里，瑟曦也着装完毕，不过她好整以暇不急于走。隔壁，魔山挡住了小国王托曼不让他出门。教堂里，托曼过去的嫂子、现在的妻子小玫瑰最先发觉事态不对，她卸下伪装，对大麻雀扔出一句"别提你他妈的宗教了"，准备招呼大家撤离，但是来不及了。野火奔流，教堂爆炸，整个君临城的上层建筑，灰飞烟灭。瑟曦站在红堡上，满意又冷静地看着不远处的浓烟滚滚。说实在的，瑟曦做的所有这一切，都是疯狂之恶，都应该让人义愤填膺，但是，我和无数的观众一样，都觉得被爽到了。

某种意义上，这个剧集不仅重新想象了一个活生生的世界，而且为这个世界重新制造了度量衡，重新定义了善和恶，或至少，《权游》悄悄修改了我们的史观和伦理，让我们意识到大家都是被历史塑造的人，可以从善，也可以随恶。如此，当瑟曦最后一个儿子托曼因为无法承受母亲之恶选择从红塔跳下去时，很多观众打心眼里觉得这个男孩配不上他的母亲。这是《权游》的邪恶也是《权游》的丰饶，反正，这样的邪恶和丰饶才配得上此剧的核心台词：凛冬将至。

倪大红的眼袋

作为打小有演艺梦想的人，年轻的倪大红照镜子的时候，可能会觉得自己的出厂设置不够高。二十四岁时他在《高山下的花环》里演配角，就有了隐约的眼袋；四十七岁他就直接被张黎招募进《大明王朝1566》剧组，出演八十岁的严嵩。从此，两只大眼袋成了他的logo。

倪大红带着他的独门大眼眶，在荧幕上呼风唤雨。《大清盐商》里他演帝王乾隆，《罗曼蒂克消亡史》里他演黑道老大，《正阳门下》里他演九门提督关大爷，《正阳门下小女人》里他演女老板背后的男人。他出现在荧幕上，荧幕上就有了光。虽然他不粉不嫩不帅不鲜，但是他"炯炯有袋"、气场开挂啊！《北平无战事》中，很多人说他用高级面瘫镇压了年轻演员，那是对他的大脸理解不够。中共地下党北平经济战线负责人谢培东，为什么能如此令人信服地潜伏到最后一刻，凭的是他的浓眉大袋，他随时能改变眼睛的大小、形状和亮度，借此随时改变自己的气质、身份和使命。

因此，倪大红的眼袋是最近二十年中国影视剧里最大的文

学现象。《战狼》里，他两眼放空，戴着手铐抽雪茄，世界在他周围灰飞烟灭，他却岿然不动。一时间，我们的正邪都受到考验。大眼袋就像他自己的配乐："咚咚咚，咚！"他在《天盛长歌》里以帝王身份给儿子陈坤下套，袋线稍稍往上牵一下，老狐狸的狡诈就纤毫毕现；半秒之间，他加入了父亲的身份，闻香掩饰，这时候袋线下垂显示出他深不可测的内心黑洞。用一张脸表现出无耻、凶狠、尴尬、杀机和亲情，倪大红做到了。

最近，倪大红又天天出现在电视上。《都挺好》里，倪大红扮演了一个突然成为鳏夫的老男人。这个男人在妻子活着的时候，只会干活，只会唯命是从，大气没出过一口，台词没超过十句，老婆一死，脱胎换骨成了又自私又卖萌的超级老作男。这个角色，在任何意义上，都是对倪大红之前角色的一次突破。这部剧眼下也成了一部似乎要改写中国家庭伦理剧的热播戏。因为伦理战的大幕刚刚拉开，不好贸然置评，不过倪大红一家确实有点奇葩。苏州城区，两儿一女，美慧小女儿居然成了灰姑娘，重男轻女的后果是她弃考清华，她自食其力，她十八岁和家庭划清界限，而自私自利的儿子却在老妈走后相当感人地开始关爱老爸。

国产影视剧的逻辑一向是编导说了算，反正，为了把这些年的热点像坑爹的理财一样都拼盘进去，牺牲结构和人设是常

31

态。目前而言，最有当代感、最连贯的角色是二儿媳丽丽，最让人担心的真相是灰姑娘最终会发现她的心上人其实是王子。不过，我们的伦理剧一向依赖霸道总裁、富二代来实现高潮人生，这个，也无可厚非。而我想说的是，这一次，倪大红的眼袋和他的人设实在八字不合。老婆在世时他忍气吞声，他那窝囊样还算有点地下工作者的意思，也还凑合得过去。但是，老婆死后他突然得解放，观众发现，哎哟，原来你也不只是怯懦惧内，你跟你两个儿子一样，也是超级自我中心的低配男，你在三十年婚姻里混日子，内心并不紧张啊，你那两大眼袋实在是白长了。

《都挺好》也许最后都会挺好，善有善报，恶有恶报，再low 的爹也总是爹，就是可惜了倪大红的俩神器，本来是用来表现司马懿的料，结果只表现了马料，就像手机只实现了座机的功能，特别浪费。

现在我可以枯萎而进入真理

　　活了半辈子，我的最大淫欲，很多朋友以为是影视剧，其实不是，是游戏。凭着游戏，我赢得过我儿子和不少年轻朋友的尊敬，而为了讨年轻人的这一点点掌声，我在视力老花的年龄，还加深了近视度数。最近一次出门，深夜在灵隐，上民宿台阶的时候，一脚踩在了老板娘的一大木盆水里，我提着沉重的一皮鞋水回家，下定决心弃绝游戏。

　　最后是《德雷尔一家》帮了我。每天一集《德雷尔》，两个星期过去，现在看窗口的月亮，层次不再那么丰富。

　　《德雷尔一家》是ITV接棒《唐顿庄园》的剧集，从2016年开始，在荒漠的人心上跑马圈地，拯救过无数对生活长吁短叹的观众。三年三季，一直以头号治愈剧集享誉全球。虽然天天《德雷尔》，夜夜不虚此生，但我要说的不是此剧的治愈功能。我把此剧视为一个创作标杆，意思是，等到我们也有自己的《德雷尔一家》，中国电视剧可以视为进入成熟期。

　　《德雷尔一家》改编自著名动物学家德雷尔的自传《希腊三部曲》。这部自传被多次翻拍过，2005年BBC有过非常不俗

的电影版，ITV新版对自传做了比较大的改动，比如剧中最重要的母亲形象，就比原著要奔放活泼很多，基本从英国人格变成了希腊人设。贫穷寡居的德雷尔太太，带着四个真正的熊孩子，从英国到希腊科孚岛谋生，电视剧就是讲他们是如何在异邦生存下来的。

用套路的话，这样的一部谋生剧，一半励志一半催泪就可以进入排行榜，但是，ITV摧毁了所有的套路。下毒的不是情敌，只是食物的日常变质，小孩的告密也没有引发任何后果，《德雷尔一家》完全用散文的日常展开。地中海的太阳照耀富人也照耀穷人，一穷二白的人生也充满欢声笑语。大儿子看老妈火气大，领了一个狼藉猥琐的老船员回家，试图平息老妈的荷尔蒙；枪械爱好者二儿子，同时有了三个女朋友，因为他要补偿自己多年空巢；大女儿为自己的青春痘烦恼，听信灵媒说卷心菜可以除痘，几乎用光家里的蔬菜；小儿子，也就是原著作者，离开阴郁的英国来到动物天堂，终于可以不用上学只跟动物说话，致力于水獭交配。一集一节课的时间，散淡的随笔结构，四个孩子，都在脑洞大开的青春期，有的担心过睾丸，有的蹲过监狱，有的想当修女，有的和壁虎睡觉，而此剧的方法论是，所有人事平分剧集岁月。妈妈在婚礼前夕发现新郎是同性恋，二儿子不喜欢的姑娘怀孕了，父亲拿着枪来逼婚，这些，都是科孚岛的平常日子。

每次，看ITV用三五分钟的时间解决我们用三十集、五十集才能搞定的人生大事，我就打心眼里觉得，什么时候，当中国电视剧也能够云淡风轻地面对这些屏幕大事，国产剧也就可以告别无事生非的青春剧了。借叶芝的诗，"阳光下抖掉枝叶和花朵，现在我可以枯萎而进入真理。"

　　地中海的风吹过每个人、每只鸟、每只海龟，在这个世界上，只要天不荒地不老，就没有什么事情可以大过粮食和酒。人生的真理，总有一天，也会被我们的国产剧掌握吧。而对于我，放弃陪伴我走过整个青春的游戏，也真的算是一次"枯萎"的壮举。

好像起风了

作为近几年最火的剧集《琅琊榜》的续集，《风起长林》基本从开拍到开播，都顶着广大观众的质疑。没有胡歌饰演的梅长苏，还能起风吗？

就剧论剧，《风起长林》没有《琅琊榜》动人。的确，梅长苏盖过所有玛丽苏、杰克苏，因为他既玛丽又杰克，尽管万千宠爱于一身，却片叶不沾身，搞得全国人民山呼海啸地拥溺他。但是，《风起长林》让我觉得更匀质，或许可以成为起飞阶段电视剧的标尺。

其实，最早是远在美国执教的丹丹催我看《风起长林》。后来，一个韩国学生用几乎是花痴的语气对我说起此剧："中国的战袍好帅，龙袍好美！"再后来，一个日本朋友微信截屏了一大摞日文评论给我看，都是议论《风起长林》的，除了感叹剧中表现战马受伤的场面太难受，其余都是各种赞美。

在国际势力的强悍敦促下，我马上看了四集。坦白说，我看完并没特别的感觉，尤其那时我还处在《权力的游戏》的巨史节奏里，觉得《风起长林》对话太多、拖沓温吞。但是，晚上睡

在床上，莫名其妙，《风起长林》中的亭台楼阁、服饰礼仪历历在目，以门窗为画框的浅景深画面涌上心头，竟然情不自禁地打开电脑又看了六集，慢慢也就理解了外国观众为什么会喜欢这部剧，因为《风起长林》里的中国很美。

很多古装剧里的山水都很漂亮，张艺谋的《英雄》、陈凯歌的《无极》、冯小刚的《夜宴》，包括近年的《大明王朝1566》《三生三世》都有梦幻般的景色。但是，多数场景只构成景观，明信片似的，可以指认为世界上的任何一个地方。而《琅琊榜》系列采用了古诗意境来构图，自然风光和人文风貌联袂出场，济风堂堂主策马赶路的场面有"古道西风瘦马"之意，平旌和林奚重逢共茶时刻有"却话巴山夜雨"的调子，这样的场景不仅让一部穿越剧获得了年代感，更重要的是，平衡了演员的现代腔。像平常特别容易令人出戏的黄晓明，在剧中被分配了身担大责的国之栋梁角色，角色分贝受制于木结构的厅堂和木色调的服饰，黄教主意外地获得了一种沉郁的形象，搞得他在剧中半途死去时，全国观众竟然由衷地难过。

黄晓明、刘昊然这些明星在剧中达到了演技平均值，和他们配戏的老戏骨也就不显得弹眼落睛，一边避开了像《北平无战事》《远大前程》这种年代剧全靠中老年演技派撑场的尴尬，一边更以匀质的表演传达出谦和平均之美。整部《风起长林》，如果去掉互相行礼、各种参见以及礼节往来，大概可以省掉五

分之一的篇幅，但是，明星行礼比他们谈情说爱好看太多。刘昊然在电视剧的后半部，在礼仪的制约下不再卖萌卖青春，和孙淳、王庆祥同台也就卓然一堂。正午阳光影视显然尝到了中国礼仪的甜头，官微推广还特意开出"琅琊礼记"，科普剧中呈现的各种礼仪，比如小皇帝萧元时吊唁长林王萧庭生时用了捶胸跳足"辟踊"大礼。一边普及文化，一边传销，如此双赢的电视剧方法论倒也值得在影视剧业内推广。

礼仪、服饰、道具之美传销了电视剧，这是表层，虽然这表层也很重要。韩国观众在网上感叹，哎呀，《风起长林》的群众演员是真的演员，剧中的龙柱是真实打造，不像我们的穷剧组都是用黄纸片儿贴龙眼；旧金山的一个观众留言说，中国的门窗真好看啊，长林王府的炭火真好看啊，雨天的飞檐真好看啊！天地良心，国际友人这么感叹中国影视剧，还是让人胸中发热的。影史一百年，都是我们在眼热人家的床、人家的房，好不容易中国剧组也有钱打造我们自己的栋、自己的梁了。长林军旗空中猎猎作响，长林战袍风中飒飒奔驰，跑在人心上的不仅是中国的美学，还是中国的文化和政治。《琅琊榜》系列，人物其实都很简单，但传统的仁义情怀、守土有责也以最直接的方式重新激荡当代心灵。虽然这个系列和《权力的游戏》这样的史诗架构还相去甚远，但是，《风起长林》鼓荡出的中国之美，在任何意义上，都值得我们上去喝一声彩。

在美就是道德的今天，影视剧可以做的工作才刚刚开头。

因为有匀质的美学做铺垫，整部《风起长林》操心的不再是光怪陆离的宫斗，王权问题构成此剧的核心。即便是最为蠢坏的荀皇后，日思夜念的也是江山稳固的问题。长林王府当然风骨高洁，但对立人物却也各有立场。比如，荀皇后长兄荀白水，虽然一直有点反派样貌，但是不能不说，荀白水的很多思虑亦有其正当性，他念兹在兹的那些问题——"就算你们长林王府能忠贞不渝，但在无边的权力面前，你能保证你们的子孙不会变节、不觊觎大梁的王位吗？""凭什么就能相信长林军不会反？难道我们就把国家的未来寄托在长林军统领的人品之上吗？"——虽然并不高深，但是中国的电视剧政治，毕竟可以风起长林了。而当一线明星用庄严的声调说出"权高责重""一腔碧血，两代忠骨"这些台词时，我们觉得，他们对得起身穿的华服。

在这个意义上，《风起长林》开出的"中国性"可能是一个症候，套用《琅琊榜》最后的台词，中国电视剧，好像起风了。

赤条条陈思诚

正在播映的电视剧《远大前程》，如果没有四十多个中年实力派撑场，陈思诚自编自演的这部号称要问鼎年度剧王的戏，估计早跟某教授一样，被全国人民抛弃了。

《远大前程》以上海为背景，预告很史诗，三大亨、八股党、十三太保，还有从胜利走向更大胜利的共产党，但是，无论黑道还是白道，大家都瞎了眼似的只中意混混陈思诚，搞得原本很严肃的历史道路，由于被陈思诚领了跑，就跟疯狂英语的传销一样，一集更比一集残。到二号女主出场，大时代算是集齐小时代的魂魄，直接可以叫板从古至今的玛丽苏，因为以陈思诚的人品和能力，能通吃四海八荒，一万亿年出不了一个。

本质上，陈思诚在《唐人街探案》里玩得还不错的"弱智配角、高智主角"完全不适用于《远大前程》。上海滩第一亨倪大红稍微抬一抬他的大眼袋也比陈思诚跑一整集让人入戏，赵立新、刘奕君、富大龙的每一个手势都是陈思诚的教材，但是编剧却要一群黄金荣、一个斧头帮，再加一批地下党去争抢

一个要啥没啥的腥气货陈思诚。这个，总局是不是应该考虑加设一个国产剧人设评估办公室？而为了掩饰这个巨大的空洞人物，陈思诚在这个剧里只能劳模一样，不是满嘴跑着，就是满街跑着，妄图成为旧中国的韦小宝。

陈思诚公开致敬周星驰，整个剧也挪用了《鹿鼎记》的人际结构，但周星驰扮演的韦小宝每一步都踩在人心的软肋上，无论是康熙还是陈近南都中了他的招。韦小宝一路走来，虽然无厘头，却始终在什么位置行什么礼。相比之下，陈思诚那叫一个威武不屈、富贵不淫，初见黑社会三大佬就谈笑风生，初涉名利场就坐拥头牌花姑娘，如此"人见人爱，花见花开"，赤裸裸摆出此剧背后的霸主身份，轻轻松松就玩出了《头号玩家》要的虚拟和现实。

这是当下中国电视剧的现实和虚拟现实：为了撑住五十集，历史成了虚拟；为了突出主角，配角成了虚拟；为了突出主角中的主角，其他主角成了虚拟。到最后，二三十年代的上海成了游戏场，接着，青帮、白帮、红帮成了游戏人物，然后，中国荧幕上最厉害的几个角色也成了VR脸。终于，就剩下和陈思诚情商、智商相当的几个青春小教主了。当然，以陈思诚的自恋，末了，所有的男、所有的女都会沦为他的向阳花，他是郭采洁代言的巧克力、佟丽娅的太阳镜，也是袁弘的美白产品，一言以蔽之，最后的现实就是赤条条陈思诚。

中国电视剧拍到今天已经六十年。这六十年，呈明显增长趋势的是电视剧的长度和小明星的霸屏率。什么时候能在这两方面去去油、去去腻，即便在四十五分钟的陈思诚广告里插播一个倪大红的眼袋霜，我也能接受。

一局狼人杀

《和平饭店》第一集，王大顶和刘金花小艳调开场，然后五拨人马分别登场，十分钟内，男女主角和打酱油角色，加上伪满警察和皇军，一起被赶入和平饭店，"大逃杀"华丽开场。如果此剧能保持导航集的节奏，加上和平饭店的密室设定，绝对年度最佳，但是，这个电影容量的故事被反复推回原点又重新打开，折腾出了三十九集。直到临终一刻，各种匪夷所思的反转终于成功玩坏我们，大家眼看着虐人狂变身铁血战士，已经拍不出掌声。

"密室电影"虽然称不上电影类型，却是无数电影得以成功的情境选择。空间可以小到《活埋》中的一口棺材，也可以大到"楚门的世界"，最常见的设定是"越狱"（比如《肖申克的救赎》）、"移动密室谋杀"（像《东方快车谋杀案》）、"荒郊庄园命案"（像《无人生还》）以及"灵异空间求生"（像《相干效应》）。所以，密室逃脱类影片，经常也就成为炫智者的首选。《和平饭店》的编导毫无疑问怀着这个抱负。"智商在线"一直是片方宣传的关键词。女主扮演者陈数，有《暗算》的履

历，看上去也像是演艺圈里会数学的，可是，等我扒拉扒拉看完全剧，却遭到了很多朋友的讽刺：你的智商哪里去了？"跳一跳"玩傻了？

《和平饭店》的进程确实跟寒假期间风靡微信圈的"跳一跳"很像，游戏中凭空而来的分数就像陈佳影从天而降的老公和战友，但黄药师一样能易容、会轻功的老公也会突然抽风领盒饭，然后陈佳影回到起点重新跳，编导重新为她扔出一个个方块。不过，电视剧和游戏毕竟分属不同的区块链，游戏角色智商不需要解释，电视剧的人物智商却需要实打实的情境铺垫。就算所有角色都跪下来膜拜整个中国只有陈佳影掌握的"行为痕迹分析学"，但是剧中类似"眼睛向左看，表示在回忆"的顶级分析，小学生也要拍大腿笑。这种套路，从《谈判专家》一路玩到狗血《谈判官》，屏幕从来不缺这些陈词滥调。

说到底，电视剧的智商不是靠剧中整个核物理专家、有个会读心术的女主来奠定的。《广告狂人》让观众直呼智商高，不在于情节多高端，而是情境准确。男角的每一颗袖扣、女角的每一种唇彩都是对的。回看这个豆瓣高分的《和平饭店》，陈佳影一个手提皮箱可以变出几十套衣服、十几种唇膏我们可以不介意，但是伪满何时变出了法国领事馆？一个犹太核物理专家第一次到中国时和女土匪一见钟情、双宿双飞，二十年后再来就遇到了女土匪的前子女，这个概率，才应该是日本人要

考验老犹太的试题吧。和平饭店集合了国际政要没关系，但是俄罗斯人就叫巴布洛夫，美国人就是乔治和瑞恩，德国是该隐，所有这些外国符号人，在床上说中文，对着心上人照片说中文，我是真心服气伪满的中文推广。反正，除了刘金花，《和平饭店》的角色没一个正常的。

因此，国产剧要提高智商，当务之急是提升情商，否则我真认为，陈佳影住进和平饭店，弄丢徽章，纯粹为玩一局狼人杀。

谍战剧终结者

担架抬入重伤的将军，医生正紧张地手术，其中一个护士却脸色越来越奇怪。突然，她掏出刀，捅向医生。对着血泊中的医生，护士挥泪：对不起，我是卧底，我不能让你救活他。

不要笑，这是我们谍战剧的基本套路。电视剧中替核心人物先死个几回的便当群众，加起来也是一支文艺大军。不过，正在热播的《风筝》尽力避开了这种脑残路线，而且，很显然，编导柳云龙是怀着谍战之父的自我期许投入此剧的。时不时，《风筝》还调戏一下之前的高分剧集，男主郑耀先教育手下宫庶如何布防时说的"家门口撒灰有个屁用"嘲笑了《潜伏》中的余则成，"明月几时有"暗讽了《北平无战事》。同时，柳云龙也毫不手软地借鉴了这些剧的好口碑，比如余则成读《为人民服务》，比如《北平无战事》中的国军顶层人物设计。甚至，我觉得，柳云龙一定是看过刘小枫关于《暗算》的评论《密……不透风》，整个故事都按照刘小枫欣赏的"密""谜"之辨展开。在剧中，戴笠和毛人凤都用刘小枫的语气说了遍"密……不透风"。

当然，柳云龙再三"透风"，是要用《风筝》接力他的"风"字号。创下中国谍战剧新起点的《听风》《看风》《捕风》确属教材级神剧，但《风筝》的抱负更大，从1946年拍到1978年，力图史诗般展现打入军统内部的我党特工，代号"风筝"的军统六哥郑耀先炼狱般的三十年，以及在这三十年中，和他构成镜像关系的国民党卧底，深扎在我军高层的"影子"。《风筝》以对称的方式展开，各路人马拥有相似的激情，"风筝"行走无间道，多次依赖国民党兄弟保全性命，而国民党特务刻苦钻研我方革命理论以及临危不惧的场面也令人印象深刻。到终了，地下党变成地上党，地上党变成地下党。

剧中，"风筝"和"影子"的互文关系，是全剧政治和情感的逻辑所在。他们相爱相杀，彼此设局，可惜这些局都不及《捕风》精彩。两人的神鬼境界，一靠队友猪，二靠编导夸，搞得上司毛人凤给郑耀先布置工作时，毛人凤只能在沙发上坐半边屁股，郑耀先却老蒋似的泰山压顶。众星拱月的效果是，"风筝"和"影子"无论是智商、情商，还是语文、化学、物理都达魔境。而两人你一言我一语地跟观众普及"延安"的别称"肤施"，则又直接佛系，这使得附着在谍战剧内部的信仰问题一步步退成信念，最后更倒退成了执念，弄得无数观众也被执念感染。郑耀先设套抓捕敌营兄弟宋孝安和宫庶，这是把《悬崖》中的"杀友"难题更加虐心地打开，屏幕内外流下

一吨眼泪。

但问题重重、漏洞多多的《风筝》，依然值得我们付出时间，因为在最终的意义上，《风筝》还是一部时代剧。整个剧的重点也在 1949 年后，剧中所有的虐情、所有的机锋都事关未来。就此而言，柳云龙既是新时代谍战的开创者，也是终结者，因为谍战剧已经不能准确地命名此剧，"风筝"和"影子"彼此身份被揭露的时刻，以往谍战剧的快感荡然无存，历史的债务淹没了谍战剧的终点。或者说，《风筝》之后，谍战剧该有新名称了，就像 20 世纪我们一路有过惊险片、反特片、打入片、公安电影等。

年度罪人

因为曾经深深深地喜欢过《潜伏》，编导姜伟的《猎场》出来时，想着是谍战剧黄金班底加上胡歌，我自动给爱奇艺续了个月费，准备惊艳一把。

开始还真是把我给惊艳住了，胡歌顺口说的是戈培尔，祖峰一个句子提溜了博士资格考的四个大佬：伊格尔顿、杰姆逊、德里达和阿兰巴丢，虽然我们学校最渊博的罗老师都不会这样说话。不过这没关系，《猎场》的超现实主义气氛不在台词。便衣似的祖峰，以文艺评论家的身份在京城天桥上被一群外地小姑娘认出来并当偶像各种崇拜，以后谁说我们大陆青年没文化，我就把《猎场》甩给他。

但两集《猎场》已经甩昏我。可怜祖峰老师，出场就被预设了西门庆的心、武大郎的命。再一次，他在屏幕上献出了年轻的生命，我也默默关掉了视频。八年前，祖峰在《潜伏》中死去，三年前，他在《北平无战事》中死去，都沉重地打动过观众，但这次，他铁定白死。

想起 2017 年一批粉嫩剧开年，《孤芳不自赏》《楚乔传》再

49

次刷新表情包表演体系，《醉玲珑》《欢乐颂》再次开辟侧漏的剧情和道德。然后，在《白鹿原》开出的地平线里，我们这种平时受人鄙视的职业观众终于迎来百感交集的小阳春，一拨良心网剧袭来，《河神》有精气神，《白夜追凶》有沉稳的布局，而我自己最喜欢《无证之罪》。

《白夜追凶》是侦探派推理、类型剧人设，"潘粤明"身上分出一个"潘粤暗"，双胞胎一个昼伏、一个夜藏，轮流出场显示智商，使得全剧社会人格相对单调，也比较封闭。这方面，《无证之罪》以社会派推理的风格带出了哈尔滨的夜场气氛，配角阵容虽然籍籍无名，但是个个光彩夺目，连只有一两场戏的混混都妥妥碾压女主"小姨妈"。当然，这也不能怪小姨妈。整出剧，小姨妈的傻白甜人设——为了救哥哥当小三，当了小三又要在道德上和小三划清界限——特别不能匹配编导试图营造的铁而黑气氛。不过，有东北混混在那里舌灿莲花，此剧的台词简直可以给《猎场》当教材。什么叫走心贴地，就是讲人话，让西门庆说西门庆的话，武大郎吐武大郎的词。

这些东北混混，好几个被特意整成银貂金链东北风，但陈衣俗调没有把他们变成千人一面，不同级别的混混说着不同级别的台词，黄毛、兵哥、火哥，手里玩的钱不一样，吸烟走路说话的腔调就不一样。而且，第一次，国产网剧的台词禁止了复读，观众不用一句台词听两遍，东北人嘎嘣脆地你一言我

一语地推进剧情，普通路人也是表演艺术家。如此，终极罪人李丰田出场时一点也不起眼，但锋戾之气就在他的眼神和手势里。这个李丰田，简直冰血暴。所以，尽管离年底还有一个半月，但是，丰田叔去角逐2017年影视剧的年度罪人，我觉得那是稳稳的。

见过丰田叔，再去看《猎场》中囚衣囚裤的美胡歌，简直是在松花江上看一身秋裤的青春犯，让人禁不住感叹，2017真是一个充满变数的年份。

"奶奶剧"

等待《权力的游戏》新季的日子里，看了《我的前半生》。全球女性四面出击角逐铁王座的时代，我们的子君在惦记闺蜜的男人。

算起来，鲁迅创造的子君，至今也有九十二岁了。女性的独立问题，从《伤逝》退到亦舒的小说《我的前半生》，再退到今天的电视剧，鲁迅要活着，应该会跟龙妈一样怒喝一声"龙焰"，直接烧了当代子君们。

我不是原著党，小说《我的前半生》是亦舒馈赠给"伤逝"子君的福音书，离异的白雪公主最后抵达了更金碧辉煌的婚姻城堡，但是亦舒的小说有机锋、有世故。女佣来跟子君抱怨菲佣身上有味道，不想和她一间睡，子君一句话击退用人："你是不是要跟先生睡呢？我让你。"在亦舒的世界里，等级是赤裸裸的，钱是赤裸裸的，女人需要男人也是赤裸裸的，赤裸裸的世界反而有一种明净。涓生求子君原谅，说"我以前爱过你，现在我爱上了别人"，子君直觉是，这是九流文艺言情小说中男主角的对白，你涓生怎么说得出口！

不过我们的编导不怕 low、不怕累，用小说最看不上的桥段堆砌出了一个四十二集的长剧，而且为了掩饰"九流文艺言情"，帮男女主人公接了所有该接的和不该接的气。马伊琍扮演的子君失婚后从头开始，一年不到从社会最底层挤入了她聪明无比的闺蜜奋斗了半辈子的圈子，中国阶层流动性这么大，可以直接吓死川普。

这两天网络流行"奶奶庙"，奶奶庙供奉着民间生长出来的各种各样的神，比如保佑行车安全的"车神"，根据手握的不同的方向盘还分小车神和大车神。奶奶庙管理员说："缺哪个神仙，随便建一个。"眼下这些土酷的"奶奶庙"已经成了新景观，这个不说；我要说的是，《我的前半生》基本就是按"奶奶庙"管理员的逻辑搭建出来的"奶奶剧"。编导已经为子君把"奶奶庙"里所有的神都拜过一遍，所有跟她有关的鸡毛蒜皮都是大事，跟她吵过嘴的男人会爱上她，跟她争过男人的女人也会喜欢她，虽然她的情商、智商连中二水准都没有，但她的强项是敢示弱、会拜神，既能穿红戴绿，醋压老公身边的每一个女人，也能要死要活，让高冷闺蜜为她放下工作，不高兴时怪男人，不顺利时怪社会。她出门有宝马，最落魄的时候也有丰田男、捷达男鞍前马后，但她打心眼里看不起丰田和捷达，因为她拜过宝马神，她的生活必须被宝马男接盘才算翻盘，宝马男必须为了给她儿子过生日放弃大生意才算真

爱，她自己则必须让前夫后悔、再拿下闺蜜的男人才是情场满贯王。

这就是我们现在电视剧的现状，这个剧如果有点现实主义精神，应该倒过来拍，最后让子君奋斗成一个专注斗小三的大奶奶。好了，啥也不说了，再问我怎么看这部电视剧，我的回答是：这是仙侠剧。

一生一世就足够

跟楼下的保安小哥聊天，他说一楼新搬来的人家很有钱，三生三世也用不完。看我反应不强烈，他强调了一遍：三——生——三——世。然后，他用剧情片的目光看着手里的一杯茶，跟看桃花似的，我意识到，我得刷一下《三生三世十里桃花》了。

网络剧《三生三世》登场的时候，因为同名小说深陷抄袭争议遭遇了各种抵制。但很快，地铁里的手机开始播放"四海八荒"，微信圈里出现"四生四世""千里桃花"这些衍生词，我知道这部点播高达三百亿次的网剧接近"现象级"了。

作为一部仙侠剧，《三生三世》的仙和侠主要靠服装表现，整个剧虽然也设置了各路仙魔，可不管是仙是魔，都被爱情掐着七寸，男女主角如此，男配女配如此，主角配角的上一代、下一代也都如此。因此，在网上乱嚷嚷说我们也可能拥有自己的《权力的游戏》，小矮人提利昂的一个眼神就可以把他们打回去。简单地说，《三生三世》就是赵又廷和杨幂不断更换 IP 账号的三场恋爱，而令他们三生三世的爱情如此吸粉的原因就

一个，两人都是顶级配置：颜值四海最高，地位八荒无敌，一个是天胄，一个是帝女。尽管他们智商飘忽地成了宫斗牺牲品，但等到他们版本升级回来碾压心机婊时，网上飞出一千万个弹幕："爽"。这个，就是网络剧的必杀技，叫"爽点"。

如果这一刻爽到了你，恭喜你，你已经是"大"时代的一分子。粗暴概括下，三生三世就是一个"大"数据，大大小小的仙人挂在嘴里的"两万年""七万年"是一个"大"数据。剧中领冠众神的天君就是个超级大泡沫，老头造型菜鸟，智商全场最低，遇到问题便找帝君，帝君不在就犯错误。从来神仙都是千里眼，但是天君就是个罪魁老男人。神仙好，可神仙逻辑却是个腐朽大公式。度量衡用"年"代替"日"，用"国"代替"村"。感情上也一样，以大制小，正出压庶出，正室压侧室，白浅碾压玄女、碾压素锦。虽然都是情网恢恢坏女受罚的故事，但网络剧的核心是，最后进入十里桃林的爱情人口必须是大时代的大员。女主白浅，男主夜华，庇佑他们一路桃花的，是他们的豪华出身和豪华装备。这个才是网络剧的"元神"。

网剧常常和网游相伴相生，没有财力走不到游戏终场。白浅血洗大紫明宫确实爽到过我们，但仔细想想，白浅维护的不过是网络时代的势利——版本越高越有活路。

当然，作为一个现象级网剧，《三生三世》有它不能被数据逻辑涵括的好，尤其前面几集，昆仑虚出现新人，师父公然

宠十七，整个师门没有一点点钩心斗角，清新到耽美；还有白真和折颜，耽美到自然，风调雨顺的神仙关系，刹那间有过那么点仙气。可惜，像所有的网剧一样，五十八集的长度拖垮了最初的桃花。换句话说，原本，一生一世就足够。

你真好看

金庸对改编者说过一句话：你没我聪明就别改我情节。新版《射雕英雄传》做到了，也成功了。

大陆和港台的《射雕》电视剧版本有近十个，以《射雕》为蓝本的影视改编剧另有十个，比如 TVB 制作的《九阴真经》《南帝北丐》等，这还没算上刘镇伟的《东成西就》和王家卫的《东邪西毒》等大话版。如此，把这些年的《射雕》影像缕析一下，几乎就是一部当代影视史，所以类似"每一代都有自己的黄蓉"这样的说法也不为过。比如我们这一代，都把 83 版当自己的少年证人，翁美玲死的消息传到内地的时候，男生都跟鳏夫似的说不出话，女生则集体老了。

也是因为有 83 版在心头，所以，无论是后来的李亚鹏周迅版还是胡歌林依晨版，都看不太上。2017 版《射雕》开场的时候，我也不看好，但是，编导聪明，直接用了 83 版的音乐《铁血丹心》，岁月记忆伸手把我们拉住，到今天我一共看了十六集，用剧中郭靖呆呆赞美黄蓉的台词，我想对这部青春版《射雕》说：你真好看。

没错，网上批评新版《射雕》的各种言论——类似梅超风用来练九阴白骨爪的头骨这么塑料、穆念慈的美甲这么潮流，以及武功的慢镜头表现频密了点，都不是污蔑。但是，这些都挡不住这部以新鲜面孔为主要阵容的电视剧一出场就赢得满堂彩。

江南七侠登场，作为剧中武功级别不高但正义感爆棚的人物，王奎荣扮演的柯镇恶领衔群雄，是很多次《射雕》改编中最有分寸感的一次出场。新版的武术指导是扎实的原著风，武功高低分层次，江南七侠后，全真派、桃花岛门徒、赵王府的江湖群怪，表现各异，但都和洪七公、黄药师的功夫拉开距离。不像之前的很多次改编，江湖辈分隔了忘川的人，出场都是飞沙走石、顶个水缸，武功高低跟人物颜值一样，全靠台词提示，明明怀里搂的是西门大娘，眼神却得是看着杜丽娘的深情。

新版武功回到经典套路，新版人物也回到了经典颜值。黄蓉、华筝、穆念慈、郭靖、杨康、欧阳克，他们依次出场，全部按照金大爷的人设走。郭靖顶着男一号光环虽然漂亮了些，但是有娇俏动人的黄蓉压着；杨康乍看是王自健穿戴成贾宝玉，但几集下来已牢牢巩固邪男神位置；西域欧阳克也好，一扫过去的猥琐腔，青春西门庆自有他的动人处。这些新鲜面孔不是靠脸吃饭的《武神赵子龙》，也不是乱扯男女关系的《秦

时明月》，他们和上一代男神苗侨伟、上一代戏骨王奎荣站在一起，没有像《北平无战事》那样两代人之间脱线。新版的《射雕》在剧组内部实现了舞艺的传承，而且，黄药师苗侨伟鼓励杨康陈星旭，那跟陈可辛点赞《乘风破浪》穿越得好，完全不是一回事。

黄蓉白衣金带，杨康锦袍冠玉，欧阳克轻裘缓带，直接从原著来到屏幕前，每一个人物出场都是对的。再加上，剧组基本采用实景拍摄，青春山河加上青春儿女，中国那么好看，中国人那么好看，作为老派武侠迷，我简直有白头宫女再见玄宗的感慨。2017年开年回到亦步亦趋原著党，在飞花走仙的中国影视界是好事。

资产阶级二代的美学语法

问题鲜肉、霸道总攻

最近小鲜肉招致各种炮轰，陈道明接受电视采访时，就说："现在动不动，什么手破了，什么哪儿摔伤了，什么冬天在水里头、夏天穿着大皮袄，这些都成了敬业，变成演员的功劳，那人家清洁工早上四点起来，怎么就不说人家敬业呢！"大家都是工作，小鲜肉的一个创可贴，纸媒、网媒各种角度播报，天南地北的粉丝各种呵护，道叔不生气才怪。

而实际情况不止这些。编剧宋方金揭批说，小鲜肉拿着天价片酬却常常在不熟剧本的情况下直接进片场，台词不背嚼口香糖装口型，更大牌的鲜肉就直接拍点表情包。比如钟汉良和Angelababy主演的《孤芳不自赏》（2017），大量场景演员只在棚内表演，后期PS进房顶、树林、山水。鲜肉抠图进驻电视剧，拍点"生气""高兴""哀伤""狂喜"系列款了事，已经是业内常态，搞得大批中老年演员吐血跟空气、跟替身演对手戏。演员张光北就说，自己和鲜肉的对手戏，一直到剧组杀

61

青，他都没见过这位演员，从头到尾他一直和替身过招。

鲜肉忙成这样，连成龙都放狠话：看你几时完！

鲜肉暂时不会完。我的观察是，鲜肉霸屏，远不是演艺界的问题。说到底，演员的操守，不是在小鲜肉手上开始败坏的，今天愤怒声讨小鲜肉的很多人民艺术家也不全是德艺双馨。更应该问的是，在对明星铺天盖地的声讨中，为什么火力集中在小鲜肉，也就是年轻男演员身上？为什么这十来年，小鲜肉的市场这么红火、这么招摇？或者说，把鲜肉召唤入场又把他们捧上天的难道只是粉丝行为？

来看 2016 年的纯鲜肉剧（如非特别标注，本文论及的耽美剧首播时间都为 2016 年）。这一年以网剧《上瘾》开场，但此剧不久即被下架，因为被标签为"校园生活"的这部《上瘾》其实是一部耽美题材。此剧剧情简单粗暴，不同阶级的两个单亲家庭男生，从互相抵触到尽情接触，一路颜值开道。相比同类网络剧的重雷重污，《上瘾》相对而言算纯情。男主一个叫白洛因，一个叫顾海，两人都是唇红齿白的地道鲜肉，无数观众由此把自己的网络签名改成"如果我是白洛因，你会是顾海吗"。

《上瘾》出场便吸粉无数，被禁播后引发网络一片哀号，面子上这些人气多跟原著编剧柴鸡蛋有关。柴鸡蛋是国内耽美界大腕，自带千万粉丝，她的《逆袭》《势不可挡》也都改

编成了网剧。在她的故事中，白洛因和顾海这对 CP 是典型人设，而柴鸡蛋所要呈现的人物关系，用此剧的广告来说就是："有一种人，就像毒品。沾了一口，此生难戒。"对应剧名，也即两男主名字的合体，"海—洛因"。顾海扮演"霸道总裁"角色，他是天子脚下首长的儿子，但只对白洛因一个人好，锲而不舍、百折不挠地好；白洛因是沦落风尘的"白雪公主"，渐渐地被顾海浇灌出了心头花，终于，"洛因"被"海"攻下，直至被"海"冠了名。

从故事线看，《上瘾》就是一个玛丽苏故事，可是谁都看得出来，男男设置才让此剧成为话题，从网上风靡到不足月夭折，都因鲜肉风光，剧集也多次特写两人的脸蛋、两人的肉身、两人的短兵相接。白洛因晕倒，顾海幸福地把他背到校医那里，然后驱赶掉也想呵护白洛因的男生。洛因醒来发生了一场对话——

洛因：你能不能别搭理我了？

海霸道拒绝：我做不到。

洛因：你是不是有病啊？

海：我就是有病。

洛因：有病就吃药。

海：你就是我的药。

"你就是我的药"这句台词,从20世纪40年代《倾城之恋》里的霸道始祖范柳原口里说出来后,被很多影视剧征用过,但腐女界认为,顾海说得最气派、最霸道。而无论是顾海的气派还是他的霸道,都是因为他不光有钱,跟这些年胡歌扮演的苦主一样,还有势。至于这种"有势",绝对不是顾海的单人气场。打开新世纪以来的耽美剧,我们发现霸道总裁们用着一模一样的动作和姿势——画面对角线切割,强力攻45度角贴着小受兽——以准色情方式向越挣脱越甜蜜的恋人呼喊:你是我的!你是我的!你的梦也是我的!

如果校验一下文化时刻表会发现,问题鲜肉的出场,恰巧暗合了总裁二代的登场。这十五年,年轻总裁越来越显得性向模糊,影视剧也很起劲地为霸道总裁们标配一个个美人(男)搭档。2001年,《流星花园》里的道明寺,是霸道总裁的初级版。当时道明寺身边已经有基友花泽类等三人,不过道明寺基本是直男,一心一意追杉菜,而民意显示,新千年的观众已经开始热烈期待道明寺放弃杉菜,尤其少女论坛都呼天抢地地让道明寺和花泽类在一起。

今天,影视剧还在复制《流星花园》款的F4美人结构,比如《上瘾》《双程》都是四美人(男)设置。编导也知道,只有让道明寺和花泽类擦出火花才可能刷屏当下,因为,资产阶级富二代的登场方式,其语法形式恰巧是耽美的。

耽美的语法

耽美在中国的发生发展，已经不是新鲜话题。基本上，耽美的火热跟中国经济呈同步增长曲线，只是耽美论坛不讨论声名狼藉的金钱和现实主义的生计问题。对耽美作者和读者而言，现实的不完美成了让他们屏蔽现实的动力。他们以享乐主义的方式图解人生，借此和他们的欧洲祖先取得精神联系，但他们强调"BL（boy's love）至上，因为不涉繁殖"。不是因为他们真颓废，是他们觉得这样很唯美。所有的主场CP，都沉溺在生命最初的奶白色宫殿里，只从少年轮回到少年，生老病死、功名利禄这些"庸常的事"，全部扔出宫殿。

耽美书写自饮自醉，因此，90年代耽美刚刚登临时，还是青年亚文化中的亚文化。当时很多年轻女孩喜欢耽美，网络签名既大方又遮掩：世界随时要坍塌，既然我得不到他，就让他们在一起吧。而刚出场的国产耽美作品也带着一点自我亚文化的气息，在模仿源头作品日本耽美动漫、耽美小说时，都很喜欢声言自己的小众性。当时发育出来的耽美语法，也都往小而精的路子上走。以引用最多的一个耽美转换举例：

普通写法为：他喝着冰凉的啤酒，却不小心从大开的嘴里流了些酒出来，他连忙伸出舌头舔了舔。

耽美写法是：他喝着冰凉的橙色液体，却不小心从他半张

的薄唇间溢出几丝残汁，他微吐出红舌意犹未尽地舐了舐。

这里，无论是"大开"变"半张"，"流出"变"溢出"，"一些酒"变"几丝残汁"，还是"伸出舌头"变成"微吐出红舌"，都传达了耽美的少女属性。也因此，最初十年，耽美论坛几乎是少女天地，同人女的年龄也持续走低。然后渐渐地，耽美不再是一种文类，而是和玄幻、穿越、武侠等合流。最近很火的一个案例，风传抄袭了耽美界大神之作的《三生三世十里桃花》（2017）就表明了仙侠类题材对耽美的严重依赖。《三生三世》中，最好的感情形式都出现在男男之间，墨渊宠十七，白真恋折颜，风调雨顺的耽美关系平衡了整个剧的俗情俗调，也展示了耽美源的"BL"之美。

其实，网络作者都看到了耽美的潜力。这些年的网络小说大赛，耽美已经不是一家独大的问题，用一个流行的段子来说，把耽美类排除掉，就没网络小说了。所以，偶像剧中的霸道攻身边有一个深情款款的柔美受，在网络世界只是常态。

这些霸道总攻和他们的精致受兽，都有小清新的姓或名，在《上瘾》中叫"海—洛因"，在《重生之名流巨星》中是"封景—云修"，在《烟袋斜街10号》里是"梁泽—杭航"，在《逆光源》中是"方源—染光"，在《双程》中是"陆风—亦辰"。富二代更经常扮演强力攻，他们对金钱的态度还都是道明寺体："别总拿钱来说事！我还真讨厌你们这些草根阶级

无聊的自尊心，有钱、长得帅是我的错吗？"跟他们霸道的方式匹配的是他们的绝世容颜。他们"邪魅、致命、豪华"，又"野蛮、有力、挺拔"。他们都有"清澈、冷冽、迷离"的眼神，不过一旦爱河沉沦，就"狂热、不羁、痴傻"。他们出场都"性感、高贵、淡然"。和他们勾连的家政属性词语是少爷、管家、家族、继承；和他们勾连的社会属性词语是集团、股票、亿万、跨国。总而言之，他们既玩世不恭又令人窒息，他们因高高在上而饱受误解，但似乎一直人畜无害；他们在情场上祸国殃民，但骨子里专一深情，他们玩的重口游戏也就是比个尺寸，用的重口词语也就是"硕大""来硬的"。本质上，这是一个被既浮夸又抽象的词语构筑的世界，比童话中的金钱更来去自由，他们把"天荒地老"挂在嘴上，却时不时做出"哪管洪水滔天"的动作，他和他的相遇相爱，永远是一种矛盾的设置，永远是"不可思议"和"惊世骇俗"，但是造成他们的隔阂和痛苦的却是一些特别封建保守的观点，比如《上瘾》中双方父母的再婚问题。一切都如同耽美作者在描述他们时喜欢用的借代语法，借此既表达黄暴又避开黄暴，类似"他的坚硬和他的坚硬相遇"，内核却是小心加小清新。

这种语法特征符合资产阶级公子的文化表演方式。跟耽美剧一样，资产阶级二代希图唯美地进入文化舞台；耽美喜欢断代史，作为精英文化和商业代表的资二代也不想让观众看到他

们父辈手上的血或茧；耽美剧把"BL"预告为"世界第一初恋"，资二代接过这个口号，把自己重新放回伊甸之初，所以，今天的种种鲜肉耽美剧几乎都是戴着资本的面具演出的资产阶级公子们的优胜美地。在这个意义上，鲜肉剧不仅不会完，还可能哺育出影视新款式。

参与感情，参与历史

晋江文学网站是大陆耽美重镇，戎葵是其中一个重要的作者。说到为什么写耽美，她的说法是：如果写言情的话，女主角只能参与感情，却不能参与历史；而在耽美小说里，主人公可以同时参与感情和参与历史。

耽美剧同时参与感情、参与历史，这个说法得到不少耽美作者的认可，不过我最初看到时，完全不理解。所谓耽美，难道不是要重感情、去现实吗？耽美剧不都是严重排斥历史的吗？耽美剧的 CP 主人公连自己的个人史都不想要，出场和退场时一样冰清玉洁，永远亚当，顶多在"番外篇"里"幸福地生活在一起"，顺便领养一个痴情女的遗孤之类，他们怎么进入历史、参与历史呢？而且，耽美剧中，除了男男人设，情节细节和言情剧基本没有太多区别。比如，在大量粗糙简陋的攻受回合中，编导最喜欢用来改善并增进攻受关系的方式和琼瑶

剧一样。耽美的虐法和琼瑶的虐招也没区别，无非是受伤、生病加误会。比如在风评不错的《双程》中，陆风和亦辰经历过几次虐心后，亦辰终于明白了陆风的真心，他跑到建筑工地上找陆风。在工地上跟在 T 台上一样玉树临风的陆总一看心上人来了，马上摘下自己的安全帽戴在小受兽头上。与此同时，编导帮忙，工地飞下几块砖头，华丽丽的陆总立马挺身掩护娇滴滴的小受。如此一来，陆总脸颊上的一点腮红伤解决了所有的感情误会。

资产阶级的皮肉伤，跟小鲜肉的邦迪伤一样，戏里戏外都是一个感情机关。陈道明没搞清楚的是，这道小伤口不是为了表达敬业，是虐情需要。也因此，我仔细想了想戎葵的话，难道是说因为霸道总裁是在工地受的伤，所以，他就不仅参与感情而且参与历史了？

看了一年的耽美小说和耽美剧，我修正了自己的理解。

2016 年的耽美剧，有一大半都是校园剧。当然，这跟耽美的"BL"设定有关系。不过，我的重点是校园。一般情况下，影视剧中的中学也好大学也好，宿舍情况都被表现得非常史前态，人际关系火火热，卫生状况脏乱差，可以拿《致我们终将逝去的青春》（2013）为例，里面的大学宿舍跟黑社会的地下赌场差不多。但是，《类似爱情》（2014）也好，《双程》也好，大学宿舍一个比一个粉嘟嘟，大学生也一拨比一拨白富美。大

学校园里不仅奔驰着豪车，操场上还能停直升机，搞得泰国的"中国耽美剧粉丝"都想到大中华来上大学，个中情形类似20世纪我们看韩剧，以为韩国人的平均颜值亚洲第一。不知道是不是这个原因，尽管我们耽美剧的制作水准整体而言低又廉，但是泰国、越南这些国家却开始越来越起劲地翻拍我们的耽美剧，这个虽然肯定不是戎葵所谓的"参与历史"，却是鲜肉少年们最直接参与历史的实效记录。

资产阶级的娇生子，一定想不到他们会以这种方式为国争光，而在积极的意义上，这些光鲜亮丽的霸道鲜肉，这些极端的个人主义者，可能的确以他们自己也木知木觉的方式承担了国家主义的美学宣传。就像他们在大量耽美仙侠中所扮演的"上仙""上神"角色，他们开天辟地地成了美艳不可方物的始祖始仙，而当他们为了全族舍身封印，那简直是国家个人合体的瞬间，尽管这种舍命封印其实是为了让剧中爱情转世，把耽美之虐进行到底。

借着这些暧暧昧昧的瞬间，耽美剧完成了个人美学对国家主义的霸占。耽美剧中不少霸道攻是军人后代，或者家族生意是房地产。说起来，无论是"军队"还是"房地产业"都不是新世纪以来的口碑场所，但是，新中国的这批华丽小兽们以他们"紧绷的肌肉和衣衫""正直刚毅的表情""骄阳下的美丽和骄傲"重新代言了军人、代言了房地产业，他们把国家审

美化、把产业审美化、把道德审美化。他们一边说着"即使全世界都背叛你，我也会站在你身边背叛全世界"（《一夜能有多少情》），"我不怕下地狱，我怕的是地狱里没有你"（《马夫》），一边说着"如果你在身边，我当然是运筹帷幄、目光远大的容恬"（《凤于九天》），以这种方式，他们宣告未来的乌托邦只受感情的统治，而在这个乌托邦里，霸道总攻通过把所有的话语变成审美话语，便愉快又便捷地掌控了所有的话语权，所以，当他们说着"只要你要，只要我有，我统统都给你"（《神玉》），"每个人心底都有一只妖孽，就算踩死、碾碎、风干、磨成灰也无法消失，但总有获得小小幸福的权利"（《妖孽横生》），他们就成了这个世界的发号施令者。

这个，应该才是真正的既参与感情又参与历史。

就此而言，突然爆群的影视界小鲜肉，只是资产阶级二代的登场预演，他们会不会真正成为问题鲜肉，就看未来世界能不能征用他们的美学语法。倒过来说，也许只有能超克他们的美学语法的，才可能拥有未来。用耽美小说《谈判专家》中的语法，只有让他们用"自己的双手"撕开自己的衣服，你才能拥有未来的谈判资格。

奇数：三部命运电视剧

从小打牌，打到 7，打到 9，打到 11——也就是 J，是有些紧张的。J 在我们宁波话里读作"钩"，过不去，就要被钩下来，从 2 开始重新升级。7 或者 9，按不同牌规，如果打不过去，有时降级，有时一撸到底。

天南地北，打牌规矩各个不同，不过，降级这种事情，都只发生在奇数牌。这事情，我一直没有想通，直到我看到一部非常诡异的电视剧集。

11：你到底下不下

这部电视剧集叫《世界奇妙物语》，是日本富士电视台的巨作。起因是该电视台有一档节目被叫停，在台里负责电视剧制作的石原隆等人便合伙策划了一个深夜档题材，取名"奇妙物语"。从此，《世界奇妙物语》成为黄金电视剧集，1990 年开播，至今健在。除了特别档，《世界奇妙物语》一般每集三个小故事，故事二十分钟左右，我前前后后看过一百多个故事，

大概只是这个节目四分之一的片量。

《世界奇妙物语》一点不辜负剧集名字。每次，看到国内影视圈吵吵嚷嚷、嗷嗷待哺似的叫嚷没有好题材、没有好故事，我就会想到这部剧集。如果我是总局局长，我就会让年轻编剧把这部《世界奇妙物语》全部看一遍，期末考试默写三个剧集，比如《美女罐》讲了一个什么故事。

二十三分钟的《美女罐》会让王家卫觉得自己太文青。妻夫木聪扮演的男主，蜜桃一样娇艳欲滴。晚上临睡时女朋友突然哭了，说是要出差几天。男主有点奇怪，出差哭什么呀？这个梗，会在片尾揭晓。女朋友走后，男主去隔壁怪大叔家调研，因为他发现怪大叔的快递很奇怪，叫"美女罐"，而且他家里进进出出都是美女，有时候一溜出来二十个。他潜入怪大叔家，顺走了他一个美女罐，并且按罐头上的操作提示，把里面的红色液体倒入浴缸，盖上，然后坐等半小时。

果然，半小时后，浴室里传来女孩的声音："能不能借用一下你的浴巾啊。"男主惊呆了。然而，来路不明的美女也是美女啊，况且是那样小清新的姑娘，早上起来帮你做好意大利面，下班回家还能帮你理发，可谓《聊斋》中的狐仙加上田螺姑娘。男主第一次有了恋爱的感觉。可是，女孩的后腰上有一行打印码和说明文字，提示他，她的保质期是 4 月 15 日，也就是大后天。更加悲催的是，12 号那天，下大雨，女孩一个人

在家的时候，发现自己原来是男主的罐头女孩，她悲伤地不告而别。

男主呢，他在大雨中出门，原来是去给女孩买一串她喜欢但没舍得买的装饰项链。他跑回家后发现女孩已经离开，夺门而出准备去寻找女孩的时候，没成想，自己的原配女友出差回来了。他狼狈地退回屋里。女友说，怎么浑身都湿透啦，去换件衣服吧。男主去换衣服。

这个时候，短片的梗出现了：妻夫木聪漂亮的后背上也有一个打印码，上面的保质期是4月12日，也就是今天。这是不那么漂亮的女友突然回家的原因，只是他自己不知道。

爱是什么？爱是一个期限吗？《美女罐》用一点点悬疑、一点点残酷描述了这个奇妙世界的一点点真相和一点点感情。罐头男主急于寻找罐头女友的时候，默默看着他的原配女友，在摄影机的俯视下，既有奇特的污感，又有一种特别的动人之处。这种奇特的动人原理，贯穿了我看过的大多数《世界奇妙物语》。现在，让我为你讲述一部叫《奇数》的剧集。

好几年过去了，我至今没法说我理解了《奇数》。故事开头，剧集的常规叙事人"墨镜"出场，意味深长地说：只要加一，偶数就会变奇数，也就是说，偶然会转变成奇妙。

"墨镜"退场，一辆公交驶过来，等候上车的人鱼贯而入。空荡荡的车厢里，男男女女都自觉地依次坐在单人位置上，没

有人坐到双人位置上去，直到男主进入车厢。

《奇数》全长十三分钟，男主没有一句台词，但是从开始到结束，他的脸上一直是各种纠结。他上车后，看了看等待他的第七排单座，犹犹豫豫、迟迟疑疑地不肯落座，终于，他鼓起勇气坐到了七排双座上。后面的人上来，没有去坐七排单座，依次坐了八排单座、九排单座和十排单座。如此，车厢里的情形就有些古怪，一共十个人，一共十个单座，大家都在单座上，除了他。

乘客都上车了，但是司机不关门也不开车，所有的乘客都看着他。有人不耐烦了，说了句"快点啊，真差劲"，连六排的孩子都对五排的母亲说："妈，你看这个人！"剧集音效和灯光很诡异，恐怖片的气氛，但车上的男男女女都很年轻、很日常。大家集体看着他，他看着阴森森的七排单座，终于在舆论的压力下，从双座位换到了单座位。很快，车门关闭，车子启动，目的地：十一丁目。第一站：一丁目。

天色向晚，又是秋冬时分，如果这时候你心里涌起跟巴士有关的一些恐怖情节，编导估计会微微一笑。因为这肯定不是一辆普通的公交，男主手上握了张报名表似的车票说明，上面还有男主的身世情况，表上写着，他的目的地是十一丁目，时间是晚上七点。

车子启动，车厢里开始各种交谈，气氛松弛下来。一丁目

到了，学生气质的姑娘下车，她下车后回头望了一眼巴士，似乎有不舍和留恋。车门关闭，巴士往前，车厢里的交谈在继续。两个男人说到他们这个叫枞木町的地方，看上去是很随意的聊天，仔细听却是令人悚然。"枞木嘛，就是拿来做棺材的呀"，然后另一个加上一句，"侧面看很像屋顶"。这个时候，你想到狄金森的诗歌了吗：

> 我们停在一间屋前
>
> 屋子像是地面隆起
>
> 屋顶，勉强可见
>
> 屋檐，低于地面

这首诗的题目是《因为我不能停下来等候死神》。如此，被枞木反复提示的"死"或者"死神"开始越来越浓重地渗入我们的意识。二丁目、三丁目、四丁目，三个男人先后下去。巴士上空了四个位置，接下来就该轮到母子下了，虽然他们也是前后排坐着。

五丁目，出人意料的是，妈妈下去了，孩子很平静地接受妈妈先下车的事实。妈妈下车后，拼命地朝孩子挥手，但是车很快把妈妈甩在身后，继续前行。《世界奇妙物语》一直在感情上很节制，但是看到母亲在车窗外拼命踮脚、拼命挥手，刹那

两秒钟也令人眼睛发热。就像狄金森用非常平静的语气写道，我和死神同车前行，一路上——

　　我们经过学校，恰逢课间

　　孩子们正在操场上喧闹

　　我们经过农田，稻谷凝望

　　我们经过正在下沉的落日

　　四句诗，表面看，几乎有一种欢乐气氛，但仔细想想，喧闹也好，孩子也好，农田也好，稻谷也好，都将和你无关，永远无关，这时你会眼角起雾。世界继续，我们的巴士继续，到六丁目，孩子下去了。

　　七丁目，终于要轮到男主了。他站起来往车门走，音乐古怪又凄凉，他的手握不住吊环，是那样不甘和不舍，然后，一个决然的转身，他决意违背秩序。不管短片中反复出现的"顺序"提示，他大踏步走到最后一排，在剩下的三位乘客讶异又嫌弃的目光下，他摆出绝不下车的表情。这个段落占了全剧的六分之一。

　　因为他不下车，巴士就不动。终于，八排的姑娘站了起来，她下车后，巴士继续。然后九排的姑娘在八丁目下。十排的男人在九丁目下。如此到了十丁目，车上也就剩男主最后一

个乘客了，到站后车门打开了。男主的脸已经红得跟猪肝似的，在和奇怪的命运的交战中，他似乎已经铁了心。他不准备下，车也就停着不动。

终于，一直不曾露面的司机从隔板后面探出头，意思是"你到底下不下"。男主闭上眼睛，挺过了司机的追问，痛苦的两秒钟后，男主睁开眼，让他感到匪夷所思的是，司机下车了。短剧最后一个镜头是：空旷的大路，靠边的巴士。

车上的男人怎么办呢？有网友说，他已经打败了死神，因为这辆车不会到十一丁目了，他已经把自己从下车或死亡的秩序中拯救出来。也有评论说，这样一个人活在不生不死不动的巴士上，简直比死还惨。

我不想继续追问这个男人的命运了，对我而言，这个短剧的意义在于它的题目："奇数"。奇数和奇妙用了同一个"奇"，而墨镜男意味深长的开题话"只要加一，偶数就会变奇数，也就是说，偶然会转变成奇妙"是这部短剧的核心。如果把墨镜男的言外之意加满，他的意思就是，偶数加一变奇数，偶然转变为它的对立面，偶然变成必然。这个就是《世界奇妙物语》的奇妙语法：生命中的偶然是偶数，生命中的必然是奇数、是奇妙。短剧开场跳动的"偶数"最后被"奇数"代替的画面，也明示了奇数才是生命的意志，才是因果的代名词，就像奇数大师爱伦·坡示范的，奇数才能诞生人生，诞生故事。

在《奇数》这个故事里，最神秘的人是巴士司机，就像《美女罐》里突然返场的原配女友才是点题人物。开往十一丁目的巴士，表面上是十个乘客，但我们都忘了，司机也是车上的一员，是随时可以把偶数变成奇数的那个"1"；或者说，他是童叟无欺的大奇数，命运的暗场指挥。当男主试图反抗命运时，司机果断地自己下车，把图谋逃逸的男人抓回必然界。

这是奇数。这是奇数的气场。轮流上车的十个乘客，一站站前行，一个个下来，跟扑克牌升级一样，从一到十，然后是十一。可是，如果你不是司机，十一丁目是永远到不了的。这个，是扑克牌里，只有老司机才能把 J 打过去的原理吗？

那边，9 笑了。

9：不，还有一个叫伊恩的

关于 9，我第一时间想到英剧《9 号秘事》（*Inside No.9*，2014—2016）。

2014 年《9 号秘事》推出第一季的时候，全球惊艳。该剧继续由鬼才联盟史蒂夫·佩姆伯顿（Steve Pemberton）和里斯·谢尔史密斯（Reece Shearsmith）合作编剧，共同出演。他们之前的作品《绅士联盟》（*The League of Gentlemen*，1999）和《疯城记》（*Psychoville*，2009）已经为他们积累了无数暗黑

系拥趸，粉丝们巴巴地等他们的新剧出来，渴望被他们虐完一春再一秋。

《9号秘事》第一季第一集叫《沙丁鱼游戏》，二十九分钟片量堪比二十九小时剧情，结构之完美会让希区柯克艳羡。《秘事》一边满足了我们内心的小黑洞，一边把我们的黑洞撑得更大。有意思的是，《沙丁鱼》和《奇数》有一种反向同构性，《奇数》是车厢里的人一个个下去，《沙丁鱼》则是一个个进来。

故事发生在一个豪宅里，豪宅在举行一场订婚派对，派对上大家玩一个叫"沙丁鱼"的游戏。这个游戏类似捉迷藏，第一个人先找个地方藏起来，然后派对上的人依次去找，找到他后就躲在一起，再等第三、第四、第五、六、七、八，于是，躲在一起的人越来越多，沙丁鱼似的。

济济一堂的沙丁鱼游戏，如果我们在童年时玩，一定引发无数的欢声笑语，不过，谁让他们是豪宅里长大的小孩呢。

熟悉的观众都知道，史蒂夫和里斯的作品永远有最后的逆袭，最后两分钟的反转是重点，但是《沙丁鱼游戏》前面的二十多分钟，每一句台词都充满了魔性。

开场，瑞贝卡进入豪宅中的一个套房。瑞贝卡是豪宅主人的女儿，这个房间显然有她很多回忆。她走进房间，到了洗手间，四处看了一下，然后拿起红色的香皂充满感情地使劲闻了闻。回到房间，她床底、窗帘都看了一下，然后径直走到衣柜

前，打开门，Bingo！

衣柜里的男人对她说：哦！你够快的。瑞贝卡说：是呀，我熟悉这个房子。男人说了句表面切题但意在有后劲的话：是呀，你有优势，对他人而言不公的优势。瑞贝卡说是的，然后她也躲进了柜子。

一男一女在黑魆魆的柜子里让瑞贝卡有点小紧张，不过这个男人有一张娃娃脸，胖乎乎的，一副友善样。他主动对瑞贝卡说："我叫伊恩，你是瑞秋吧？"瑞贝卡纠正了他。接着伊恩主动告诉她，他和杰里米是同事。杰里米是瑞贝卡的未婚夫，今天的派对就是为他们订婚举行的。

聊了没几句，一个小年轻进来了。他叫李，是瑞秋的男朋友，但是李显然对这个游戏不上心，他草草地溜了一眼房间就关门离开了。伊恩继续和瑞贝卡聊天："订婚的感觉怎么样，瑞秋？"瑞贝卡再次纠正他。两人聊到婚期，瑞贝卡说是11月9日。伊恩马上说：妈呀，9·11！瑞贝卡嘴上说从来没想到过9·11，但心里显然不爽。聊到这地步，伊恩肯定是故意的了，接着，他再次奇怪地说："我受洗时的名字是R.I.P，你能想到吗？"

瑞贝卡还没回话，衣柜大门再度被打开，瑞贝卡的哥哥卡尔，编剧史蒂夫本人扮演的一个同性恋男人登场。在此要赞美《9号秘事》第一季的导演大卫·科尔（David Kerr），瑞贝卡和

史蒂夫作为兄妹，容貌气质上都有一种同构。可回头看看大多数电视剧中的兄弟姐妹，眼睛大大小小，脸庞鹅蛋鹌鹑蛋，看不出一个爹，也看不出一个妈，有些甚至连一个种族都含糊。

　　说回剧情。卡尔也躲进了衣柜，进衣柜前，他暧昧地抚摸了妹妹瑞贝卡的手，说：小时候捉迷藏，你从来找不到我是不是？他的语气里有一种奇特的谴责和惆怅。哥哥进来后，瑞贝卡流露出小姑娘的神情，娇憨发问："爸比也会参加这个游戏吧？"哥哥说是。接着，卡尔的基友斯图尔特登场，他一手拿酒瓶一手拿酒杯。编剧里斯亲自扮演这个角色。他分贝很高地进入衣柜后，提到楼下有个叫约翰的很臭。兄妹俩都说，哦，是"臭约翰"。不过卡尔说，他跟我们一起上学那会儿还不臭。瑞贝卡也说是啊，也不知道从什么时候开始，他不再洗澡了。

　　斯图尔特之后，瑞秋进来了，伊恩装作不经意的样子向瑞秋问好：哦，原来你就是瑞秋，杰里米一直提到你。伊恩的恶意昭然若揭，因为瑞秋是杰里米的前女友。不过，他那张娃娃脸笑嘻嘻的，看上去就是那种"我萌、我无辜"的样子。

　　瑞秋受不了藏身衣柜，出来透气。斯图尔特和伊恩也出来了，斯图尔特去上厕所，拉开门，看到豪宅原来的女管家坐在马桶上，老女人打扮得跟鸟似的，说话叽叽喳喳。斯图尔特关上厕所的玻璃门，但卡尔看着影影绰绰的玻璃门却有几秒钟的

出神。

随后，几个人又都回到衣柜躲起来。女管家突然说："我好多年没到这个房间来了，自从发生那事后你爸把门锁了起来……"不过瑞贝卡迅速拦截了她："此事不要再提了。"话不投机半句多的时候，来参加派对的一对夫妻进来了，大家都屏息。

马克和伊丽莎白属于这个故事中的打酱油者，他们为了利益来参加豪宅的派对，看屋里没人就干柴烈火地搞了起来。衣柜里的人自觉尴尬，出声打断了他们。两人随后也进入衣柜变成沙丁鱼。刚巧，瑞秋的男朋友李拿着酒杯路过房间，也加入进来。不过因为衣柜太挤，李和斯图尔特一起躲到床底分享香槟，伊恩也顺势出来。伊恩出来后非常古怪地四下环顾，然后迅速地跑入厕所。

接下来编导给了一个特别漂亮的空镜。房间里似乎有一种岁月回光，宁静又安详，但衣柜里有六个人，床底下有两个，厕所里还有一个。大音无声，大难无言，这两秒钟是大限来临之前的宁静。接着，编导特意让斯图尔特用几句重口帮观众松弛神经。斯图尔特在床底发声引卡尔吃醋："李，不要停，太爽了，妈呀，你的手太大了，不要停。"

终于，线索人物"臭约翰"登场。约翰看上去的确是很多年没洗过澡了，隔着屏幕，都能感受到他的臭味。所以，衣柜里的人拉住门不让他进，床底下的斯图尔特和李也不欢迎他，

他只好躲到窗帘后面。约翰还没躲好，杰里米进来了。杰里米是来找未婚妻瑞贝卡的，他要去车站接个人，但是跟瑞贝卡告别的时候，他脱口而出："再见，亲爱的瑞秋。"慌了之后，他拼命解释。这个时候，他岳父安德鲁进来了。

大 boss 入场，看到大家没有严格遵守游戏规则躲在一个地方，他不由分说把外面的五条沙丁，包括他自己一起塞入了衣柜，然后亲手关上了衣柜门。这样，衣柜里满满当当躲了十一个人。

老头进入衣柜后，唱起了"沙丁鱼之歌"："一只小沙丁，看到潜水艇。"才唱两句，儿子卡尔严厉呵斥道："你还敢唱这歌！"但是老爸安德鲁更强硬："在我自己家，我想干啥就干啥。"镜头扫过，卡尔和臭约翰脸上表情有异。一阵沉默后，女管家接话："大家还记得当年的童子军集会吗？屋里都是童子军，真热闹，玩得多开心啊，然后有个小孩把乐子给毁了，他叫什么名字来着？后来警察也来了，搞得一团糟。"约翰提示了那个孩子的名字，管家说："对对，他叫小皮普。后来去哪里了？"老头说："搬走了，去了西班牙或者索赛特。"女管家接着对老头说："搬走也好，居然指控你犯了那么可怕的罪！"卡尔在角落里说："不是搬走，是老头付钱让他们走的。"老头抗议："我当时只是在教那个男孩如何洗澡，基本的卫生常识。"卡尔针锋相对："可惜不是我们每个人都这么幸

运，对吧约翰？"挤在衣柜最后排的约翰很痛苦地说："我闻到了肥皂的味道。"

戏到这里就剩最后两分钟。衣柜里的十一个人挤在一起，瑞秋已经不耐烦，斯图尔特说："我想人都在这里了，已经没人会再来找我们了。"李说："不，还有一个叫伊恩的，不在柜子里。"杰里米说："对，刚刚我就是来说我要去车站接他。"然后马克说，伊恩已经在这里了，他在厕所，是一个戴眼镜的无趣家伙。杰里米说，他不是伊恩。然后，镜头转到衣柜外面，有人在外面把衣柜锁上了。

他是自称"伊恩"的皮普。他靠在衣柜上，深情地唱道："一只小沙丁，看到潜水艇，他非常害怕，从小孔偷窥。来吧来吧，沙丁鱼妈妈呼唤他，潜水艇只是一罐子的人⋯⋯"他在地板上洒下汽油，打开打火机。The End。

《9号秘事》的故事，好几个都不能一遍看懂，尤其这第一出戏，前场二十七分钟的对话句句都是草灰蛇线，第二遍返场时才能听懂大半。哦，原来多年以前有过一场童子军派对，老头安德鲁有恋童癖，他在洗手间里用香皂性侵过男孩子们，约翰就是从那时开始再不敢洗澡。不过有一个叫皮普的男孩告发了老头，可惜警察被老头用钱摆平。最先躲在衣柜里的伊恩，不，他的真实名字叫皮普，现在回来复仇了。他对瑞贝卡说的第一句话"你有优势"，以及后来卡尔对瑞贝卡说的"你从来

找不到我",都包含了对瑞贝卡性别的羡慕和对她袖手事外的谴责。

瑞贝卡和卡尔还有一个姐姐,但这个姐姐没有来参加妹妹的订婚仪式。也许姐姐要保护自己的儿子,也许,当年安德鲁性侵童子军的时候,兄妹仁都躲在柜子里目睹了一切。剧中,卡尔看着浴室的玻璃门,一直非常恍惚。他一定看到过父亲作恶,也被父亲性侵过,但是瑞贝卡对父亲的观感不一样,可能她在父亲的行动中看到的是权威,所以她崇拜父亲、依恋父亲。安德鲁作恶的时候,一定唱的是"沙丁鱼之歌",因此皮普完成最后的复仇时,也要唱"沙丁鱼之歌"。

长着娃娃脸的复仇者皮普说过一句话:"这地方就像个时光机。"房间里的衣柜面对着厕所,当年发生在厕所里的罪恶,以镜像的方式反射到现在。童年的伤口不曾真正愈合。沙丁鱼游戏是多年前那个童子军派对的原罪,童子军皮普是沙丁鱼游戏永恒的创面,9号别墅是有些人停止成长、有些人刹那老去的时光机。不过现在,这些都不重要了。十一个大大小小、多多少少有点罪的人一起被关回衣柜,沙丁鱼们进入同一个罐头,一起重温当年的罪过,又一起被掷回原点,他们是业已被玷污的沙丁鱼,又将重新被洗礼成为沙丁鱼宝宝。

也是这个原因吧,这个阴郁的复仇故事全程呈现出一种黑色喜剧的效果,作恶元凶安德鲁只是显得霸道,并不猥琐。这

点，让不喜欢暗黑系的影评人看不过去，他们说，《9号秘事》的粉丝大多都有心理问题。有没有问题我无所谓，我要强调的是"9"。

关于为什么取名"9"号秘事，主创的解释很随便：随手起的，因为读起来顺口。好像也是的，点题的"9"在每个故事里，随便出没，只是因为主人公共享一个"9"号位。像《沙丁鱼游戏》，9就出现在开篇，老头安德鲁的豪宅，门牌号码是"9"，不仔细看，根本注意不到。而在第二季第一集，9是主人公在卧铺车厢的床铺号。

不过，如果对"9"做一点精神分析，你会发现，这些类型各异的秘事，只能被"9"统筹。因为9，具有真正的二元性，它是奇点又是真空，它是万物也是虚空。用科学大神尼古拉·特斯拉的话说，3、6和9三个数字里藏着宇宙的所有秘密。3加6得到9，宇宙的终极密码是9。9是对立的统一，是共振，是能量，是频率。在这个意义上，沙丁鱼游戏合乎特斯拉对宇宙的解释：宇宙是一个完整的有机体，它包含着数目庞大的组成部分，它们非常相似，但振动的频率并不相同，每一个部分都是彼此平行的世界，当我们与它的频率发生共振，就能拿到打开这个世界的钥匙。诡异的《沙丁鱼游戏》就是用童年的方式把十一条流散的沙丁鱼重新放回一个宇宙，在一个频率里共振，最终实现他们的彼此穿越，实现九九归一。

7：我要你的签名

九九归一？有人不同意。

迈克尔·艾普特（Michael Apted）认为，比9更本质的数字是7。

1964年，迈克尔·艾普特拍摄纪录片《人生七年》（7 UP！）第一季的时候，他肯定想不到，他的"七年"系列将让他进入历史。

《七年》的序幕拉开，二十个孩子奔入动物园，这不是一次平常的游园活动，这是格拉纳达电视台一个伟大计划的开始：通过记录1964年的一群七岁孩子的生活和想法，借此想象2000年的英国会是什么样子。很显然，导演艾普特分享了他的前辈文豪狄更斯的一个理念：每个孩子，不管你们走多远，永远穿着出生时的那双鞋。被选中的孩子来自英国的不同阶级，有着不同背景，导演的镜头也非常刻意地对举贵族学校和慈善学校。导演问他们去过什么地方，有钱人家的孩子例举的是法国、意大利、西班牙，慈善机构的孩子则说我去过科学馆、去过动物园，还去过很远的博物馆。隔了半个世纪，走遍世界的你听穷孩子兴致勃勃地描绘不远的远方，你真的很想拥抱他们。精英家庭的孩子七岁就知道自己未来的线路图："离开学校后，我要去宫廷学校，然后是威斯敏斯特寄宿学校，然后去

剑桥，圣三一堂。"但是，儿童之家的孩子一脸困惑地问导演：
"大学是什么东东啊？"

纪录片以十四个孩子为主人公，此后每隔七年，导演都会重新采访当年的十四个主人公。1970年、1977年、1984年、1991年、1998年、2005年、2012年，至今已八季。从童年到青年到壮年到退休，导演基本实现了他的原初设想。1964年的时候，他想知道未来的工人什么样子，老板什么样子，店员什么样子，经理什么样子。半个世纪以后，穷人的后代基本还是穷人，富人的后代基本还是富人。导演批判了英国的阶级固化，但也赞美个人奋斗。左翼和右翼都认可这个结果。七年又七年，穷人继续发福，富人依然美貌，从小胸怀大志的也能鱼跃龙门成为时代栋梁，聪明能干的普罗子弟也能拥有海外别墅。不过，如果这部系列纪录片只是满足了一个既定的答案，它不可能留在电影史里。《七年》是十四个英国人的活生生的传记，它的影像意义在于，岁月寒风曾经刮过所有人的脸庞，七年一季，是时光一场又一场的魔法。

小时候吹嘘自己只读《金融时报》的安德鲁顺风顺水进了牛津，从小励志要去非洲传教的布鲁斯三十五岁到了孟加拉支教，中产出身的尼尔在二十一岁时还梦想从政，二十八岁时却成了流浪汉，出身乡村的尼克则带着从小要探究月亮的求知欲，最后成了威斯康星大学的老师。看上去，有人活成了励志

剧，有人活成了恐怖片，但是，这部纪录片真正动人的是每一个孩子都有自己的生命旋律。即便一直在精英巢穴中的约翰和苏西，也经历过时间的手术；像杰姬、西蒙这些穷人的孩子，走过他们局促、辛苦的七七四十九年，其间也并不是大把眼泪。而最奇妙的是，他们一起顶风冒雨前行，有时候会有奇特的相似之处。

七岁的时候，所有的孩子对着镜头都没有害羞。一大半男孩说"当然，我有女朋友"，一大半女孩说"是的，我长大以后要结婚，生至少两个孩子"。可尼尔说：如果结婚，我不想要孩子，因为他们会很淘气，会把房子搞乱。然后，约翰评论说，女人最大的问题就是她们总是心不在焉。最可爱的是保罗。伦敦儿童之家长大的保罗，脸上有一种特别无辜、特别呆萌的气质。导演问他："你想结婚吗？"他说不想。为什么呢？"因为她会让你吃她做的菜，但我不喜欢吃蔬菜，那她一定要我吃，我就完了。"七岁这季最好看，因为不管什么话题他们都有不假思索的答案。虽然穷人的孩子说的是"我不喜欢被大孩子欺负，也不喜欢被无缘无故地罚站，我长大以后想当警察"，富人的孩子则在批评披头士——"我觉得他们疯了，实在太吵了"，但是，不管穿西装还是穿汗衫，他们都一样天真，一样令人着迷。

到了十四岁，绝大多数孩子不愿正面对着摄像机，他们不

是低着头就是侧着身接受拍摄和采访。苏西说要不是父母强迫，她不会出现在镜头前。孩子们都到了青春期，他们程度不同地对节目有了叛逆和拒斥。苏西直接说：我很讨厌你们这个节目，因为你们很片面、很武断。不过有意思的是，走过叛逆期的主人公们到了二十一岁，他们都又抬起头，重新愿意面对镜头。虽然苏西有些紧张，烟不离手，但她终于可以开口讲述这些年的变化，父母离婚给她的影响。她说："现在，我想和生活讲和。"

二十一岁时，杰姬和琳都结婚了。杰姬七岁的时候说："我妈倒霉了七年，生了五个女孩。"当时她是一边玩一边说这个话的，妈妈跌宕的一生被她欢乐地描述出来。不过，等到她自己二十一岁结婚生下孩子，三十五岁离婚，然后再婚，再生下两个儿子，又再离婚后，她终于明白小时候妈妈说的"倒霉"两字是多么沉重的一生的概括。十四个主人公，一半在二十八岁前结了婚，三四个在三十五岁时离了婚。

生于富裕之家的苏西，小时候不漂亮也不合群，但命运眷顾了她。二十八岁时，她遇到了真命天子罗伯特，从此开启了快乐又开朗的人生，这种幸福感蔓延到至今为止的最后一集，甚至，让她在五十六岁的时候显得比七岁时还好看。基本上，《七年》中的女孩子，包括男主人公的妻子们，都深深地被爱情和婚姻左右。婚姻不美满的杰姬在五十六岁的时候，已经领

了十四年的残障救济金。不过，你不要轻易地为杰姬洒眼泪，20世纪50年代出生的女人，看不上你这个世纪的眼泪。患有风湿性关节炎的杰姬一点不脏乱差，她担负着生活的所有重压，但依然期待着爱情。导演问她："现在你对感情还有什么要求？"她的回答也许令人心酸但绝不犬儒："男的，活的。"

我的很多左派朋友都很喜欢这部长河纪录片，《七年》也特别适合用来作阶级批判的教材，但是，左派对底层给出同情的时候，常常遮蔽了底层蓬勃的生命力，因为大多数时候，我们的同情配不上这种生命力。和杰姬一样出身的安和琳，比杰姬出身更贫困的西蒙，都没有像尼克那样最后翻越了阶级的篱笆，但他们都过着有尊严的人生。十四岁的琳和安，面对导演刻意把她们三个底层女孩和三个富家男孩对举，曾经特别敏感地抗议：我觉得钱多不是好事，我们现在这样挺好，我以后也不需要很多钱。至于父母从小离婚的西蒙，后来随父亲去了墨尔本，二十八岁的时候，他遇到一个姑娘。他无助的样子激发了姑娘的母爱，不过姑娘的表达是："他夏天穿着短裤，屁股好翘。"这是西蒙的幸福。还有，十四个人中，看上去最悲惨的没家没口的尼尔，也不是用一个"潦倒"就可以概括的。

用今天的标准看，尼尔的人生简直是一部灾难片。他出身利物浦中产家庭，童年特别活泼可爱，那时候的理想是

进牛津，失败以后进了阿伯丁大学。一年后他辍学，在建筑工地打工。二十八岁时，他成了苏格兰西海岸的流浪汉。三十五岁，他出现在纪录片上时，脸上各种疤痕，人生一片雾霾。导演问他未来什么打算，他说："未来？可能在伦敦流浪吧。"但是，就是这样一个有心理问题的社会最边缘人士，他的政治信仰始终没有离开过他。他说，有些人觉得他疯了。四十二岁，他回到伦敦，成了哈克尼区的自由民主党议员。四十九岁，他离开伦敦到北部，又成了当地的自由民主党议员。当然，自由民主党议员只是听着高大上，尼尔始终流浪在贫穷的边缘，但他觉得这是他进入政治、拥有人生的方式，虽然很多人觉得他有病。

尼尔看上去有些神经质，他也知道自己有心理问题。二十八岁，他就很黯然地表示过："我不想要孩子，因为会遗传。"但是，尼尔从来没有放弃过政治、放弃过爱情。他挣扎在赤贫线上的时候，可能特别让人同情，不过，当他对着镜头，沧桑又郑重地说"只有人生，才能教你如何迈过那些沟沟壑壑"时，谁都没有资格俯视他、可怜他。

十男四女，四十九年，他们中的大多数，不是经历了父母离婚，就是自己离过婚。一大半的人，对这个节目不满意。不过骂归骂，七年过去，他们还是会回来。就像苏西说的：我一直想退出，但是因为自己也没法解释的可笑的忠诚度吧，我又

来了。尼克被很多观众视为十四个孩子中的"小传奇",因为他从乡村少年变成了核物理学家,他也对节目有很多抱怨:我说了这个,说了那个,但是你们,也许是为了收视吧,剪了我最蠢的样子,七天成了七年,然后成了一辈子,我们这些人的一生变得就像《圣经》一样简洁,但其实我们所有人的一生都惊心动魄,有各种细节。因此,十四个主人公都认同这一点:"导演你刻画出了一个人,但并不是我。"用约翰的表述就是:"你们对精英阶层的表达太僵化,没错,我们七岁时候都说过要进入牛津、剑桥,但是我们的付出和汗水呢?我们挑灯夜战的日子在哪里呢?"五十六岁,他再度批评节目组:你们把我们表现得油光水滑,仿佛我们生来就有什么强权,但九岁的时候,我父亲过世,母亲被迫出去工作,她的艰辛不是你们可以想象的。

好强自尊的约翰到了五十六岁才讲出生命中最大的伤痛。有时候,你不知道这是摄影机的能力还是缺陷,是摄影机终于让他们敞开心扉还是摄影机一而再阻挡了他们。反正,这些在七岁时看上去没有一点阴影的孩子,经过人生八季,你会发现,他们中有一半都不太会说"我爱你",西蒙甚至说,因为一直开不了口说"我爱你",四十九岁时还去看了心理医生。不过,今天来看,他们普遍难以启齿的"我爱你",倒是令人生出惆怅,那个年代大家都活得多认真、多诚实。

岁月光晕无限动人，来自单亲家庭的西蒙，二十一岁结婚，有了五个孩子，虽然生活清苦，但他对着镜头说：孩子们什么都有啊！导演问他："他们有什么啊？"他回答："父亲。"尼克也是，他在牛津读完物理学，二十八岁去美国威斯康星大学做核研究，说起自己为什么离开英国，马上动感情："但凡当时英国有大学留我做研究，我绝不会去美国的！"尼克的朋友曾经开他玩笑："你的口音和你的智商不符。"但是，不管是智商高的尼克，还是情商低的尼尔，今年六十岁的这一代人，他们都带着全部的赤诚一路前行。布鲁斯七岁立志去非洲传教，托尼十四岁在马场拼命刷马，二十一岁时两个姑娘结婚，二十八岁苏西"获得幸福"，三十五岁、四十二岁、四十九岁，约翰、安德鲁、彼得各自有了事业之外的收获。五十六岁，他们都表达，更愿意记取生命中的朗朗笑声，用托尼的话说，没有什么能阻挡我自己乐一会儿。

七岁就梦想当赛马师的托尼，十五岁辍学全身心投入，但是终因没有进入前三，告别了赛马。二十八岁回首往事，他说："当然，我愿意用一切代价成为一个职业赛马师，不过我接受人生。"后来他成了一个出租车司机，他最愿意讲述的事情是："有一天，巴兹·奥尔德林坐上了我的出租！我开出宾馆的时候，有人叫住我，说，能不能讨个签名。我就对奥尔德林说，先生，能不能给他签个名？可是没想到的是，对方说：

'不，我不要奥尔德林的签名，我要你的签名！'"

"巴兹·奥尔德林可是第二个登上地球的人，可是那人竟然不要他的签名，要我的！"托尼每次想起这个事情，就觉得不虚此生。

这是《七年》的小魔法，是导演迈克尔·艾普特在半个世纪前没有想过的结局，不过，节目组很低调：一切都是光阴的力量，我们只能赞叹，7是个奇妙的数字。

为什么7这么奇妙？因为上帝造物用了7天，因为《圣经》中出现了三百多次7？因为释迦牟尼在菩提树下，第7天睹明星而悟道？还是《易经》所谓，7天一个周期？7是哆来咪发嗦啦西，也是赤橙黄绿青蓝紫；北斗有7星，瓢虫背上也是7个星；竹林有7贤，白雪公主也有7个小矮人。

一周7天，7是一个轮回，人间七宗罪、七宗德，有七重天也有七级浮屠，7是唯一的东西方、传统和现代都认同的天空和深渊。《七年》前后拍了半个世纪，主人公和观众都对节目有过各种质疑，但是没有人对于导演为什么要从七岁开拍，为什么要间隔七年再拍有过任何质疑，11是个奇妙的数字，9是个神秘的数字，7呢？7是数字的原教旨，人有七窍，世界也有七大洲，所以，我们看着隔着七年光阴而来的主人公，如同看到岁月舍利子，因为他们都头顶着7的宗教光环。11是一种多元，9是二元，7是一元，是宇宙和人开始时的状态，科

学支持了人的细胞平均七年完成整体的新陈代谢，七年一季，恰是太阳出世。这是 7，它是人之初世界之源，是混沌，也因此,《七年》的意义独一无二。

第三季

2016—2013

女总统

川普和希拉里的决战，走到最后的撕裂阶段，政治的残酷显示出强大的娱乐性。一次又一次的爆料，一场接一场的辩论，跟美剧的节奏一模一样。或者说，总统大选解释了美剧为什么在全球收获这么多观众。

政治看不懂，看得出的是，希拉里和川普身上都没有任何希望之光，不过最近新出炉的美剧，似乎一律看好希拉里。这些年，CNN错过，《纽约时报》错过，但是美剧从来没错过，美剧就是美国最牛的媒体。《24小时》中，丹尼斯·海斯伯特扮演的美国黑人总统毫无疑问为后来奥巴马的胜出做了预告。丹尼斯本人就承认，奥巴马大选期间，他在街上溜达到餐厅吃饭，虽然距离他本人在荧幕上担纲总统已经时隔七年，但朴实的美国老百姓还会走过来对他说："我想给你投票！"

而新世纪以来的美剧都在为希拉里的当选铺路。最近二十年，荧幕上的男人致力于搞基，女人则越来越强悍，2005年的《白宫女总统》带出了一帮武则天。《24小时》平均两集一换的美国总统终于在2009年迎来了女总统泰勒，然后有2012年的

《女副总统》、2014年的《女国务卿》。而2016年新一季的《纸牌屋》，克莱尔干掉丈夫入主白宫的呼声已经铺天盖地。《权力的游戏》中的女王一族，更是成了全世界观众的偶像。瑟曦坏事干尽，但是她登上铁王座的时候，我们依然被她的强悍征服，催眠般送上祝福。

回头细看，这几年白宫级女干部大批崛起，有一个至关重要的转变是，她们不仅摆脱了厨房、卧室的"女性原罪"，不用在"儿子家长会"和"国计民生大会"之间心神不宁，不会在"床笫欠奉"和"办公室性别"之间纠结。女性的屏幕形象已经进化到不必再刻意去掩饰或中性化自己的身体，她们甚至可以带着蓬勃的身体进入曾经被男性垄断的疆场，就像2016年最受观众追捧的龙妈丹妮莉丝，她金发全裸地进入政治领域逐鹿世界，到《权力的游戏》第六季结束，没有人再会认为她是政治花瓶。天南地北，她和瑟曦一起横扫世界。如此，最新开场的美剧，无论是《热点推手》还是《定罪》，都是干练美人统率三军，观众一点儿都不觉得这有什么新鲜。舞台中央的女将，就像英剧《堕落》中的女主——一个伦敦高级警司，性别完全没有成为她工作的障碍，她对手下说，不要使用"无辜"这种形容词，因为这会助长"媒体把女人分成处女和荡妇"。而她把一个帅气男警一瞥之下收入囊中，影像表现也极为晴朗，春宵共度，阅后即删，一派蜂王作风。

这一切，如果没有意外，应该就是希拉里入主白宫的铺垫。当群众对影像女总统习以为常时，希拉里和白宫之间就是两个星期的路程。当然，等到希拉里成功在望，接下来的美剧任务就会是老男人重新回归，就像《西部世界》中安东尼·霍普金斯为首的人类和蕾切尔·伍德一样苏醒了的机器人之间必有一场世界大战。最后，霍普金斯大概会赢一手吧。

你就别问了

新婚不久，女主吃着吃着突然吐了，五岁的观众都知道她不是生病，但是男主女主得上医院才知道，啊，竟然是怀孕。

新中国电视剧至今也快一个甲子，中国的电视剧观众显然是全球进阶最快、阅历最广的，但是我们的电视剧主人公却从来不受岁月腐蚀，不仅保持天真，而且越来越烂漫，这是最近看《武神赵子龙》的体会。

继曹操、刘备、关羽、诸葛亮等人后，三国大神赵子龙再次被荼毒。这是意料中的事。人见人爱的赵子龙，没有和貂蝉搞出床戏，我已经觉得剧组很克制了。不过我还是无数次地觉得编导把全国人民都当天线宝宝了。刘备想娶孙尚香，为了让孙尚香觉得自己不是一树梨花压海棠，刘备接受了修面师傅的整容。当然，由于电视剧中的刘备本来就很帅，所以修面前后其实没什么差别。但是，刘备修好面走出来，电视剧中的人都惊呆了：天哪！哥您是谁啊？这么帅！是复仇者联盟的吗？

这是眼下国产电视剧中人物的普遍智商，女扮男装的，在人间社会一秒钟都混不过去的，在电视剧中能混一辈子。男扮

女装的，终于被神探识破后，凭着张飞般的颜值，还能恼羞成怒地质问对方："你是怎么看出我男扮女装的！"然后神探侃侃而谈整整一集，分析这个张飞女郎如何如何留下蛛丝马迹。乖乖隆地咚，这种张飞女郎要是在公交车上出没，肯定没人敢坐他边上，但是我们的电视剧男主会抛下如花似玉的女朋友，看上张飞女郎。

有时候真不知道是电视剧中的主人公口味奇特，还是他们真的就是那么纯洁、那么不食人间烟火。《寂寞空庭春欲晚》是一个朋友介绍我看的，她提示我，里面的一段台词非常能反映当时的时代风貌。台词如下：

> 男痛苦地：太监是不能娶妻生子的。
>
> 女愤怒地：为什么不能？
>
> 男回避地：你就别问了。

我看了这段台词后，马上觉得此剧编导真正实现了他们的目标：打造一部古典的爱情剧。至于什么是古典，武神赵子龙会告诉你，就是在身边无数的如花美眷中去选择伦理上难度系数最高的，不仅因为这个选择是古往今来所有电视剧中男女主人公的选择，更因为只有选了难度系数高的，像《武神赵子龙》这样的才能拍到六十集。发生误会，十集；生离死别，十

集。而每一次相遇、每一次分离，男主女主都会跟得了阿尔茨海默病似的，把过去种种再复习一遍。

实在没法跟着赵子龙继续复习三国，晚上看了两集《三八线》，虽然谈不上叫人眼前一亮，但在这么多天真的古典剧包围中，此剧算是良心之作了。别的不说，《三八线》里的人物接近我们的正常智商。

一曲金钱颂

五一假期把《欢乐颂》看了大半，满满负能量地走出家门，看到小区大妈在跳广场舞，站在喷水池边看她们用不年轻的腰肢扭出年轻的动作，心里有些感动。她们欢乐地跳啊跳，她们身上的山寨 LV 显得前所未有地活泼，生活的激情灌注进冷淡名牌，我突然明白了为什么《欢乐颂》里没有欢乐。

《欢乐颂》里有两个阶级、两组人物，出于戏剧原因被强行纳入同一幢楼同一个楼层。安迪和小曲属于精英中的精英，她们在 22 楼各占一套，樊胜美带着关关、小邱合租其中一套，她们属于白领民工。第一次，电视剧赤裸裸地和这个时代的势利同构：戏剧空间、戏剧份额，包括人物的智商、情商完全按照财富进行分配。安迪的心理疾病，小曲的混世魔王腔，因为有她们高冷的财富背书，全部成了蓝调。相比之下，挣扎在房租线上的三个姑娘，即使是一些无伤大雅的特点也会被反复放大成 low 点。同样是爱吃，安迪吃是因为她的胃爱国，她吃得越多，男人越爱她，但小邱爱吃就是脑残，编导让小邱吃完蛋糕吃小笼，好像她的无能就是因为她贪吃。如此，最后两个阶

级貌似南北一家亲地坐在一起，实现的不是阶级消灭，是阶级加固：瞧，精英多么平易近人！

网络上还能经常看到对富二代的嘲讽，但是《欢乐颂》不！编导全身心地歌颂有钱人，留学回来的小曲连商务英文都看不太懂，但是一个转身就人神共助地成了社会栋梁。她手段低俗地插手租房姑娘的爱情，最后都成了她聪明善良的证据。中国电视剧对精英的膜拜正在创造新高峰，《欢乐颂》似乎生怕我们下里巴人进入不了有钱人的内心，不仅用情节、用台词向金钱献媚，还用画外音。苍天在上，每次《欢乐颂》的画外音响起，我就节操放空，那种描述动物世界里弱肉强食的声音，平静又抒情地挪移到偶像剧里，真理性地强调，有钱人就跟草原上的狮子、老虎一样，她们掠夺是大自然赋予的使命，但其实她们都有玻璃心。

过去的偶像剧主要用镜头膜拜金钱，用台词不屑金钱，《欢乐颂》不一样。用画外音的方式，编导为有钱人提供了身心合一的电视剧套餐保障，有钱就是"动人"、是"率真"、是"仗义"，有钱就有"欢乐"、有"爱情"、有"朋友"。别的不说，剧中，五个姑娘之间每一次问题的解决，都靠两位精英女的人脉和金钱达成，同时直接造成剧中最有活力的樊胜美一直深陷金钱的泥坑，最后依然需要被金钱祝福、被金钱拯救。童叟无欺，这是一曲金钱的颂歌。童叟无欺是这个时代的最大恶

意，贫穷不仅是经济上的匮乏，还是道德和感情的首批负资产。五四青年节里播放着这样的青春剧，休克的青春令人觉得《欢乐颂》简直是我们这个时代的污点，而作为观众，我们逃无可逃也是这个污点的一部分。

所以，黄昏里，我久久地站在广场舞大妈身边，让年轻的她们帮我擦拭污点。

少帅和表情包的未来

网上兜了一圈，骂《少帅》不好的，一半在说少帅不如老帅。说实在的，这也不新鲜了，国产电视剧中的中老年男性，从来都是不仅在人物身份上长一辈，表演水准上也要高一头。李雪健在剧中给文章当爹，演技上可以给他当爷。2014 年很红的《北平无战事》也是这样，王庆祥、倪大红演刘烨的上一辈，表演直甩刘郎八条街。

用进化论来理论，文章、刘烨不如上一辈演得好，是公理，但是，光拿《少帅》看，似乎也不尽然。电视剧是从张学良小时候讲起的，开场三个小演员扮演张作霖的三个孩子，姐像姐，弟是弟。三集过后，文章扮演的张学良出场，观众退三步，呀呀呀，怎么小时候的精气神变成了表情包！

没错，偶像派的演技，表情包一手囊括。《少帅》看到后来有些烦，我去查看了这部戏的梗概，梗概说张学良大怒，我们看到文章在荧幕上龇牙咧嘴；说张学良痛心，我们看到他泪光闪闪；说张学良后悔，我们看到他低着头，而无论是大怒、痛心还是后悔，他的表现基本就是对下属吼，对老婆叫，对情

人喵喵喵。想起小津安二郎曾经要一个女演员表现伤心，女演员做了，小津问伤心啥，女演员说丢了五十元钱。小津要她再表现丢了一百元的伤心，然后五百，然后一千，最后，小津告诉她，你丢一千还不如丢五十伤心。这种表演，就是四海通用的表情包，邻居离开是崩溃，战友离开是崩溃，最后，亲爹离开，也就是一个崩溃。没有等级差的表演，这是当下的荧幕现实。

不过，不要误会我对表情包演技持的是嘲讽态度，反过来，我在想，假以时日，表情包演技也能脱胎换骨成京剧那样的流派。比如，刘烨这款，可以称为"公举流"，因为他在影视剧里经常是万千宠爱集一身的样子，虽然他常常既不坚定也算不上勇敢，但是电视剧里的人物总是莫名其妙地仰视他、赞美他，而他本人则一副当仁不让的公主派，所以领衔"公举流"应该合适。

有公主（举），就有女神。2015年的影视剧头把交椅，非胡歌莫属。胡歌一跃成为最红男星，很重要的一点是，他几乎从不像刘烨、文章、黄晓明那样咆哮，他落子无悔的低温表情让他在鬼哭狼嚎的中国屏幕上脱颖而出，搞得无数男星在网上晒和胡歌的合影。即将上线的《猎场》，我们会看到，影视一哥孙红雷也将无怨无悔地成为衬托胡歌的男人。因此，胡歌这款演技，十足"女神体"。

在"女神体""公举流"两个流派之间，文章试图以少帅的姿势嵌入。可惜的是，他的表演集中在上半身，尤其是嘴，情色电影的方法论无法胜任历史剧，搞得张学良显得零碎又无聊。不过，文章的演技，却特别具有表情包前景，尤其，这次大陆和台湾的表情包大战更证明了表情包文化将是未来两岸最重要的文化大使。也就是说，由文章代言的这个张学良将在意识形态上最有效地弥合两岸的差异：哈，你不喜欢这款张学良，我也不喜欢！

如此，表情包演技一定会以它强大的政治功能永垂影史，"统一款"文章先上，然后"公举款"跟进，最后"女神体"打扫战场。这个，是我看《少帅》的心得。

万万没想到

影视剧中的植入广告，一直既是规定动作，又是规定杀手，充满各种笑谈奇谈。比如，美基地工作人员在月球喝的是中国奶，用的是我们的品牌手机。网络剧中的植入广告则更加漫无边际，很多网剧制作人都谈到过这样的制作动机："当时就是出来散散步，一位地产商专门跑过来问能不能拍部以售楼小姐为背景的网络剧。他的意图很简单，就是配合新楼盘的推出。"再加上，一般国产网络剧的制作投入仅有普通电视剧的十分之一，大片的百分之一甚至千分之一，所以网络剧制作更是大量依赖植入广告。相应地，"植入广告"也成了网络剧的头号话题。

2012年，广电总局禁止电视剧插播广告，植入广告迎来了黄金岁月。网络剧投入低，受众广，尤其网络剧培养的是现在和未来的消费主力，所以一大拨广告商侵入网络剧。当然，题中之意是网络剧的尺度更宽。

宽尺度既是解放力，也是生命力。尺度一宽，观众群也宽，剧民对接，互动也宽。网络剧的制作方式由此和传统剧的

制作方式有了区别，制作方更在意观众的反应，彼此互动回馈，有了类美剧特征。因此，网剧中的植入广告，也有了类美剧特征。广告的剧情化植入会在形式上有更多追求，甚至很多时候，广告凌驾于剧本成为剧情主线，比如《四夜奇谭》。

有意味的是，在"植入广告"变成影视剧的规定话题、电影中的植入广告经常被骂狗血无节操的时刻，网络剧中的植入广告却获得了奇特的"生命力"。植入广告和麻辣弹幕交相辉映，成为一种欢乐，我把它命名为"贱命力"。我之所以使用这个"贱"，是因为经过最近五年的网络实践，"贱"的传统负能量至少有一半转化成了当代正能量：低俗感和潮爆力结合，草根向贵族夺权，低级向高级鸣枪，"贱"的勃勃生机让网剧中的广告文化带来了文化实践以及反抗的可能性。说明一下，这里的"可能性"很大程度上带着我主观的愿望，因为要批评植入广告太容易了，但是，我们今天需要的是火中取栗的精神。

自然，这种可能性也包含着最大的危险性，所以，我称之为"幽灵"。这个"幽灵"，既是那个曾经在全世界徘徊的"幽灵"，也是让我们越来越警惕的资本的"幽灵"。

一方面，一切神圣的东西都被亵渎了，个人尊严全部可以被兑换成交换价值；另一方面，曾经被垄断的"高级文化"也可以被自由贸易。一边是品牌商要求网络剧走资本主导路线，

另一边，品牌商也敦促网络剧寻求更精良的制作、更有吸引力的故事，所以如何驾驭这个"幽灵"是一个问题。

在驾驭"幽灵"方面，"腐文化"的失败是个教训。"腐文化"曾经以解放性的面貌出现，但如今基本沦为影视剧中的花絮和点缀，不仅没有文化前沿性，反而变成了新的保守力量。网剧中的广告文化如何在网络生态中置之死地而后生，谁也没有方案，不过，在避免被资本完全吸纳、完全收编的道路上，《万万没想到》第一季的制作是有一些参考性的。比如，他们片头片尾的广告经常真假难辨，真的赞助商混在"蒙古国海军""韩国宇航局"中间，网剧用广告的逻辑调戏了广告，既利用了资本，又抗议了资本，而观众也在这个逻辑中，非常欢乐地用弹幕宣告：广告商露点了。

如何在未来的网剧制作中既有效地和广告商达成生意，又能在生意中进行文化再培育，这是网络剧的革命性使命。

梅长苏的脸蛋

电视剧《伪装者》最后结尾时，日方最高长官藤田芳政劫持了明家大姐明镜当人质，终于迫使明家小弟明台现身。性命攸关、你死我活的时候，这部抗战剧也跟所有的神剧一样，敌我双方都有令人脑洞大开的冗长对话，其中有这样几句：

> 明台：藤田，你的目标是我，把我大姐放了。
>
> 藤田：南田洋子、汪曼春、梁仲春、孤狼，你都记得吗？我们动用了76号和特高课全部的力量想要抓住你，但是他们都失败了。你是我见过（的）最优秀的特工。但是，你的致命弱点就是你还保留着亲情。毕竟，你一走了之，我会毫无办法。
>
> 明台：如果连这点我都没了，那我和你们有什么分别！

听到鬼子这么全面地赞美我党特工，明台这么义正词严地回答"那我和你们有什么区别"时，我笑了。啊哦，什么时候，我党的地下工作者和日本鬼子的区别就剩下这点亲情了？

116

难道从《红色娘子军》《红岩》《红灯记》，一路到今天的《暗算》《潜伏》《人间正道是沧桑》，共产党人最厉害的地方不就是能够超克亲情？鸠山设宴失败，不就是人情打动不了李玉和？电视剧《悬崖》最后九集让广大观众吐槽烂尾，不正是因为周乙冒着暴露组织之险，先后去救自己的两个老婆？

《伪装者》最后，三兄弟集体现身对抗一个藤田，但明镜还是死了。明台撕心裂肺地叫着大姐，踏上了火车，明楼和明诚没有暴露，完全是因为编导帮忙。因此，虽然山东影视在制作上的追求还是鼓舞人心，广大粉丝也给《伪装者》打了很高的分数，我依然得说，这是一部超现实主义剧作。光是胡歌扮演的明台，就非常花瓶。几次暗杀，完全可以一枪搞定，却偏要他使出一番上天入地的花拳绣腿。

不过，后来看了同组人马出演的《琅琊榜》，我倒是想通了这个问题。家庭伦理取代革命伦理，只是这个时代反转的一个次级现象，因为一切都反转了。比如，在最根本的层面上，男女关系正经历着最前所未有的大洗牌。

现场来问问，《伪装者》中，谁的颜值最高？明台、明诚、明楼；《琅琊榜》中，谁最受男人宠爱？梅长苏、小飞流。胡歌在《伪装者》中反复卖萌、撒娇、坏纪律，胡歌在《琅琊榜》中反复吐血不支、弱不禁风，2015年国产电视剧最佳女主角不颁给胡歌，老百姓都不会答应。从前用来塑造一个女主

角的情节、台词、眼神以及对手和配角设置，现在，全部由男一、男二接盘。而男一、男二、男三之间的动人关系，表面上是对"腐文化"的一次征用，实际上，却是对男色时代的一次成功试探。把《琅琊榜》中的男女演员分两队排列，男演员的颜值指数高，还是女演员强？男演员的服装漂亮，还是女演员的好看？胡歌、王凯和靳东，水泼不进的铁三角关系，并不是他们之间真的有多腐，而是女主的颜值压不住他们。不过，这压不住倒也有好处，胡歌和刘涛之间的克制，是《琅琊榜》最好的一部分。

　　啧啧，等着看吧，一支全新的演员队伍正在打造中，未来的明星纵队不会再按照性别归类，大致方向是：梅长苏以及梅长苏 CP 支队，赵本山以及二人转支队，而前者会是主流文化的主要缔造者。毛皮飘飘的梅长苏，实现的不仅是颜值的领导权，更将是对文化的重新定义。他在《伪装者》里任性，任性就是美德；他要救大姐，亲情就是我们和鬼子的区别。《琅琊榜》里，一个被反反复复思考的问题是，梅长苏到底凭什么让全剧人民都膜拜他？

　　我看过来看过去，梅长苏的智识也就那么回事，到底是什么？脸蛋吧。

颜值就是抒情

看了《碟中谍5》，看《暗杀》，然后是《琅琊榜》，我被自己的淫欲左右，三天刷了四十五集，从沙发中站起来的那一刻，深深觉得，中国影视剧的汇率完全可以冲新高。

《碟中谍》也好，《暗杀》也好，都是任务型电影。各组人马为了一个共同的目标，走到一个场域中。表述为美国电影就是：新冷战时代，特工伊森·亨特联手神秘大美女伊莎，再加上老搭档等一票人，在重重迷雾和敌我交织的情势下，完成了不可能完成的任务，顺便重新确立了IMF的战略地位。表述为韩国电影就是：沦陷期的朝鲜京城，狙击手安沃允等三人奉命刺杀日军司令和卖国贼，在重重迷雾和敌我交织的情势下，完成了不可能完成的任务，顺便祭奠韩国抗日英雄、反思战后韩奸问题。

不过，这样的任务型电影，我们做来做去，不是变成幼稚的"熊出没"就是成了混乱的"九层妖塔"，搞得《暗杀》一出来，很多观众如逢甘霖般尖叫："看看，主流剧可以这样拍！"我们的欢呼声让《暗杀》导演崔东勋都有点不好意思

119

了。他解释说他就是喜欢这种多线发展的讲故事方式。换言之，作为韩国的"双千万"导演，他只是要把他擅长的"任务电影"做到最漂亮。真的很漂亮，票房漂亮，节奏漂亮，而且这个电影还有一个更漂亮的名字叫"米拉波"，来自电影中的一间咖啡馆。在那个咖啡馆，全智贤和河正宇第一次邂逅，后来他们也是用这个咖啡馆的名字确认同盟，全智贤对河正宇说："听说上海有一家特别好的咖啡厅，叫米拉波，你去过吗？"

崔东勋说，他觉得这个米拉波名字特别美。再说了，还有一首诗，就叫《米拉波桥》。所以，从这个"米拉波"我们可以知道这个韩国抗日剧的成功方程式跟《碟中谍》没有一点儿两样，那就是要美！要美！要美！

《琅琊榜》掌握了这个"要美"原则。简单地说，《琅琊榜》跟《暗杀》《碟中谍》一样，也是一个任务剧。这种任务剧，从前我们也拍过，只是那时候的主人公叫大虎、小牛，但这次不同，这次是"麒麟才子""江左梅郎"。妈妈咪呀，山东影视真是山东的软实力，天地浩渺万物空，梅长苏一叶扁舟出来，不费舌不费剑就把外来势力肃清了。那种气势，比阿汤哥扒飞机还牛。而且，多条线索同时交汇，拍过《北平无战事》的孔笙还真是有经验，一点不输崔东勋。大虎、小牛升级到梅郎，中国影视剧立马加盟了任务剧俱乐部：梅长苏在重重迷雾

和敌我交织的情势下，完成了不可能完成的任务……

网上关于《琅琊榜》的解读已经花开好几朵，这真是影视剧的好时代。《港囧》也能解读出很多微言大义来，更别说这种宫廷题材了。观众用现实境遇充填平庸的剧情，使得靠颜值吃饭的影视剧也能变身时代寓言。如果影视剧够聪明，我们在这个时代中付出的情感代价，全部可以拿去用来升值它的政治面值。毫无疑问，孔笙尝到过甜头。毫无疑问，《琅琊榜》的甜头更大。

至于我，我看《琅琊榜》，主要还是当眼保健操了。反正，颜值就跟"米拉波"一样，差不多已是这个时代最后的抒情、最终的道德。

重新呼唤"硬现实主义"

　　《平凡的世界》全国热播，激发出滚烫的社会效应。三十年前，小说《平凡的世界》出炉，正好是先锋派、现代派流行的时候，路遥的现实主义写作因为和流行的有点西式的写法不太合拍，被贬得比较厉害。但是，经过这些年潜意识叙事的轰炸，普通读者和观众多少对"高端"叙事有了质疑的能力。

　　路遥写《平凡的世界》，案头工作堪比博士论文。他翻阅了十年的报纸，做笔记无数，这种现实主义创作精神，也多少体现在电视剧的创作中。虽然有些努力也显示为失败——为了更忠实原著使用了太多的旁白，为了更忠实在地性使用了多种方言，一定程度上造成了累赘。有些旁白完全和画面一致，有些方言用得不是场合，私人聊天普通话，公共会议反而是方言。即便如此，不可否认这真的是一个非常诚恳的作品，在所有关于农村题材的作品中，也称得上是一个大作品。

　　说它是一个大作品，这不是从体量上讲，而是说它触及的问题到今天依然是真问题、是热问题，我将之称为一种"硬现实主义"。这种硬现实主义的表现，在电视剧中就是老百姓的

生活和国家路线政策被强有力地捆绑在一起，个人命运和国家命运息息相关，它区别于今天影视剧中的那些软性生活，好像个人都是个体，咀嚼的也是小烦小恼。

三十年前，路遥的读者主要在二三四线城市，但今天网络数据表明，路遥的读者、《平凡的世界》的观众，已经漫山遍野。个中原因，有社会人口的变迁，比如在上海，无数外来人口分享着孙少安、孙少平的辛酸和思考。小说和电视剧所展示的人和人的单纯关系，成为怀旧的一部分。但另一方面，很多年轻人由衷地喜欢此剧，也是因为这部电视剧重申了最质朴的生活原理。

特别喜欢电视剧和小说中表现感情的方式，和现在的韩剧、偶像剧明显区隔开来。比如田润叶和少安分开了，要按照偶像剧的标准，两个人以后都找不到真爱了，但是在小说和电视剧中，田润叶后来和李向前在一起很幸福，少安和秀莲在一起甚至感受到一种更深层的爱情，这种表达很美好。在这个作品里，生活对于他们有一种包扎性，让我们看到生活的无限可能性，而偶像剧不对年轻人提供这种滋养，失去爱情就得万念俱灰。

在这个意义上，《平凡的世界》用"平凡"的人生阻击了当下的"罗曼蒂克"，包括各种"小清新"。所以，我不喜欢用励志剧来看待这部电视剧。

我不想用励志剧来看待此剧，也是因为我个人不是特别喜欢用英雄主义色彩来渲染孙少安。原著中，少平是主线，是一个普通人的视角，电视剧中少安上升成为主线，这就让整部作品变得有点像英雄剧。

不过，从剧组的角度看，我也不想完全否定这样的一种设置。因为大家都知道现在的电视剧生态和文艺生态，用80年代的方式去还原原著，我们没有这个人文生态条件。所以，作为一种文化斡旋，电视剧采用了一种"好看"的方式来表现人物关系。比如，用多少有些都市化的方式去表现爱情，像孙少安结婚后还会很撕心裂肺地去追田润叶的车子，应该不是他的情感逻辑，他再怎么痛苦也只能去田头劳动。在小说中他的伤痛也是通过劳动克服的，不会用那些夸张的肢体语言去表达感情。电视剧中少安收到润叶的情书，他一口把它吃下去了，虽然情节设计得很好，但过于都市化的表现手法不像一个80年代农民的举动。还有，电视剧中对田福军的形象也是有改动的，虚构了一些情节，原著中那个非常赤诚的社会主义干部形象被植入了当代元素。

孙少安的爱情表达和田福军的世故表现，我把它理解为一种当代妥协。因为在今天，如何讲述崇高是一个难题。但是，这个电视剧特别宝贵的地方是，它示范了在今天如何重新用现实主义的方式来处理一线议题。而且，此剧在天南地北引发的

滚滚热泪，应该也表征了电视剧可以对这个时代的意识形态有更多作为。也许，一个国家的人民教育，包括情感教育和崇高教育，在这些方面电视剧可以自觉地承担更多的工作了。

电视剧生态并不理想的今天，这些话可能嫌大。上海制造的这部《平凡的世界》，虽然也算不上范本，但至少它非常真诚地面对了这部电视剧的原著，在影像现实主义层面最大限度地去接近那个时代的热血气质。跟现代主义强调"私话语"不同，这部电视剧重申了公德、良善和劳动，我愿意把它看成一个新的起点。

我们不愿意

作为年度第一款女性自慰器,《何以笙箫默》以男主的千年痴情为全国女屌丝打气:不将就。

剧中,完美男主何以琛,不管身边佳人如云,不管恋人已经结婚,痴等心上人赵默笙七年,他感天动地的台词——如果世界上曾经有那个人出现过,其他人都会变成将就,而我不愿意将就——成为网络模板。比如"红薯版"就是:买烤红薯的时候,最大那个被旁边一女的挑走了,红薯大妈安慰我,这个也很好哦,你要这个吧!但是,我不愿意将就。

新的一年,"不愿意将就"听着很是励志,这也是这部屌丝剧人气这么旺的原因,因为这种台词就像万能的伟哥,可以把我们萎缩的信心在瞬间鼓荡成一种虚妄的骄傲:不是姐没有,是我不愿意。

可是,这毕竟是一个依靠无数人将就才能继续的世界。比如何以琛成为"亿年一哥",首先就是原著将就电视剧,赵默笙的前夫应晖被毁成一个死缠烂打的心机男,而最后,应晖也只能放手将就这"唯爱的"人生。不过,观众可以放心,人生

的这种真理性，永远只发生在男配女配身上，国产电视剧的男女主人公，永远拥有不将就的人生，虽然，他们的不将就始终是建立在男二号、女二号的将就之上的。

　　和《何以笙箫默》差不多同期，被称为国产良心剧的《镖门》也同时开播。此剧播映前就吸引了我，因为是徐皓峰编剧，再加上《一代宗师》的班底。不过，没到十集，《镖门》就开始泄气，尤其是男女关系不断成为剧情线索，三角定律更篡夺镖局大业成为主线。男女主人公功夫好，情缘更好。比如，男主大镖头刘安顺和女二号戴戎师兄妹定情在先，但是，粉嫩粉嫩的土匪女儿、我们的女一号路瑶婷娇俏可爱地出现了，如此，为了让男主没有内疚地移情别恋，女二号莫名其妙地和男二号出轨，而且将就着嫁给了男二号。一句话，《镖门》再次表明，一个牛逼的男主背后，站着一排成全牛逼者的配角。

　　不过，如果牛逼男主的"不将就"哲学真的是国产电视剧所宣扬的意识形态，那么，作为观众，我们完全应该学习何以琛：如果世界上曾经有过好片，看烂片就是将就，我不愿意将就！而对徐皓峰来说，既然曾经写过《一代宗师》，《镖门》就是一种将就。一代镖头，泥足深陷各种感情生活，实在太任性。

　　曾经，《一代宗师》的感情处理，让我觉得太过文艺，看

了《镖门》，深感叶问和宫二的关系还真是难得，尤其王家卫没有把叶问、宫二和叶问妻子处理成一个三角关系，就特别有历史和人物的分寸感。但是，这种分寸感，《镖门》尽失。我猜想这不是徐皓峰的意思，因为《刀背藏身》的作者很知道感情的藏法。

但显然，徐皓峰将就了《镖门》的言情风，对此，被《何以笙箫默》励志了的我们，是不是可以帮着徐皓峰喊一嗓子：一代镖师这么多感情生活，我们不愿意。

红高粱黄了

　　看了两集《红高粱》，想起微信圈里的一个老段子：本人姓王，自2001年拥有手机以来，累计中奖六十三次，奖金共计一千二百六十万，iPhone三十九部，电脑九台，轿车十七辆，自己及家人共遭车祸二十六次，收到法院传票三十八张，被大学录取二十七次，女友被绑架五次，女儿被拐卖三次，儿子嫖娼被张警官抓住四次。请告诉我，我这一生是否算是传奇！

　　周迅版九儿会告诉小王：那都不是事儿。

　　《红高粱》一开头，九儿的娘给卖了，然后娘上吊，祖屋转手，她自己刚跟心上人海誓山盟完，就被土匪花脖子劫上山，转眼却让余占鳌背走了……这是六十集《红高粱》中，九儿出场时候的命运，两个小时，换了三个男人，完全是《猫和老鼠》的节奏，生生死死，恩恩爱爱，全凭台词提示。迅哥儿第一集是《橘子红了》的秀禾，一个转身成了《射雕英雄传》的黄蓉。朱亚文也是，有时候是色鬼，有时候是猪头，脑残时脑残，机智时机智，性格之飘忽，跟淘宝店的正价和打折价似的。媒体说，莫言看了这个电视剧，哭了，只要看上一两集，

你就懂的。

进入 80 年代文艺史的《红高粱》，无论如何不是偶像剧的胚子，更不可能长成宫斗剧的模样，但是，21 世纪没有编导们做不到的事情。高粱红了，九儿嫩了，活生生的甄嬛接了高密案。高粱地野合，在 80 年代是用欲望讲精神，到今天，欲望的全部后果就是生育，九儿生下两个儿子在大宅院中掀起斗男人、斗生育的封建戏码。这个电视剧没有一点儿精气神，甚至，连当下中国电视剧最能折腾的爱情主题都凌乱不堪。九儿到底爱过自己的初恋男人没有？如果她爱过，怎么可能就因为对方的一个无心之失变得冷酷无比？反正，这部戏早个几年出来，估计莫言的诺贝尔奖都悬乎。

前前后后，出场人物的情商和智商都是断裂的，而断裂之严重，可以让我们想象，整部《红高粱》是在一种怎样仓促的情形下开的工。六十集的剧情，被六十个编剧民工分摊了台词吧？原著小说是一流的，电视剧导演是一流的，演员也是一流的，合成电视剧后，却成了年末神剧。这事情再次令人感叹中国电视剧门槛之低。

常常，在讨论中国影视剧的未来时，很多人上来就抱怨广电总局设置的各种条条框框，好像如果没有这些条框，我们的电影人就能摩拳擦掌整出七小时的《战争与和平》。但是，六十集的《红高粱》让我们再次看到，当下中国，最封建、最

保守、最陈腐的就是电视剧的剧情和台词了，搞得朱亚文说个"我要睡你"，好像是意识形态的一次突破，被反复特写。可惜的是，观众没有被吓尿，这样的性解放台词，最终只是展现了一次当代淫欲。

80年代的作家走到今天，都胖了许多。80年代的红高粱，长到今天，也都黄了。

又来白相上海男人

文艺作品中的上海男人常常是小白脸，这种形象被龙应台不负责任又暧昧狡猾地"啊"过一下后，上海男人基本成了"帮老婆洗内裤"的能指。其他不说，电视剧中出现的上海男，荷尔蒙指数长期低于北方男。北方男人大叫大吼是气概，上海男人大吼大叫那是精神出问题了。

不过，这几年电视剧中的上海男人形象好像有了改变。

《我的团长我的团》中，一屋子糙了吧唧的男人中间，上海人阿译出场了。在周围人只求生存的乱世旮旯中，他还要保持发型。别人看见肉，"动物凶猛"，他却还要用一个 pose 表示读书人的尊严。电视剧开播不久，阿译的造型就遭到了上海人的口水。不过，电视剧后来先抑后扬地把阿译塑造成了一个智勇双全的民族英雄，网络上生闷气的上海人也就罢休了。

阿译呢，毕竟只是《我的团长我的团》中的一个配角，让上海人最终长舒一口气的，是最近很火的两个电视剧中的两个上海男人：一个是《北平无战事》中的崔中石，一个是《红色》中的徐天。

《北平无战事》里的崔中石其实也是配角，但是这个配角先声夺人，一上场就荡涤了男主人公方孟敖造成的傻缺气息。任凭风云变幻，崔中石始终方寸不乱。作为一个战斗在要害位置上的地下党人物，崔中石收放自如、沉稳坚定的形象的确全面提升了"上海男人"。而《红色》中的徐天，虽然这个角色设置过于福尔摩斯，但天南地北真是有无数观众被这个抗日志士弄得神魂颠倒：家庭守护神、谦卑小爱神、DIY能手、信仰战士，武能空手夺白刃，文能脑海过数据，日语会计兼修，擦鞋修表一流，能修理日本人，也能修护老婆和老妈的关系，一句话，这是古往今来上海男人中的至尊宝。

　　说实在的，上海男人被塑造到徐天这个地步，上海市市长应该给剧组送锦旗的。别的不说，"天哥"成了相亲网站上的新偶像就是实证。但是，上海男人的崭新荧屏形象，我模糊地觉得，也可能是新一轮白相上海人的开始。

　　去各大网站看看，崔中石也好，徐天也好，关于两位的最多的评论惊人地相似：他是基友。崔中石发展了方孟敖，最后以保护方孟敖的名义赴死。徐天和铁林呢，几乎就是福尔摩斯和华生的标配，看过英剧《神探夏洛克》的观众，更能心领神会其中的模仿。当然，从电视剧中看出基情，也算当代观众的一个主流反应。不过，看多了你会发现，这种反应真的不只是观众的意淫。比如，在《红色》登录北京卫视的发布会上，制

片方就特别强调了这种摩登感情，让徐天和铁林一直手挽手，搞得现场一片兴奋。所以，在"腐文化"成为通俗文化新卖点的时刻，上海男人好像是以新形象站在了历史前沿，但骨子里却被塑造成了卖腐线人。而这种腐，失去了早年的先锋性，如今就剩下装饰性。就像苍白的崔中石在《北平无战事》的大批名角中一个人获得了说方言的权利，看上去很牛逼，其实是大家白相上海闲话。

不过，反过来想想，这或许也是上海特别经得起白相的一个表征吧。

电话也能忙死国民党

《北平无战事》肯定是最近两三年国产电视剧的一个小高潮。一夜之间，电视剧又成了街谈巷议以及朋友圈中的高频话题。这种情况，《雍正王朝》《人间正道是沧桑》开播的时候出现过。但是我看到三十集，觉得此剧实在有些可惜。属于这部电视剧的光荣，正日渐被它越来越扩大的瑕疵弄得暗淡。

反腐之核是此剧在今天迅速红火的原因，但这个切题的荣光正被拖沓的情节、相似的场景所拖累。在老百姓的想象中，"反腐"总是和"时刻表"相关联，是要有很多"动作"的，但是从第二集开始，此剧高仿谈话类节目。警察局跟民调局谈，保密局跟警备司令部谈，二号首长跟三号长官谈，负责人跟联络人谈，核心成员跟外围人员谈，所以，这部电视剧最常用的语法就是画面切开，两组人同时长谈，谈完，交换再谈，一集结束。

本来，谈得好，是此剧的一个特色。你看，崔中石和徐铁英谈得多好，可谓谈笑间，樯橹灰飞烟灭；谢培东和方步亭谈得也好，不同阵营的两大高手，惺惺相惜到基情流露，我们不

觉得其中有任何不妥。不妥的是承担偶像剧任务的年轻演员们。每次看到方孟敖和何孝钰、梁经纶、谢木兰谈话，看他们在那里用力地表演自己的帅气、清冷、阴鸷或者天真，这部剧就进入休克或者不举状态。

偶像派绝对是此剧的负能量。本来，《北平无战事》是对"民国范"的一次修正和克服。编剧刘和平的意思，就是让观众看看真实的北平。电视剧大手笔展开的格局的确令人振奋，尤其，各派势力、各种部门依次登场，硬碰硬显示出男人剧的高亢。而且，何孝钰和谢木兰两个年轻女主角在网络上的不受待见，也充分说明了观众看得穿民国爱情的泡沫。可惜的是，方孟敖和梁经纶两位男主角都是诗歌爱好者，徐志摩、卞之琳、闻一多什么的，都喜欢。随着剧情的推移，两人越来越频繁地比拼文艺实力，搞得无论是我党还是国民党的地下工作都浸染了强烈的"新月派"特质。

此剧非常"新月派"。刘和平说原来想命名此剧为《明月照人1948》，所以，我倒是弄明白了为什么此剧反反复复要唱"浮云散，明月照人来"。不过，再好的曲子，也经不住如此频密地使用。《北平无战事》对一些"高级段落"的"横征暴敛"真的让人生出叹息。这个曲子是一个，"建丰同志"也是一个。此剧最重要的角色是暗场人物"建丰同志"，代表国民党新鲜力量的蒋经国算是第一次在国产剧中得到客观甚至正面的表

达。但是，少壮派曾可达给建丰同志打了多少电话啊！就算一集两次，建丰同志的1948跟各地下级通电话都不够。贪污能亡国民党，电话也能忙死国民党。

蒋经国的1948布局是刘和平最花心思的地方，由此他敢说"台湾那边看了也服气"。光是演员张口闭口的各款机构，就让人觉得其中有硬通货。可惜的是，本剧抱负过大，太想老少男女通吃，让小偶像担纲发展主线不仅是剧情败笔，而且也使"黄金时代"的"共产主义理想"很快被"个人英雄主义"所污染。方孟韦痛斥曾可达的十四集让很多观众大呼过瘾，但我更希望有人能劈头盖脸这样骂一通方孟敖。在这出戏里，谁都让着他、宠着他，搞得他老子不认、上级不敬，还能收获"小儿辈大破贼"的夸奖，更能让老地下党谢培东检讨自己对他的能力评估不够，至于他从头到尾令所有观众感到厌烦的美国做派反倒成了"个性"。伊斯特伍德一样的地下党，还是回到西部当牛仔比较好。

论地下党形象，观众喜欢崔中石和谢培东。国民党里面，除了辈分高的陈继承、马汉山等演得一手好戏，王蒲忱、孙秘书等也是露面难忘。尤其是孙秘书，他和崔中石第一次照面，观众就记住了他。好演员不聒噪，好戏码不点破。这方面学习的材料很多，颇具人气的《纸牌屋》是一例。而且，长官的心思副官最清楚，但在《北平无战事》中，观众都一目了然的事

情，副官永远不懂，然后解释啊解释。砍掉一半的解释，这部戏能上两个台阶，如此，剧中人的智商也能保持一贯，否则，开场时的曾可达一派精明干练，遇到建丰同志，智商就急剧下降。共产党这边也是，谢培东如此久经考验的老党员，遇到全剧最屌的方孟敖，立马情商跑偏。国产剧最令人不齿的就是，以偶像等级来确定个性分贝，以地位高低决定智商面值。像刘烨这种没有完成演员自我修养的明星活生生就是被这样的等级发酵成空心白馒头的。

变成空心馒头的还有此剧的画外音。谍战剧中的"画外音"，不仅有历史渊源，还有情感记忆。所以，在《潜伏》中第一次听到画外音，我们这种中老年观众的心是抖了一抖的，我们想起了《无名英雄》，想起了《春天的十七个瞬间》。但是，《北平无战事》有十七个视角的画外音，一会儿帮着曾可达坚定心意，一会儿帮着刘烨分析形势，一会儿转到梁经纶的脑子，一会儿又进入何孝钰的心中，这样的画外音当然也可以，但是一模一样的抒情的调子，是要搞统战吗？编导估计点头了。说白了，这部戏，是有"统战"野心的，剧组也很重视台湾的反应，不少台词都照顾到台湾市场，这是好事情，说明我们的文化自信上来了，而且敢于在"正面战场"进行描写。但同时，我又觉得，这个统战工作从貌似很文艺的画外音突入，也很有可能被很文艺地瓦解。尤其，这个画外音还如此视

角涣散。

到底如何描绘这一段的国共历史？这是《北平无战事》最大的光荣和贡献。本剧的架构显示出一次突破，比如塑造的蒋经国所领导的铁血救国会形象。但是，看久了，这个《北平无战事》会不断地令人想到刘和平的另外两出大戏《大明王朝1566》和《雍正王朝》，因为戏码太像，更因为充实1948年北平的历史细节和故事实在太不充分，到最后还得依靠几个小年轻的感情纠葛在那里混叙事。有大格局，却没有降落伞，国产历史剧硬不起来，实在令人扼腕。

所谓"北平无战事"，真正的战事其实至今没有结束，考虑到这一点，我们对这部剧要求高一点，是不是也很应该？

胖女郎的福利

《暴君》（*Tyrant*）越看越难看，到最后，一个政变弄得跟婆媳剧一样。不过，男主巴里的草台班子被收拾掉的时候，巴里的一个眼神倒是突然让我想起来了，OMG，怪不得一直觉得他眼熟，原来是英剧《米兰达》（*Miranda*，2009—2012）里的小鲜肉医生。

看完《暴君》导航集，我信心满满地以为巴里很快会被黑化，尤其编导不停地提示我们，小巴里有一个非常残酷冷静的童年杀人前史。但是，我要是一开头就能把演巴里的亚当·雷纳的影像前史给想起来，那我绝对不会去想象巴里会替代暴君哥哥成为新暴君。

《米兰达》中的亚当·雷纳，借用女主米兰达的表达，看上去就是一个词：好吃。女金刚米兰达去诊所看病，因为她的一个咪咪过敏，没想到给她做检查的医生是个小帅哥——清新、甜美、文雅的亚当·雷纳。女金刚米兰达马上花痴发作，检查完毕，她甩甩短发，对小帅哥放电：我的另一个咪咪是好的！

真是喜欢米兰达。BBC出品的这个大龄剩女身高一米八三，浑身婴儿肥，和她的死党史蒂薇一起经营着一家整蛊玩具店。快递喊她先生，闺蜜叫她女金刚，她自己呢，喜欢着隔壁餐厅的大厨盖里。虽然她妈为了把她嫁掉，已经把范围扩展到乡下男人和黑人（对于保守的欧洲中产白人来说，这个太不容易），但是，米兰达以天然呆的情商快快乐乐地生活着。虽然看见男人的裸体会吓得哇哇叫，她自己说话却鸡鸡复鸡鸡，咪咪又咪咪。对着跟她一样萌的大厨盖里，她可以声情并茂地告白"来吧，来戳破我的气垫"，或者气壮山河地宣布"让你雄伟的飞机滑入我壮阔的跑道吧"，但是，这些都是嘴炮。当事情真的有可能要发生的时候，她连要不要穿胸罩都拿不定主意。

大果冻一样的米兰达让我想到好莱坞的大果冻先驱梅·惠斯特。惠斯特挪动她浩荡的身躯，走过加利·格兰特身边，一句"有空上来，来看看我，我给你算命"就把好莱坞最美的男人给掠走了。米兰达没有惠斯特那么手到擒来，但是她天真的心加上色情的嘴，还是扇出一路桃花。当然，无论惠斯特还是米兰达，她们的桃花运肯定有编导的帮忙，其中很多时候，编剧还是她们自己，但是，一个让我反复思量的问题是，为什么果冻一样的米兰达对男人进行意淫的时候，总是能产生喜剧效果？相反，米兰达的那些物理性重口要是换一个高冷美女来说，片子能否上映尚且不论，台词效果一定会让BBC贴上

诲淫诲盗的标签。你看，即便是狡猾狡猾的希区柯克，让葛莉丝·凯莉勾引加利·格兰特的时候，也只敢呻吟一句：钻石虽假，我却是真的。

那么，这些肥嘟嘟的女郎身上到底有什么东西让她们可以一边无耻地叫着人家鸡鸡歪歪先生，一边还能同时被对方和观众赦免？

我觉得，这是因为我们观众的艺术修养在不断提高。这么说吧，荧幕上的这些果冻女，看着就像这些年越来越普及的世界名画中那些拥有丰乳肥臀的仙后、仙女和小仙子，她们全裸的身体当然只关乎鸿蒙初辟的议题，不会涉及任何下流的念头。所以，从荧幕深处款款挪出来的胖女郎，她们的重口就像丘比特的射击一样，是一种淘气。观众喜欢那些从她们嘴里吐出来的裸体兮兮的单词，就像我们喜欢看丘比特乱放箭，所以，米兰达一边不停地吃蛋糕吃比萨，一边很黄很天真地说："最美好的词，就是潮湿。"

而这些对美食没有任何抵御力的胖女郎，如同所有人的童年回放，让我们像溺爱自己一样，希望她们尽情地吃，放肆地爱。如此，这些在现实中可能不那么常见的胖女郎的串串烧桃花运，通过荧屏，成为我们自己的感情图腾。我们跟着罐头笑声叫：让盖里和米兰达在一起！在一起！

盖里肯定得和米兰达在一起，这是胖女郎的福利。可惜的

是，今天的中国影视剧中，这样胖乎乎、萌嘟嘟的女主角已经后会无期。咱们的女演员一个比一个高冷，搞得华语台词也一路干瘦，只配在小时代里调调弦。

一大拨导演即将来袭

世界杯霸占荧屏的季节，FOX 开播《暴君》。一天时间，他们差不多就踢进了艾美奖的决赛圈，因为第一季第一集的评论据说已经超过《纸牌屋》。

《暴君》的话题性毫无疑问强过《纸牌屋》，虽然剧情虚构了一个中东国家，但是细节处处都提示观众，这是一个发生在像叙利亚这样的国家的故事。才播出一集，网上关于"民主"和"暴君"的讨论已经刀光剑影，充满血腥。一个观察是，"民主"粉丝如今说话越来越暴力。

因为只有第一集出街，此剧会不会比白宫对"民主"多一点反省，现在还没法估测，但从该剧的一句话概括——"讲述一个普通美国家庭被卷入中东国家暴乱的故事"，我们大略可以感受到美国价值观的子午线已经昭然若揭。而且，从第一集的人物设置中就能看到，这未来的暴君逃不过美国价值观的拷问。皇天后土，真是非常讨厌美剧的这种家庭设置：又傻又天真的妻子，享乐兼搞基的后代一号，保守爱家人的后代二号。换言之，伟大的主人公身边总要标配三个猪一样的队友来映射

美国价值。前两年，《国土安全》就是被这种设置拖累的，因此，看到《国土安全》的制作人又出现在《暴君》中，我就想邪恶地祝福未来的暴君：如果你不能黑化你的家人，那就甩掉他们。

这当然是不可能的。《暴君》的现有脉络显然还只能支持一个"家庭教父"戏，不过，《暴君》对电影《教父》结构的征用正是此剧出手就成功的关键。说到底，中东的背景，不过象征了美剧的野心和虚弱：一方面，他们要用美剧去格式化全世界的故事；另一方面，美国本土已经没有教父的土壤。但是，《教父》的结构的确具有史诗性，拓展到一个国家叙事中也能让全世界观众兴奋不已。我的感觉是，随着《暴君》浮出水面，电视剧将全面征用电影资源，包括《教父》这样的经典结构，更重要的是，也包括大卫·芬奇、大卫·叶茨这些大导演。

2013 年，《暴君》还在筹拍的时候，媒体就一直传各种消息，说李安要掌镜此剧。此事虽然最终没成，但是李安进入美剧界已是呼之欲出的事。作为电影界里最电影的导演，李安跨入美剧毫无疑问是一个信号：一大拨电影导演即将来袭。

斯皮尔伯格进入电视剧有年头了，《兄弟连》《太平洋战争》都是热门剧。马丁·斯科塞斯的《大西洋帝国》已成经典。从前，电影导演在好莱坞走投无路时才会到电视界混饭，

现在，艾美奖的得主都是好莱坞最炙手可热的腕儿。今天的饭桌上，谈论到大卫·芬奇，当然是因为他的《纸牌屋》，而靠着《纸牌屋》，碟片店的老板说《搏击俱乐部》也卖出了十多张。

靠着美剧，美国电影还能全世界混脸熟，而以后的影像秩序一定是电视剧导演场上踢，电影导演当替补。

再活一天

闺蜜讨论择偶标准：

"他要富有责任心！富有上进心！富有包容心！还要……"

"可以简洁一点吗？"

"富有。"

《24 小时》本周回归，在讨论为什么岁月流逝，我们还要追随杰克·鲍尔时，天南地北的铁杆粉丝也罗列了这部剧集的很多"富有"：《24 小时》富有悬念，富有转折，富有激情，富有残酷性……但是，《疑犯追踪》不富悬念？《纸牌屋》不富转折？《斯巴达克斯》不富激情？《国土安全》不残酷？

2001 年开始，鲍小强在"嘀咚嘀咚"的声音中登场，突然之间，我们发现，电视剧比电影好看！不知道有多少人是因为《24 小时》走上了看剧征途，我自己基本是这样的。这就仿佛在两眼一抹黑的少年期，白围巾黑风衣的周润发出现在地平线上，我们陡然明白男人可以长得这么惊心动魄。弹指间，《24 小时》改变了我们的生活结构。晚上，大家不再去喝咖啡或看晚场电影，我们看各种电视剧。十多年来，杰克·鲍尔也成了

电视剧生产的最重要的"虚构活人",我们谈论"鲍小强"跟我们谈论普京用的是同一种语气。因此,就像"富有"是择偶条件的"本质",《24小时》的岁月本质也是它"富有"。

它富有,经得起把鲍小强盘剥得一无所有,反正,一个男人一生可以被拿走的,杰克·鲍尔在这八天里都被拿走了。但是,一年又一年,失无可失的杰克·鲍尔毫无悬念地把我们吸引到电视机前,因为,在这个无论屏幕内外男人都越来越花哨的年代,我们就喜欢看这个待机时间超长的"小强",还有他那款待机超长的手机,还有手机那头的克洛伊。真是喜欢克洛伊!虽然她第九天出来一副龙文身女孩的样子,但只要她还愿意拿起电脑和鲍小强共赴艰险,这个姑娘就是世界上最好的人。

其实,像所有的美剧一样,《24小时》也经不起推敲,但是,此剧的成功就在于我们从不用现实主义思路去推敲鲍小强。热血沸腾的冷兵器时代早就过去了,但鲍小强的身手让我们依稀看到了人类的始祖男可以多么硬,而且,也是在这个意义上,那些用身体来冲撞美国的恐怖分子显得前所未有的立体。这是《24小时》被《电影手册》歌颂的地方,也是十多年来它依然是电视剧标杆的原因。谈论美女,我们说嘉宝;谈论足球,我们说英超;谈论一部电视剧是不是牛逼,我们说有《24小时》好吗?当然,谁都知道,电视剧横冲直撞、旁

逸斜出的年代,《24小时》肯定不是时鲜，今天守在电影院里通宵看《24小时》第八季和《24小时：再活一天》的，差不多能给《小时代》那批人当爹当妈。也就是说，杰克·鲍尔也老了。

但是，一无所有的杰克·鲍尔永远有力气号召我们"再活一天"。这个，一万季《小时代》也召唤不出这种激情。

地球新物种之韩国男

我对喜欢看韩剧的亲朋好友一直有好感，因为她们大多心地纯真，即便她们自己在岁月中交付了梦想，她们依然用全力替玄彬、宋慧乔喊"加油"。像我妈、我姨，平时特别看不惯我们不节俭，但是看到富二代为了全智贤乱挥霍，她们就觉得这孩子也算是真心。

因此，韩剧虽然大多是长篇累牍的财富言情剧，它们在中国的流行倒也产生不了更大的危害。说到底，高富帅一直也是我们国产电视剧的情感和道德楷模。美国教授抱怨韩剧让美国人误会韩国是天上人间，我也相信没有一个中国人真会认为韩国和韩国人就像韩剧表现的那般美。一个以整容闻名的国度，都懂的。

不过，《来自星星的你》让我对韩剧有了新认识。

《星你》的全部剧情就是：地球人千颂伊要用爱情留住即将飞走的外星人都敏俊，但这个可以用一句话概括的电视剧却在中国创造了收视奇迹。开播至今三个月，"星星"已经成了这部电视剧的专有名词，搞得我们在课堂上引用康德的"头上

的星空"，几乎就有了点哗众取宠的意味。

但是，哗大众取大宠的都敏俊教授怎么就征服了那么多地球人？这个从里到外没有一丁点儿外星人气息的男人，他全部的外星特性，不可测的寿命、速度、听力和财富，都只是用来保障他在和富二代竞争千颂伊的时候能够完美胜出；而他的致命"弱点"——不能和地球人的唾液、血液接触——也不过是用来强调他400年不变的纯洁。奶奶的，上下五千年，咱第一次看到了跟我们地球流行美学没有一点儿间隔的外星人。每一次都教授来到地球，都是巴黎时尚T台的装扮和眼神。可是天地良心，这要是我儿子，我第一时间把他那半张脸的刘海儿给中分了。

想不明白这样的男人居然能催动全亚洲女性的荷尔蒙，不明白的时候，陡然意识到了韩剧的厉害：再一次，他们创造了地球新物种！看清楚了，这个新物种汇总了全球一线小生的必杀技，像道明寺一样有钱，像藤井树一样纯情，像夏洛克一样天才，像钢铁侠一样勇敢，一言以蔽之，他们是没有杂质、没有上线、无与伦比的新一代神棍，是爱神和孔子、美神和达·芬奇的结晶。因此，不能期望他有太多表情。你看过玉帝声色乱动吗？而他比玉帝更打动女人的是，玉帝要超度天下人，但都教授只让你一个人飘起来。

这个世界上还有比专属一个人的玉帝更煽情的世界观吗？

韩国不仅要泡出天下独步的菜，还要通过都敏俊把天下姑娘给泡了、给腌了，所以，要改善剩女现象，控制引进这种"星星"剧是必要的。而这部《星你》，赤裸裸地告白了韩剧的新野心：在浩瀚的宇宙里，有很多星星，星星里住着缥缈的好男人。这些好男人都像韩国人，有一颗韩国心，说韩语，喜欢韩国姑娘；遇到宇宙潮汐变幻，他们来到地球，几百年来，他们不会有一点差错地来到首尔，虽然，他们的飞行工具老套了点，沿用了第一代热爱美国的外星人的旅行工具。

但是，千万不要小看韩剧向外太空的进军，时间一长，端午节成了韩国的，时间再一长，星星也会改叫都敏俊西。

反"腐"

哈哧哈哧等来《神探夏洛克》第三季，字幕版没出来，我就急不可耐地把第一集给看了，看完的心情，跟年轻时候收到等候过久的情书一样，急火攻心地拆了看，发现这是他写给他妈的信。

挠心啊，新季的夏洛克跟"神探"没啥关系，维持全剧的就是夏洛克和华生的感情。天苍苍，野茫茫，作为《神探夏洛克》的粉丝，我们是歌颂过夏洛克和华生之间闪闪烁烁的蓝色火苗的，也眼热过让异性恋自卑的伦敦同性恋环境。但是，伦敦酒吧也好，蓝色火苗也好，在前面两季中，都是以相当幽默、相当欢乐的手法被展现的。夏洛克和华生的关系，有一种天真，一种傲娇，确切地说，这是一种高于基情的英伦骚情。而这种少年般的骚情，因为附丽于夏洛克超酷的智商和华生超萌的义气而显得浪花四溅，这是大不列颠一路卖腐高过任何一个国家的秘诀。

说白了，莎士比亚以来就有卖腐传统，比如《威尼斯商人》一开场，就是安东尼奥对巴萨尼奥的全心全意的付出，但

卖腐从来都是暗线，主场还是夏洛克和安东尼奥的交易。而从主场里渗透出来的暗火，才叫卖！腐！换句话说，不列颠的骚情重台词、重眼神，上场就动手动脚、现肉现血，那是美剧的"邪恶力量"。为腐而腐以《妙警贼探》为界限，多了就成梅林"传奇"了，白了就成夏威夷"特警"了，反正，看到现在，《神探夏洛克》第一、二季，我觉得挺圆满，案情精彩，案中情也精彩。

但是新登场的福尔摩斯成了腐尔摩斯，新季的案情需要福尔摩斯的智商吗？观众喜欢卷福，他的腔调当然很重要，但最最重要的是他展现的强悍的推理能力，但新季有推理吗？一个干不拉唧的"underground"就把一切给解释了，这样没油水、没营养的故事，怎么配得上福尔摩斯！

其实编导也知道配不上，所以折腾着夏洛克和华生打情骂俏，干了三架。这样还不够，还要来个临终真言，奶奶的！福尔摩斯的经典译家周克希先生看到了，不知得多生气。前两天，《文汇报》上登过周先生一个演讲，他提到，读别人译的《波西米亚丑闻》，看到"华生婚后去贝克街看望福尔摩斯。'他的态度不很热情，这种情况是少见的……'"，他就生出怀疑。后来周先生查原文，发现原文的意思应该是"他的态度向来是难得热情的"。也就是说，在福尔摩斯身上，热情这种态度一向是很罕见的。如此后半句也就顺理成章了："不过我觉

得，见到我他还是高兴的。"

不热情，见到华生心里高兴，这才是福尔摩斯。《神探夏洛克》里的福尔摩斯当然是热情了很多，但是热情到第三季的模样，网上的很多腐剧爱好者也呻吟了，这样和华生爱到流鼻血的福尔摩斯，不是卖腐，是卖春了。

今天各大媒体的头条都是中央反腐的决心。习主席说，要以壮士断腕的勇气反腐到底！我觉得这个倡议转译一下，也应该发给 BBC，明年的《神探夏洛克》如果不以断腕之志反"腐"，那英剧的克制之美也将寿终正寝。

要啥没啥的小爸爸

周围有不少朋友在看《小爸爸》，终于，在美剧新档的豪华登场季中，我也抽空把《小爸爸》给看了。

前面几集还不错，文章和刘欢两屌丝的前戏也引发不少笑声。但是，很快，此剧就暴露了中国电视剧的一大致命缺陷：只要是主人公，再屌丝也是万千宠爱集一身。

小爸爸文章，是一个四五流大学的学生，跑到斯坦福去交流，跟斯坦福的华裔美女相恋，回国以后就把人家给忘了。如此七年。突然有一天，他被通知到机场接当年的恋人。新欢旧爱之间稍一挣扎，文章去了机场。旧爱没接到，海归儿子上来就叫爸爸，原来昔日恋人车祸过世了。

这个小爸爸，德智体美各方面，要啥没啥。但是，作为绝对主人公，他的忘恩负义没有被追究，对孩子开初的冷漠无情很快被原谅，抛弃富二代女友也成了对方的错，其中任何一宗罪搁别人身上，就是人渣行径。但是，电视剧主人公是被上帝亲吻过的人，孩子的高富帅舅舅因为妹妹的死想在感情上报复文章，不幸的是，这个几尽完美的高富帅仅仅因为是这部电视

剧的配角，没有原因地在女友、孩子和法律上都败给了不负责任还强词夺理的小爸爸。

神秘的中国电视剧，神秘的中国屌丝，经济上捉襟见肘的他们永远会有一笔人道主义的秘币在他们最需要去美国的时候出现。《北京遇上西雅图》里是这样，《小爸爸》里也是这样。而且全世界都学会让着中国影视剧里的屌丝了。文章狗屁一席话能让美国法官集体起立为他鼓掌，类似《中国合伙人》里新东方三剑客把美国人说得站起来，《温州一家人》中殷桃一席话把欧洲人说得站起来。

苍天在上，中国人能征服老牌帝国，这点我们观众是喜欢的，但是好歹欧美人都是听着演讲长大的，中学生水平的一点点温情主义能让帝国主义的老狐狸们眼泛泪光，中国编剧不进中南海真是可惜了。

我不知道电视剧的这种"天子逻辑"还能走多远，新世代的影视人才很愿意嘲笑新中国电影中那些打不死的游击队长，但他们自己整出来的人更是天打雷劈都不怕，而好歹我们当年的游击队长在几代人的成长教育中还扮演过特别正面的角色。可是像小爸爸这种小里小气的主人公，除了内在地暴露新人类的新无耻之外，还有什么呢？你看文章跟孩子舅舅认错，说的都是什么啊："我错了，我错在不应该去美国交流，不应该遇到夏小白……"

我要是夏小白的哥哥，简直可以一枪崩了这种矫情的人渣。但是，文章多牛啊，所有的人都要克制自己的情绪，连六岁的儿子都要学会懂事，但是"80后"小爸爸不需要，他想咆哮就咆哮，想结巴就结巴，全社会欠他的，他做错的任何事情最后都能演变成别人的责任，完了还能以高大全的假象赢得美人归。

各种报道都说，《小爸爸》作为一部传递正能量的电视剧让观众看到了新人类的成长，可我觉得，这种新人类要是让欧美同行看到了，他们这辈子都不用站起来了。

最　黑

跟了三年的《大西洋帝国》，第四季出场的时候，发现自己和很多《帝国》粉一样，小寡妇是否回归成了我们最大的悬念。

简单地说，几乎从第一季开始，大家就讨厌这个小寡妇。网上很多人用"又想做婊子又想立牌坊"来形容她。这话很低级，而且政治不正确，但情绪是真的。作为此剧的女主角，她一边手法多样地勾引了迷死人的黑帮大佬牙叔，一边却时时刻刻站在宗教和道德的峭壁上对牙叔皱着眉。

电光火闪的20世纪20年代，子弹、肉弹的大西洋城，没有比这种同时想踏进两条河流的女人更惹人厌了。她靠着牙叔过着上流社会的生活，而且让牙叔对她前夫的两个孩子也一往情深，但她潦草的女权意识和潦草的道德感让她一会儿拿牙叔的地产去赎罪，一会儿又和牙叔的手下偷情，一切过后，还要以正义者的面目鄙视牙叔。这样，在她的衬托下，尽管牙叔的脚印每一步都是黑色，但是多数观众都替牙叔不值：叔啊，好歹您也是一代枭雄，怎么栽在这样一个姿色平平、半主半奴、

半资半修、半封半殖的女人手里？

枪声四起的年代，我们希望黑色英雄只在江湖老，就算死，也不能死在女人手里。反过来，向往法国的文艺女安吉拉突然死掉时，我们不痛心，因为那个年代和这个年代一样，文艺女青年都是"成事不足、败事有余"，死了比较好，免得像小寡妇那样，弄出一些不大不小的是非让激动人心的黑帮故事离题。

黑故事的新时代全线降临！前天，第六十五届艾美奖公布奖项，《绝命毒师》获颁最佳剧集，我们就能知道，天南地北，大家都在饮鸩止渴。《毒师》故事颇有创意，一中年 loser 突然得知自己身患绝症，为了让残疾的儿子和老婆在他死后衣食无忧，他的化学老师身份成了爆破点。渐渐地，他从一个平庸男人变成了一位顶级毒品制造者，不仅与毒品世界的其他毒枭较量，而且在变成毒王的过程中把自己卑微的人生变成了雄壮的交响乐。

六年五季，毒师越来越毒，情形跟《大西洋帝国》《纸牌屋》差不多，我们热爱的主人公没一个是好人，而在他们越来越黑的过程中，他们的粉丝却越来越多，所以，主演《纸牌屋》的凯文·史派西说："艾美奖的态度很摩登。"这个意思，《每日电讯报》的表述是"美国电视剧到了史上最佳时段"。不过，我想，大家都不好意思直说的是，艾美奖或者说电视剧到

了史上最黑时段。2013 年剧情类七大奖，除了《新闻编辑室》，片片涉黑。

黑帮电影和黑色电影都快走过一个世纪了，鼎盛过，衰落过，从流行文化的角度看，黑帮英雄会成为文化偶像都是各种关系紧张到了一个拐点的表征，20 世纪 20 年代如此，70 年代如此，而今天的卷土重来，携裹着什么样的时代信号，也许可以用《大西洋帝国》中牙叔的一句经典台词来说明：We all have to decide for ourselves how much sin we can live with.

How much sin can we live with? 我只知道，在这个疯狂的时代，越来越多的人喜欢越来越黑的牙叔和毒师。

赵氏孤儿变形记

"赵氏孤儿"是从小听到大的故事，不同剧种的戏也看过五六版。程婴救孤摔孤，每次看，每次动容。为救忠良之后，义士万死不辞，这个即使没有成为我们的文化传统，也是我们潜意识的一部分，否则武侠小说、武侠电影不可能至今还有这么庞大的市场。这不，《龙门客栈》里的英雄跟春秋时期的韩厥、公孙杵臼一样，都能舍生取义。

因此，虽然赵氏孤儿的故事在很大程度上是创作，就算程婴曾经存在，程婴的儿子肯定是杜撰，但是，从元代开始，民间就接受了程婴舍子救孤的故事。老百姓一边流泪一边看，没有人质疑戏台上的程婴，没人说那样的壮举不可能。

可是陈凯歌对我们竖起食指说：嘘！新时代让他的脑袋赤刮勒新，他的《赵氏孤儿》要把"人性"还给春秋，用他自己的意思，就是要让经典故事变得"可信"，并且"回到常识"。于是，为了"说服现代观众"，程婴从一个主动的义士变成了被动的好人，中国文艺第一悲剧人物哧溜转身成了喜剧人物。他和公孙杵臼完全是阴差阳错走上了不归路。十五年寄生仇家

屠岸贾门下，让赵孤和屠岸公子"相亲相爱"，最后揭示真相，否则"我的儿子白死了"。

这个复仇故事不能更猥琐了，当然，这个猥琐的故事显然受了新世纪版《赵氏孤儿》的影响。2003年，北京人艺和国家话剧院都将《赵氏孤儿》搬上舞台，都"现代化"了这个忠义故事。林兆华版给了屠岸贾一段复仇心路，孤儿最后拒绝了复仇；田沁鑫版则继续对"孤儿"做了修辞处理："今天以前我有两个父亲，今天以后我是孤儿。"所以，陈凯歌所谓的"屠岸贾、程婴不过都是人"，大家都是"杀来杀去"，其实也算老调重弹，就是他弹得低级些。

不过呢，陈大师用"常识"讲给我们听的故事，老百姓显然不买账，2010版《赵氏孤儿》在任何意义上都很灰色。

然后，我们迎来了2013版《赵氏孤儿案》，这部连续剧是当下的收视明星，在媒体制造了很多话题，各种好评。不过，看到现在，我的感觉是，编导很玲珑，既想借重《赵氏孤儿》的传统能量笼络中老年观众，又想附和新世纪开出的"人性""常识"挑逗新人类。所以呢，程婴作为正剧主人公撼天动地地救孤摔孤，义字当头，他不含糊；但在程婴救孤之前，赵朔和韩厥、公孙杵臼之间已经有冗长的前戏非常摩登地辨析了"忠"和"义"。基本上，通过把"忠"和"义"拉到个人形象平台，比如让忠义偶像赵朔担心"如果我不救程婴，别

人会怎么看我",编导非常暧昧地涂改了"忠义"的古典价值。"义"成了票房,"忠"就是水漂。与此同时,晋景公又是尖嘴猴腮、目光短浅,庄姬公主更是只顾形象,还有脑残倾向,不向屠岸贾复仇,心心念念就是要除掉程婴。相比之下,屠岸贾对程婴真是不错啊,几次救命之恩不说,还有一片柔情只有程婴能懂,搞得无数网友在论坛上欢呼:让屠叔和程叔在一起吧!

欢呼会有响应,接下来的剧集,我相信屠叔会越来越可爱,观众会越来越喜欢传统中的这个大奸臣、大恶人,这样,当最后的报应降临时,观众会闭上眼睛,为程婴还是为屠岸贾,只有天知道。

"赵氏孤儿"从《左传》《史记》走到元杂剧,再一路走到今天,我想,坏人屠岸贾一定最喜欢我们今天的版本。

英剧和美剧

开春以来，美剧《纸牌屋》的口碑把 2013 年的奥斯卡电影都给 pk 了。表面上，这似乎是电视剧对电影的又一次打击，但是，看看《纸牌屋》的编导演阵容，从头两集的导演大卫·芬奇到黄金男主角凯文·史派西，都是奥斯卡典礼上的常客。我们几乎能感到，好莱坞电影人全面出击来抢电视剧的生意了。

这不是好事情。

美版《纸牌屋》多牛逼啊，上海滩钻石男宝爷从来不赞美男性的，但是史派西出演的坏男人弗朗西斯·厄克特一出场，就让宝爷失声叫出："男人中的法拉利。"史派西是法拉利，但法拉利出身欧洲。史派西的表演，包括《纸牌屋》最好的部分，则全部来自英国，拷贝的是二十年前的 BBC 版《纸牌屋》。至于美版自己发挥的那些地方，都因为过于好莱坞化而损害了这部电视剧的水准，而且我觉得，这种损害会持续发酵。

就《纸牌屋》来说，BBC 版三季共十二集，后面两季分别叫《玩转国王》和《最后切牌》。此剧多次入选各种最佳英美

剧，主演理查德森可谓功不可没。电视剧中，理查德森不断面对镜头直接对观众倒出自己的一肚子坏水，这种戏剧舞台上常用的手法本来很难用于电视剧，但理查德森拿捏得好，沉稳、大气又无耻。没有几十年的莎剧演出经验，理查德森想不出这样的演绎，也做不到这样的张弛有度。相比之下，史派西的独白虽然够华彩，但毕竟有用力过度的痕迹，所谓侧漏。美版侧漏的地方很多，比如，为了把原来的迷你剧拉长，美版给史派西的老婆加了很多好莱坞式酵素：她漂亮，她自己开一家和老公工作有微妙关联的公司，她有一个艺术家情人，等等。更让人受不了的情节是，她竟然会为了区区二十万去糊掉老公的一手好牌，而且，一季末了，她莫名其妙地想在更年期到来的时候要个孩子。

真是讨厌好莱坞的这种"伪人性"，为了给女主人公一些"女性意识"和"女人气"，完全不顾一部政治剧的情节走向，而配合着这种陈腐气，定时炸弹一样的女人越来越成为此剧的叙述重点。

BBC版不是这样的，虽然第一季有美女小记者，第二季有天才小秘书，第三季也有民间小清新，而且三个小女人也都严重甚至致命地威胁到首相的政治生涯，但是会栽在女人手里的政治家还能成为黑色偶像吗？No，No，No。就凭一句既正式又赤裸的台词，理查德森轻易把她们搞到手，然后，一旦危机

166

出现，理查德森又轻易地把她们处理掉。第二季是三部曲中比较弱的，但是看到理查德森给小秘书安排的死亡结局，我非常邪恶地感到痛快。不是我的良心给黑了，而是我实在讨厌美剧这种拿着胡椒粉撒出一桌菜的作风。

因此，尽管英版中女人也不少，但骨子里你会发现真正决定理查德森命运的还是他的政治能力，他玩纸牌的能力。同样的，能和这种主一起生活几十年的，必须得是麦克白夫人，而不可能是美版那种有自己追求的老婆。还用纸牌做比喻的话，美版的女主最多是红桃Q，英版的女主才是支撑男主的黑桃皇后，而且，男主人公最后的辉煌归宿全蒙她一手缔造。

看到第三季结尾，我对英版真心膜拜，因为英剧背后，真的站着莎士比亚；而美版，美版背后有什么呢？用他们自己的权威剧评人史丹利的话说，编剧有时连索尔金的水平都没有。索尔金是好莱坞最炙手可热的金牌编剧，但是，他和莎士比亚之间，差了多少个陆川，用理查德森的经典句子来说的话，我们不予置评。

最受欢迎的男人

豪阔的神秘女孩艾米莉·索恩，突然在权贵聚散的海滨小镇汉普顿买下一幢别墅，很快，她进入了该地上流社会的核心圈子——由女蜂王维多利亚主持的格雷森家族。所谓谈笑间灰飞烟灭，说的就是艾米莉的行事风格。她一边拿下格雷森家族的大公子丹尼尔，一边展开越来越有血腥味的复仇。

ABC推出的《复仇》已进行到第二季，本剧号称改编自《基督山伯爵》，但是我看到现在，《绝望主妇》有了，《妙警贼探》有了，《越狱》有了，再加上，里面还晃动着《24小时》的演员的身影和阴谋黑洞。所以，《复仇》可以说是大杂烩。既要展示上流社会的奢华度量衡，又要表现闺蜜抢老公互相拆台；既要扣主题让女主在复仇路上越走越远，又要讲温情让女主在感情路上望见星空；既要将腹黑进行到底，又要把家庭架在那里，搞得《复仇》的台词有时特深刻，类似"毁灭人的方式有两种，一是吞噬你的愿望，二是实现你的愿望"，有时又特校园，小男生小女生一相爱就是睡不着。

两路风格的不平衡有点像《一代宗师》，准备了十多年的

复仇女，一边很高端地指挥各种国籍的高富帅、技术男、江湖忍者，一边却很弱智地拿张大照片，在杀人前用红笔画圈圈，杀人后再用红笔画叉叉。能揭示她全部秘密的木箱子，她就搁在开放式的别墅里，但是稍微能引起别人怀疑的一点线索，她会马上去做清扫工作。反正，一句话，此剧水准忽高忽低。而我，花了大半个星期，披星戴月地看完一季半，看着镜子中鼻肿脸肿的自己，也问自己，是不是有点弱智啊？

到《复仇》论坛转悠一圈下来，我倒释然了。是的，我承认，我跟网上很多美剧迷一样，一路把《复仇》看下来，是想知道艾米莉最后和高科技好基友诺兰有没有化学反应。

直截了当地说，《复仇》把故事编到现在，已经不是扑朔迷离或者山重水复可以形容了。一般情况下，电视剧跳过一两集看完全不用提示，有些国产连续剧我跳过十集也不用前情提要，但是《复仇》跳过十分钟有时就接不上头了。快节奏最初是此剧的优点，尤其第一季一集干掉一个，看着蛮过瘾的，但是到后来阴谋越来越绕，人物越来越杂，我也就放弃了对复仇线索的梳理。甚至，我想，《复仇》编剧组也懒得梳理那些 bug 了，而随着诺兰的民意越来越高，从第二季开始，编剧们开始不断地在艾米莉和诺兰之间设置障碍，搞得互联网上一片祈祷：让女主和诺兰在一起吧！

诺兰不是此剧的男主角，但是前后两季，有哪个男主角比

诺兰的人气更高？如果网络票选一下，他一定可以当选最受欢迎的男人。

他是麻省理工毕业的怪才，钱多到不知怎么花，他是双性恋，他知恩图报。就因为艾米莉的父亲当年照顾过他，他现在愿意为女主做任何事。黑客窃听这种高科技事情本来就是他的专业，做来顺手，为了女主，他甚至牺牲色相和同性恋小骗子调情到上床；为了女主，他挨了打以后还去练拳击；女主对他呼来喝去，他都只是笑笑；他偶尔有点表示，女主从来不假辞色。他有他的道德和尊严，但是遇到女主后这些全部蒸发了。孙悟空在唐三藏面前还玩花招，他对女主没有一点隐瞒。人前他是2B青年，朋友面前他是文艺青年，女主面前是普通青年，这么好的男人，别说女人喜欢，男人也喜欢的吧？

不过世界上一定没有这么好的男人，所以诺兰的粉丝很多很多，而这个，也许就是"复仇"的题中之意。或者说，这是电视剧为我们向人生复仇。

喜剧之王

　　饭桌上回顾 2012 年的国产电视剧，大家都感觉有点萧条。最佳剧集评不出来，大伙儿一个劲地扯自己看过的神剧。《抗日奇侠》里的英雄武功好啊，比《射雕》里的黄药师还厉害！但《抗日奇侠》遇到《飞虎神鹰》就弱爆了，上海滩上的独行侠不仅装备比酷 007，而且已经拥有了奥特曼的能力。他们驾驶的摩托车能飞到空中停顿一段时间，同时以迅雷不及掩耳之势把下面开过的日本车给干掉。

　　一代宗师们看到这样的武功，一个个得吐血。不过，就在大家都垂头丧气的时候，《民兵葛二蛋》让我们重新笑了起来。

　　《民兵葛二蛋》的故事是典型的抗战剧结构：抗战期间，鬼子屠村，唯独三个年轻人幸存。性格不同的三人走上了三条不同的道路，最后当然是，跟了共产党的民兵葛二蛋在历史长河中笑到最后。

　　这样的框架我们在很多抗战剧中见过，《历史的天空》如此，《人间正道是沧桑》也是如此。这种结构很讨巧，因为国恨和家仇、政治和人情能互相隐喻，所以，此类电视剧的人物

设置一般比较高端，不仅人物军衔偏高级，而且演员偏高帅，台词也偏高端。但是，《民兵葛二蛋》打破了"俊男美女才配抗日"的演艺风潮。黄渤演的葛二蛋一出场，一副歪瓜裂枣的样子，口中台词就是：天罗罗，地罗罗，你的钱我挣着，你的地我种着，你的房子我住着……

妈的，这不就是我们升斗小民的新年愿望吗？而且你看黄渤那张脸，不是现在时髦的所谓"接地气"，他就是地气本身。上级让他去锄奸，问他锄奸什么意思知道吗，他说知道，就是"除掉奸夫"；上级让他不要玩小情调，他就马上从二蛋作风转民兵神色。这部剧特有人缘的地方就在这里。这个葛二蛋的智商跟我们一样，心智也跟我们一样，引发喜剧效果的不是王宝强那类非常态人格，是那种在任何时代、任何地方都一样的平民乐趣和平常理想。耍泼的时候说"今天不把你打出屎来，算你娘的拉得干净"，做梦的时候想"当上好几个民兵队的队长"，而他能领悟到的革命，从"民兵就是好的土匪"到"亲人朋友都好好活下去"，也是老百姓的领悟。

不过，话说回来，葛二蛋这种性格和台词也不是电视剧的首创，很多观众还把他视为抗日韦小宝。在我看来，这部剧一大半的成功应该归功于黄渤。套用周星驰的评价，黄渤已经成长为我们这个时代的喜剧之王。

贺岁片《泰囧》创下十二亿票房神话，"黄渤—王宝强—

徐峥"也开创了大陆组合传奇，而这三个人，说实话，徐峥的角色可以被很多人替换，王宝强也能被替换，唯有黄渤的角色，连周星驰也不一定能做好。据说拍《西游降魔篇》，周星驰示范过的动作，别人再演大家都不笑，但黄渤再演大家笑得更厉害。他的风格就像他跑步的姿势，因为实用，所以逗乐；而他的喜剧品质，用《民兵葛二蛋》中伪军张耀祖对他的评价来说就是"面带猪相，心头嘹亮"。

中国喜剧演员常常"面带猪相"出场，但是黄渤让观众看到了他"心头嘹亮"。所谓"有多大屁股就扯多大尿布"，黄渤的喜剧性来自他对生活的真理性把握，这个可能会是中国喜剧的未来道路。毕竟，段子式的夸张人物是喜剧的初级阶段。

能接受的和不能接受的

"史上最贵电视剧"《楚汉传奇》开播以来，网络兵分两路，鲜花口水，各种掌声，各款笑声。目前来看，对于电视剧的最多吐槽集中在史实部分，搞得媒体跟着呼吁，让孩子远离历史剧！

其实，就中国目前的历史剧水准来说，我能接受刘邦、项羽说话一会儿文，一会儿白，这边刘邦说"大丈夫当如是也"，那边项羽问"你相信一见钟情吗"，这个是通俗剧的普遍现象。我也能接受樊哙出场是披肩发，韩信出场也是披肩发，虞姬出场还是披肩发，只要披得好看，我们也图个养眼。甚至，我可以接受秦始皇很基情地给李斯喂肥肉引发赵高的嫉恨和淳于越的不满。在历史剧中设置基情也算是全球气候，美国这么干，欧洲也这么干，这是时尚。包括秦始皇时代的儒生用《三字经》当教材，赵高对李斯说的话是东汉孔融的台词，这些我们就当是穿越，都没什么大不了。这么多年的国产历史剧看下来，观众的接受能力也无穷大了，反正帝皇都是内心情痴外表断背，历史书上的坏蛋常常有一颗政委的心，历史书上的好人

则多是苦逼的命。

天灵灵地灵灵，我们真的能接受秦始皇的仪仗队人人顶个鸡毛掸子，脸上戴个面罩，跟古罗马舞会似的，这样至少看上去蛮贵的。这些，可以接受。

但是，我们不能接受，秦始皇出场，于和伟依然挂着《三国》中的刘备脸，依然是那么阴沉，依然是无限多疑，索性化成了麻木。基本上，因为导演高希希把《三国》剧组搬进了《楚汉传奇》，樊哙和张飞一模一样，脾气一模一样，性格一模一样，搞得我老把陈道明演的刘邦当刘备，把张良当鲁肃，把胡亥当曹丕，把项伯当许攸，而其中最最不能令人接受的，就是何润东演完吕布，养出两撇小胡子，就跑到公元前装项羽了。

这是个什么样的项羽啊，他的志气全是通过别人的台词体现的，他本人则像卡通人物一样低智商，比张飞或者说樊哙还鲁莽、还冲动。全剧最重要的一个角色，就这样被圣斗士何润东一劳永逸地送上动漫天地。

对手是圣斗士，陈道明演的刘邦当然是要拿天下的。其实，最初开看《楚汉传奇》也是因为陈道明。《一九四二》中，陈道明演的蒋介石多到位啊！影史上的众多蒋介石，他在外形上肯定是最不像的，但陈道明又是演绎得最像的，因为他举手投足有说服力，张弛之间就把蒋介石的地位和尴尬全部呈现

了。但是，看完《楚汉传奇》第一集，我和很多观众一样，感到二流子状的陈道明真是令人难以接受。

这些年下来，陈道明已经成了演艺圈中最大的知识分子。他的眼神，很文化；他的腔调，很文化。而在这个电视剧中，因为编导为刘邦设计了冗长的屌丝生涯，所以陈道明被迫装混混跟寡妇风流，装袍哥跟地痞周旋，但毕竟陈道明也有局限，虽然他一会儿丐帮一会儿青帮耍无赖，浑身上下却是文化贵族混底层，说是表现无赖，实际呈现了慵懒，作风派头都很后现代。

因此，相比汤姆猫一样的项羽，这个波德莱尔式的刘邦更令人痛苦，和我一样接受不了的观众在网上哀叹：明叔，您的节操啊！

为了明叔的节操，我很希望有关方面能出台一些类似车辆管理的演员限演令，比如，二十年只能演一次皇帝，十年演一次诸侯。以此类推，有镜头的群众演员不能在一部戏里又当匪军又当共军。

重建革命历史的正剧：从"炮灰"谈起

炮灰，在传统的释义中，指的就是在战争中被拉去送命的士兵。

毛泽东在《关于国际新形势对新华日报记者的谈话》（1939）中说："无论在德意，无论在英法，无论在欧洲和世界其他地方，人民如果不愿充当帝国主义的炮灰，他们就一定会起来用各种方式去反对帝国主义战争。"再比如，老舍的《龙须沟》（1950），第一幕中就有这样的台词："如今晚儿天天半夜里查户口，一个说不对劲儿，轻了把你拉去当壮丁，当炮灰，重了拿你当八路……"由此观之，"炮灰"不仅死得轻于鸿毛，常常还是死在非正义的战场上。所以，"十七年"电影中，敌人倒下，那是炮灰，我们阵亡，那是壮烈。

不过，新世纪的电视剧《我的团长我的团》（2009）似乎改变了"炮灰"的定义。

电视剧一开头，我们看到一群退无可退的溃军，除了军官阿译还企图维持军人的体面外，北平人孟凡了、东北大兵迷龙，还有要麻、豆饼、蛇屁股、康丫、郝兽医和不辣，他们

行尸走肉般寄生在滇西南的小城禅达，每天想的就是吃顿饱饭。连续剧的基调一直灰色黯淡，屡战屡败的士兵们不仅对前途没了信心，也对生活没了热情，所以，开篇你根本不指望这群没有魂灵的人还能挑起抗日重任。一帮乌合之众被集合起来去当先锋，不显得悲壮；他们自己管自己叫炮灰，也不显得煽情。但是，这个"炮灰团"在穷途末路中从"求生"到"守土有责"，从"贪生"到"不怕死"，终于从蝇营狗苟的状态中振拔出来成为惊天地泣鬼神的中国军人，不仅向自身原本失魂落魄的状态注入了全新的精气神，而且集体改写了"炮灰"的含义。

事实上，在《我的团长我的团》推出前后，有一系列的革命题材影视剧使用了"炮灰"这一情节和主题设计。本文试图通过分析"炮灰"的影像进程来介入革命影视剧的讨论。

一

讨论"炮灰"的影像进程，绕不开风靡大江南北的两部电影，谢晋的《高山下的花环》（1984）和冯小刚的《集结号》（2007）。

《高山下的花环》和《集结号》有很多意味深长的共同点。首先，故事都发生在九连，主人公都是九连连长，主要抒情

人物都是烈士遗孀；其次，电影重点都不是战争，而是战后；其三，核心叙事和故事节点都是关于死难战士的评价和抚恤问题。

《高山下的花环》在1984年公映后，获得大量奖项，也创下票房纪录。全国观众和媒体用了很长时间讨论梁三喜现象，矛头所指不是对越自卫反击战，而是当时的中国现实。尤其，影片通过梁大娘、雷军长、吴爽、小北京等人把抗战、"文革"等历史记忆和历史后果带入现实，更加使得这部电影具有强烈的反思和控诉色彩。而在《高》片的"导演阐述"中，谢晋也明确说出了这部电影的感情重点：梁三喜欠账单，靳开来没勋章，小北京的死。*由此，尽管整部影片非常庄严地表现了军人的奉献、人民的理解和祖国山河的神圣，但是整部影片的情感轴心一直是英雄的悲剧：梁三喜死于掩护高干子弟赵蒙生，死后的抚恤金还还不了债；靳开来死于违反纪律去甘蔗地里砍甘蔗，自己踩地雷死的不能得勋章；胸怀理想、朝气蓬勃的小北京死于批林批孔年代生产的瞎火臭弹。

基本上，从《高山下的花环》开始，银幕上的战争英雄逐渐告别了"十七年"时期的银幕英雄，虽然他们依然是奋不顾

* 《高山下的花环之导演阐述》，见《谢晋电影选集·战争卷》，谢晋著，上海大学出版社，2007年。

身的英雄，但他们有了梁三喜的委屈、靳开来的牢骚和小北京的遗憾，而观众也会觉得，烈士为祖国捐了躯，但祖国似乎很快忘了他们。"我们的人民英雄，死得其所吗？"质问的声音越来越大，到冯小刚的《集结号》出来的时候，这个电影的群众基础已经非常好了。

描绘历史对普通战士和普通人民的亏欠，这是《高山下的花环》和《集结号》最打动普通观众的地方，也是这两部电影的票房保证。这里，我想暂时搁置《高山下的花环》在中国电影脉络中造成的影响和问题，先来看一下在影像表现上《集结号》和《高山下的花环》的区别。

《高山下的花环》以一系列空镜开头，据"电影完成本"描述："一座座雄峻巍峨的巨岩出现在画面上。其中有夔门石壁、长江赤壁、剑门关石壁、华山仙人掌、黄山天都峰……"*同时，演职员名单就叠映在这些壮丽的风景和庄重的音乐之上。然后，镜头切换，我们看到，西南某地，青山绿水，九连的战士们正在嬉闹，整组场景非常欢快，战士和身后的大山浑然一体。如此四分钟。

《高山下的花环》的结尾是梁三喜的母亲和妻儿在烈士陵

* 《高山下的花环之电影完成本》，见《谢晋电影选集·战争卷》，谢晋著，上海大学出版社，2007 年。

园哀悼完亲人离开，吉普车开入山路中，苍翠的群山叠映。山坡上，雷军长慢慢举起右手敬礼，背景也是群山，然后叠映出剧终。

因此，虽然《高山下的花环》在80年代的银幕上是非常响亮的控诉，开头和结尾的山河风景依然构成强有力的抚慰。所谓"青山埋忠骨"，梁三喜他们的烈士陵园就在群山怀抱中，历史的亏欠在这里得到影像的补偿，这是为祖国牺牲。雷军长最后的军礼能让观众动容，是因为它不光代表一个军长的致敬，它来自人民。祖国山河，在80年代的银幕上，还是最壮阔的抒情。

但《集结号》里的山河，已经僵硬成布景。影片开头和结尾都是铁锈般的画面，冰雪覆盖的烈士陵园，看上去无比寂寞，而且，一头一尾的那个军号，代表的不再是军魂，而是一个巨大的感叹号：那没有吹响的集结号要了九连四十六条命。更有意味的是，《集结号》是作为2007年的贺岁片出场的，当时央视一套的《新闻联播》还对这部电影做了一分零九秒的介绍，这么长时段的新闻联播待遇，堪称特权宣传。所以，当时观众对这部影片的判断是这是一部主旋律。"主旋律"这个词对电影票房来说不是什么广告，而冯小刚随后的回应也很有意思："《集结号》是主旋律，是生活的主旋律。我这是重新谱写主旋律，改变观众对主旋律的陈旧看法。"

从冯小刚对"主旋律"的辩解性解释中，我们可以比较清晰地看出《集结号》的情感走向。演员邓超也透露，《集结号》在完成前曾有两个结尾，"一个是光明的，一个是悲剧性的"。当然，现在《集结号》的这个结尾算是"光明"的，但它到底有多"光明"呢？

如果冰天雪地的烈士陵园是最后的光明，那么这个光明非常冷；如果首长最后一句"你们受委屈了"是光明，那么，这个光明很轻。

在冯小刚试图像谢晋一样重新表现历史的亏欠这个巨大的主题时，即使他的影像表达原意是要缓解这种亏欠，但电影效果是加剧了这种亏欠。虽然在现实主义的意义上，这种影像亏欠可能也是意味深长的。但是长远地看，作为当代最有政治能力的影像表达，电影中的此类"影像亏欠"——比如在一个算是"光明"的结尾中，英雄只有陵园但没有家园——会让"历史亏欠"显得更为深重、更为永久。而且，此类貌似光明的结局，如果在观众的心里不能催生"为国捐躯"的崇高，常常变成"沦为炮灰"的感叹。

从"十七年"电影到《高山下的花环》，英雄多了委屈和牢骚；从《高山下的花环》到《集结号》，英雄就剩下一个铁锈的陵园。在这个影像演进过程中，烈士成为"炮灰"，似乎不过是历史的顺势。

二

牺牲在战场上的那些默默无闻的战士，在 21 世纪的电视剧中有什么样的命运？前面提到，《我的团长我的团》以明确的"炮灰团"事迹重新定义了沦落为"炮灰"的烈士。不过，《团长》在表现"炮灰团"的至死一跃时，也加固了"炮灰"的悲剧命运和"炮灰"的历史身份，由此，重新把"炮灰"送回"烈士"的影像征途中，道路也显得更为复杂和艰巨。不过，这工作也不是全无可能。在一批跟风"炮灰"题材的影视剧中，似乎有着新的契机。

《永不磨灭的番号》是 2011 年相当火的一部抗战连续剧，也被很多评论指认为是《集结号》的一次电视表达。在内容上，它的确跟《集结号》《亮剑》《我的团长我的团》都有相当程度的可比性。单纯从情节描述看，它属于"新革命历史题材影视剧"。这个"新革命历史题材影视剧"的定义，我沿用了刘复生的概念。

刘复生在《蜕变中的历史复现：从"革命历史小说"到"新革命历史小说"》一文中，论述了"新革命历史小说"中革命英雄土匪化、政委形象漫画化的现象。基本上，抗日影视剧也是这个逻辑。《亮剑》中的政委赵刚算是抗战剧中的大量政委中形象最正面的，演员形象也好，但是整部连续剧，基本是

183

英雄李云龙的草莽气在影响和改变政委赵刚，赵刚对李云龙的气质性影响则很少。《亮剑》是 2005 年的作品。2010 年红火过一阵的抗日剧《雪豹》中，特派员张仁杰的形象，几乎就是千夫所指了。网民众口一词给他一个结论：刚愎自用的共产党领导。2011 年的《永不磨灭的番号》中，政委"张六斤"的形象虽然大为提升，但是他也是在男一号草莽英雄的教育下获得了进步。刘复生认为，这种政委形象在"十七年"小说中是不能想象的。当年小说的原则很清晰，就是党指挥枪："将草莽义军转变成一支有明确社会政治方向的'人民军队'，明白作战的意义、自己的使命与政治目标，并在此基础上建立起铁的组织纪律。这建构了红军以来的军队本质。党的中心地位在于它被认为能够提供这样一种精神。"由此，刘复生提出，"新革命历史小说"中草莽英雄和政委的结构性置换意味深长，背后是意识形态的运作，依稀能看出 20 世纪 90 年代以来"告别革命"的意识形态（反激进主义、反道德理想主义、自由主义）在小说中留下的投影。*

刘复生的这个分析非常精彩到位，而且，在新革命历史影视剧中，这个"告别革命"的逻辑也是极为明显的。比如，《永不磨灭的番号》的最后三集，日本鬼子山下部队准备对八

* 见《文学评论》2006 年 6 期。

路军根据地进行疯狂攻击，我九纵司令员和政委连夜赶到李大本事领导的县大队，对他们提出最壮烈的任务：请他们阻击敌人。这样的场景，在"十七年"电影中反复出现过，所有接受任务的官兵都表现为兴奋、自豪和义无反顾。但是，作为独立团团长的李大本事，情绪表达是低沉的。而在那一刻，对于上面下达的崇高任务，从网络言论看，观众的情绪表现是反感的。当然，这种反感也是之前的影视剧共同铺垫的。很多观众就直接把《永不磨灭的番号》视为一次又一次地完成"炮灰"任务。

不过，这些"炮灰任务"、这场"告别革命"在电视剧的影像表现中却显示了相当立体的含义。比如，李大本事在接到阻击任务后，电视剧的节奏在这里陡然加快，为最后的高峰会战铺垫情绪。可同时，导演又在中间插了相当长的一个段落，让李大本事为他手下的兵一个个梳头，用的是他老婆生前给他梳过头的梳子，说的是他老婆生前的祈祷："索命的无常不要你，鬼子的子弹绕着你飞。"

那么多的战士，李大本事一个接一个地梳，一句接一句地说。在那一刻，性急的观众简直要嫌他啰唆冗长。不过，在这一段很容易被理解成反对"十七年"的段落中，似乎有一种新的"革命性"东西在生长。出发上阵，郑重离别，这不是"炮灰"的过场，这是生命的仪式，而且，通过这两句朴素的来自

民间的祈祷——"索命的无常不要你，鬼子的子弹绕着你飞"，李大本事部队的这次出发和之前他老婆赛貂蝉等一大批民间英雄的死难就在同一个语义场里了。

李大本事给战士梳头的时候，李大本事的副手"吸铁石"也在和他的老婆告别。"吸铁石"是李大本事的忠实追随者，跟所有人民热爱的英雄一样，他是一仗一仗冲在最前面打过来的。有一次受伤住院，他爱上了护士，而且就在最后的大仗前夕，他把婚给结了。要出发去打阻击战了，他抱着刚刚行完婚礼的老婆说："以前老说为国家而战，俺脑子慢，不知道啥是国家，可是现在俺明白，国家就是你，从今往后俺为你而战！"

"国家就是你"，理论上来说，这和"十七年"电影中的表达路径刚好相反。1952 年的《南征北战》中，大部队根据毛泽东运动战的思路撤退到山东，很多战士就想不通为什么打了胜仗还要撤退。路经桃村的时候，战士打趣年轻战友刘永贵说："刘永贵，你家不是在桃村吗？这一次，你老婆和你孩子准在路边欢迎你呢！"刘回说："你别扯了，我见了他们，还不知道说什么呢！""说什么，说咱们天天打胜仗，你该当英雄了！"刘扫兴地说："天天打胜仗，天天往后撤。"

接下来，刘永贵和三年没见的妻子见面了，两人没一句情话，说的也还是打仗和撤退。再接着，刘永贵所在部队在桃村

打了一个胜仗后又奉命继续撤退，分别的时候，刘永贵问妻子："家里都安排好了？"刘妻说："孩子交给外婆了，我跟玉敏上山去，一定坚持到你们打回来。"刘永贵："我们准能打回来！"然后，两人就告别了。

三年没见的年轻夫妻，见面、告别时讲的都是国家大事。反正，在当时的影像表现中，任何人，士兵也好，百姓也好，都是国家的人。也就是说，你是国家的。两相比较，《永不磨灭的番号》中，"吸铁石"的这一番告白几乎就是反动的。

但是，回到影像现场，当高高大大、憨憨傻傻的"吸铁石"说完"国家就是你"，然后第一个冲上战场的时候，观众会觉得"国家"和"你"在那一刻是一样的，是同等的。在那一刻，"吸铁石"走上战场，不再是没有性别的炮灰，他是男人，也是军人；在那一刻，作为男人和军人的吸铁石，把"炮灰"重新召唤为"中国男人"和"中国军人"。

在这个意义上，《永不磨灭的番号》这样自身问题多多的连续剧，通过一场又一场的"男人"和"战士"、"个人"和"国家"逆向画等号的戏，通过重建"人民""子弟兵""家国"这些被损耗已久的概念，产生了让"烈士"和"炮灰"重新区别开来的可能性。而在影像层面重建"战士赴死"，或许就是修复影像记忆、修复"革命历史的正剧"的第一步？

另一方面，《永不磨灭的番号》被网民和制片方都宣传为

"抗日版的《水浒传》"：一是李大本事的这支"乌合"部队，几个领队都有传奇性，有的像游侠，有的像鲁智深，而李大本事更是多个传奇人物的合影；二是在李大本事的小部队成为一支响当当的大部队的过程中，有很多民间高人贡献了力量，其中包括赛貂蝉兄妹领导的土匪窝，极具江湖经验的崔小辫、小北京父女俩等。在表现这样一支部队的抗战能力时，常常有非常戏剧性的场面发生，动用了中国功夫、中国京剧不说，这些江湖高人的死也各具传奇色彩。先不讨论这些传奇场面的真实性，单就"炮灰"问题而言，起码在影像层面，民间高人把他们赴死的传奇性交换给了战士，战士也把他们赴死的公共性交换给了民间高人，由此，李大本事的这支出发赴死的部队不再是"炮灰团"，而是兼有传奇性、民间性、革命性和公共性的一支部队。

所以，类似《永不磨灭的番号》这样的连续剧，虽然有跟风之嫌，但是，在连续剧具体的展开过程中，却扎扎实实地填入了影像的"肉身"。这"影像的肉身"，有的来自传统，包括曲艺、绿林故事、名著传奇，有的来自脚下世界，包括民俗、风光、天空、大地。而借着这些既和旧革命历史影像形成区别又和新革命历史影像构成差别的电视剧，新时代的革命历史正剧显示出重新起步的可能。

三

那么，到底什么是革命历史正剧？从很多评论来看，"革命历史正剧"似乎就意味着像"十七年"那样讲故事，意味着用高大全的方式介入历史描述，而这些年的革命历史影视剧基本上就是对这个思路的反拨和修正。我的看法是，在今天，重新定义"革命历史正剧"还有待时日，但现在可以检讨的是，如果没有革命历史正剧的概念会出现什么状况。

这些年的抗战剧中，口碑最好的是《鬼子来了》（2000）。按照姜文自己的说法，他要通过《鬼子来了》改变日本观众的一些误解，比如日本人认为，既然中国"全民皆兵"，那么他们就能"全民歼灭"。《鬼子来了》就是要让日本人看看，他们是如何对手无寸铁的平民进行肆意杀戮的。理论上，姜文做到了这一点。《鬼子来了》在日本放映，也的确引起日本右翼的反击。影片最后，明知日本已经战败投降，但奸诈残暴的日本小队长还是用联欢会的形式召集了挂甲台全村的村民，然后全部杀光。日军的凶残，姜文的表达是到位的。

但是，《鬼子来了》的良好口碑，无论从纸媒还是网媒来看，都更多地指向这部电影的一头一尾。这个头是电影开始，"我"的出现：如果没有"我"在一个晚上把两麻袋扔进大三屋里，日占区的挂甲台村民会一直和日本军队和平相处，直到

189

胜利的那一刻。在几乎所有的评论中，这个"我"都被指认为某共产党员或游击队员，甚至，还有专家说这个"我"就是"朕"。反正，无论是电影表现还是电影评论，这个送来两个敌人的"我"是荒诞的、不负责任的，甚至是带来灾难的。同时，作为对应的"尾"是什么呢？是日本投降后开进县城的国民党军队。影片最后，大三为了替全村人报仇，拿着把利斧就冲进了国民党的俘虏营，虽然他也砍了几个日本兵，还是很快被拿下了，并且最后被国民党军官宣判死刑。最最悲剧的是，国民党军官还让日本俘虏来执行死刑，刚刚带人屠村的日本小队长，虽然成了俘虏，却还是趾高气扬，他高傲地让花屋来砍恩人的头。

整部影片，从悲剧的发生到最后引发的悲剧高潮，自己人的可恨盖过了日本人的可恨。《鬼子来了》是这样，深受姜文影响的陆川作品《南京！南京！》则更加离题。

《南京！南京！》先对战争中的中国人进行了批判和讽刺，再用人道主义哲学对日本兵进行了影像超度。如此一来，抗日战争成了一场哲学战争，而不是侵略战争。而令人更看不懂的是，这样一部令中国人蒙羞的电影在国外电影节获奖可以理解，在国内也收获了无数掌声和不少奖项。这个现象，有人把它解读成中国电影越来越具有现代风格，但我却认为，《南京！南京！》和《集结号》这些电影的风行，暴露的正是革命

历史正剧的缺席和尴尬。

《南京！南京！》和《我的团长我的团》都是 2009 年的作品，《南京！南京！》的票房不错，《团长》的收视率却不高。2009 年收视率最高的是《建国大业》。

《建国大业》作为主旋律中的主旋律电影，在任何意义上，都算是一出革命历史正剧，而且它也的确是正剧的思路。但是，在影像表现上，这出正剧却显得很是尴尬。张国立、刘德华、李连杰、成龙、陈坤、章子怡、赵薇、葛优、冯小刚等，他们龙套般出场，尽管都竭力在一分钟的露脸中展现从影以来最好的自己，但是，张国立还是皇帝，刘德华还是偶像，章子怡和赵薇出场还是明星。所以，他们轮番出场，电影院轮番笑场。相比之下，孙红雷出来，凭着《潜伏》和《人间正道是沧桑》在公共生活中留下的影像记忆，观众的笑声就不一样，我们会想起余则成、想起杨立青。

当然，我并不反对征用明星去拍摄历史正剧，相反，这可能是革命历史剧争取群众的捷径。《建国大业》上映后，有很长一段时间，网民普遍表示对党史产生兴趣。但这里的问题是，蒙太奇一样的《建国大业》由于没有支撑它的影像网络和影像记忆而变得高度抽象，而且后来的《建党伟业》（2011）形神涣散，使得电影原本包含的历史可能性被商业性所污蔑。与此同时，历史正剧的这种"后果"和"下场"，使得后来

的导演更只能以旁逸斜出的方式来表现人民历史、表现革命中国。

但是，一个在革命历史正剧上表现无能的影像团体显然是危险的。这些年，大陆电影和台湾电影在历史正剧表达上的景象困境即为信号。同为2011年历史大片的《赛德克·巴莱》和《建党伟业》可以作为例子来说明。台湾抗日巨片《赛德克·巴莱》中，魏德圣试图重建一个台湾的"历史正剧"，但是，这部电影无论在纸媒还是在网媒上都被评论为"台版《阿凡达》"。同时呢，在《建党伟业》的最后，我们看到南湖，看到湖上的船，看到中共历史上最最重要的一次会议，但这场戏却是一场高科技的特效产品，烟波浩渺得跟武侠片一样，周迅的近景更完全是言情片的腔调。

风景表现上的炫幻也许是一种趋势，但是，在展现革命历史题材的时候，这种做法却可能是取消历史的修辞，因为高度的抽象最后一定滑向所指的无能，而高科技风景更是连抽象都谈不上，那是一种纯粹的虚拟，比《集结号》的风景更后退了一步。

所以，在革命历史正剧的重建问题上，也许，"一流导演"倒是应该向"二三流连续剧"学习。《我的团长我的团》其实提供了一个很好的例子。电视剧第十二集，"炮灰团"团长龙文章讲他的身世："一岁在河北，二岁在河南，四岁到了山西，

运城的硝石湖我去过，白茫茫的一片，关云长故居也去过。六岁到了绥远，都是跟着家里人去的。蒙古、甘肃、迪化，直皖之战时是在康藏，对，康藏。然后往东行，四川、陕西、湖北、安徽，江山如画。"龙文章说完"江山如画"，继续"耍嘴皮子"："北平的爆肚、涮肉、皇城根，南京的干丝烧卖，还有销金的秦淮风月，上海的润饼、蚵仔煎，看得我直瞪眼的花花世界。天津的麻花、狗不理，广州的艇仔粥和肠粉，旅顺口的咸鱼饼子和炮台，东北地三鲜，酸菜白肉炖粉条，火宫殿的鸭血汤、臭豆腐，还有被打成粉了的长沙城……"

这种"中国性"、这种"中国的肉身"，在我看来，就是"革命历史正剧"的地基，这个恰是《集结号》这样的电影所缺失的，因为，当龙文章满怀感情地说下这一长串中国地名和地方小吃时，观众的感动远远超过在《建党伟业》最后所看到的缥缈南湖。

事实上，无论是《我的团长我的团》还是《永不磨灭的番号》这样的连续剧，并没有有意识地去做《集结号》的水土修复工作，相反，我还相信，导演试图讲述的故事依然是一个"新革命历史故事"，但是，影像的力量突破了意识形态的框架，使得中国人、中国传统和中国革命在合围的过程中让"高调"再次成为可能，而"人民"和"战士"、"家园"和"国家"的汇合，则可能是对"革命历史正剧"的本质修复。

第二季

2012—2011

毁三观的"波吉亚"

历史剧不是美剧的强项，但是《波吉亚家族》有两大广告：首先，它是历史剧，但更是黑帮片；其次，它的创作班底很欧洲，尤其主角杰瑞米·艾恩斯算得上当今最有眼神的老男人。

两季《波吉亚家族》没有令人失望，就像艾恩斯总能令人欲罢不能。而当我回头思考《波吉亚家族》到底好看在哪里时，我发现，这部剧其实跟我们的历史剧一样，篡改历史时很放松，控诉起来也会叫人滔滔不绝。比如，编导为了设置一个和教皇家族构成对立面的人物，红衣主教朱利安诺·德拉·罗韦雷活活地从历史中的"战神"成了电视剧中的"圣人"。这样的颠倒或者说添油加醋之处很多。教皇亚历山大六世两个儿子的排序也被颠倒，历史上他们干过的事或者生过的病亦被张冠李戴。反正，对文艺复兴感点兴趣的人，看到一个个熟悉的人物鱼贯而出会很兴奋，但看到恺撒居然让卡特琳娜给泡了，还是会忍不住骂句"他妈的"，这就像《铜雀台》里，曹操让貂蝉的女儿给泡了。

曹操和貂蝉的女儿有一腿，我们很崩溃，但是，嘈点多多、节奏不快的《波吉亚家族》却为什么叫人由衷地期待第三季?

这部剧挑战了我们的三观，我们的世界观、人生观、价值观面对第一代黑手党家族种种的血腥行为时发生了一些自己都不可以直面的变化。

是这样。纯粹从电视剧《波吉亚家族》本身看，教皇亚历山大六世是个赤裸裸的荒淫又无耻、毒辣又残忍的罗马最高统治者，而他的对立面——红衣主教朱利安诺·德拉·罗韦雷，就像教皇自己对他所评价的，是整个教廷唯一纯洁的人。但问题是，在朱利安诺一次又一次不停地试图推翻教皇的过程中，我们都政治不正确地越来越讨厌这个人，尤其最后，当他招募义士去向教皇下毒时，观众恨不得提示无恶不作的教皇：老大，小心!

没错，这种观影经验也发生在我们看希区柯克电影的时候。《惊魂记》中，汽车旅馆老板诺曼杀掉玛丽安后，开始打扫现场：地板擦干净，马桶抽干净，房间弄干净。他弄啊弄，弄到后来，看到他把最后的蛛丝马迹打扫掉，心里才松口气。《波吉亚家族》的摄影很会使用这种邪恶的希区柯克镜头，扮演教皇的艾恩斯也的确能用眼神传递稳当当的邪恶力量。不过，光靠希区柯克式的镜头，教皇还吸引不了那么多观众。那

么多观众也不会在网上呻吟：三观坍塌！

《波吉亚家族》最终让人三观坍塌的秘诀在哪里？此剧的编导真正掌握了黑帮片的诀窍，那就是只有彻底黑化才能赢得观众。于是，教皇黑了，恺撒黑了，然后，全剧的天使卢克莱齐娅也面临黑化。就像无恶不作的理查三世赢得美学尊敬一样，血腥的波吉亚家族也让观众上瘾。

波德莱尔也许会说，这是恶之花。不过，对于孱弱的当代观众来说，我觉得我们之所以需要彻底黑化，可能是因为在一个没有英雄的时代，在一个激情消散的年代，我们只有借着黑色人物才能重新回忆什么是"力量"、什么是"意志"。所以，相比软不拉唧的《铜雀台》《王的盛宴》，我倒不反对多几部"毁三观"的《波吉亚家族》。而说到底，这年头，真正有三观的人也不多。

唐顿的钱

《唐顿庄园》第三季，虽然没有像第一季那样全球同热，但依然有足够的动力让人一口气看完。

大表哥和大小姐终于在全世界观众的期待中定下终身，但和婚礼同时出现的是经济问题。由于格兰瑟姆伯爵投资不当，唐顿面临易主的命运。晴天霹雳的时刻，奥斯卡金牌编剧朱利安·菲罗斯回天有术：大表哥抽到人生的第二个大奖，他死去的未婚妻家的巨额遗产落到了他头上。

大表哥当然不能接受这笔遗产，因为未婚妻与其说是死于流感，不如说是死于心碎。小白兔一样的未婚妻在病危时刻看到大表哥亲吻大小姐，所以马修斩钉截铁地对玛丽说：不，我绝对不能接受这笔遗产。但大小姐玛丽立马光火了，她谴责马修：你就没和我们唐顿一条心！

剧情发展到这里，有点狗血了。但菲罗斯艺高人胆大，狗血的逆转之后他继续洒狗血。为了修复马修、玛丽这对神仙眷属之间的第一次重大裂痕，他让马修收到一封信，是前准岳父大人写的，表明老人家是在知道马修已经不爱自己女儿的前提

200

下还把他列为遗产受益人。看到这封信，玛丽欣喜若狂。马修呢，终于也就问心无愧了。

这个情节引起大表哥粉丝的抗议，完美的马修怎么可能接受这笔钱！大表哥的粉丝不乐意，大小姐的粉丝更不高兴，难道我们家玛丽是那种人！

粉丝的不高兴很容易理解，一百多年的电影看下来，别说贵族主人公了，就算普罗小男女，遇到这种飞来横财，即便开始有过心动，最后一定是一曲人性的赞歌。《百万英镑》就是一个典型的例子。反正，银幕上的金钱伦理一向是小文艺的调调，金钱只能带来烦恼，藐视金钱才能拥抱爱情。好莱坞是这个调调，港台剧是这个调调，还有什么地方不是这个调调呢？

莎士比亚以来的英剧其实一直不是这个调调。奥斯丁小姐更是对这种调调嗤之以鼻，BBC改编的奥斯丁电视剧也都恰当地体现了奥斯丁小姐的财产咏叹调。有十万镑遗产的彬格莱先生仪表堂堂，生气勃勃，但在年收入一万镑的达西先生出场后，他就不再是焦点人物。而且，《傲慢与偏见》表现得很明显，伊丽莎白在见到达西的彭伯里庄园后，放下了所有的傲慢。

财产是什么？那是女人的美貌、男人的道德，英剧从来没有掩盖过这一点。在过于文艺腔的屏幕上，英剧的这点现实主义着实令人赞美，大家都不用装纯情，在这个世界上，爱情可

以暂缓，但金钱容不得你喘第二口气。而且，《唐顿庄园》第一季，我们就知道，格兰瑟姆伯爵的婚姻也是出于金钱的压力，是美国太太的钱让他保住了唐顿。

所以，《唐顿庄园》编导第一次向大表哥馈赠遗产，是为了挪平大表哥和大小姐之间的阶级地平线；第二次再向他馈赠遗产，是给大表哥机会让他在唐顿庄园一劳永逸地占据主动位置。唐顿故事如果要继续，大表哥必须成为唐顿的第一号主人。用已故未婚妻的遗产救下现在老婆的唐顿，这笔钱虽然来得狗血，但是其中的伦理却很有挑战性。如果大表哥和大小姐能够在这个章回中用现实主义的金钱精神顶住百年影视的浪漫情调，那《唐顿庄园》真的就能成为向奥斯丁和狄更斯致敬的作品。

可惜的是，前准岳父的遗书轻松打发了这个难题，小白兔的钱以侥幸的方式留在了唐顿。《唐顿庄园》还能拍下去吗？我觉得有点悬，因为他们错过了把大表哥从唐顿情人培养成唐顿主人的最好机会，毕竟，浪漫是属于粉丝的，要成为唐顿的精神主人，大表哥的金钱教育少了成长的残酷。

向英剧学什么

 《唐顿庄园》之"圣诞特辑"落下帷幕，网络上遍地呻吟。2010年，吉尼斯评选《唐顿庄园》第一季为最受好评的电视剧，全球没有异议。网络上，看到"大小姐和大表哥"，我们知道，那是当今最受欢迎的虚构人：唐顿的玛丽和马修。

 《唐顿庄园》的主线故事很传统，泰坦尼克出事，让伯爵家出现了新的继承人。中产阶级大表哥对贵族阶级大小姐一见钟情，但彼时大小姐还是女唐璜。之后"一战"爆发，小姐失过足，表哥定过亲，战争结束，沧桑走过，两人在1920年的新年舞会里重新携手。

 这样的英国故事，打开任何一部电视剧都有。傲慢与偏见是所有电视剧的题材和语法，而且，就意识形态而言，ITV打造的唐顿世界简直有反动的嫌疑，那么奢华精致的贵族世界，那么秩序井然的等级社会，中产阶级大表哥在完成他的贵族转身后，显得更加赏心悦目；反叛的三小姐，虽然嫁给了唐顿的家仆，但是这个爱尔兰小司机不是个普通人……

 总之，如果要批判，《唐顿庄园》也罄竹难书。光是从意

识形态的"先进性"上说,《唐顿庄园》可能还输给《还珠格格》,但是《唐顿庄园》稳稳取消了我们的政治觉悟,稳稳地把我们变成了文化保守主义者。咋整的?

第一季开头,我们在一句对话中知道,唐顿主人格兰瑟姆伯爵娶亲是看中了美国太太的钱,那么这门亲事的结局怎样?卧室里,伯爵问夫人:"这么多年我让你快乐吗?"夫人什么都没说,回了一个亲密的微笑。这是两人之间最亲昵的段落,也是伯爵的抒情时刻。所以,如果要问我们能向英剧学什么,我会说,把四十集的篇幅减到十集!多出来的三十集,比如,就《唐顿庄园》的故事而言,在格兰瑟姆身上,我们的导演就至少能多搞出八小时,表现伯爵和狗就能花半集,表现伯爵和大女儿、二女儿、三女儿,三集不嫌多,表现伯爵和夫人的感情历程,以前面这段戏为例,倒叙个两集是必须的。但是,英剧用"节制"为全球电视剧示范了美学准则,也用"节制"重新为英国贵族打造了墓志铭。

大小姐玛丽听说大表哥突然订婚,搁到我们的《大宅门》里,不知得碎多少花瓶,得糟蹋多少燕窝,但是,《唐顿庄园》只给了玛丽几秒钟调整神色。贵族庄园里,眼泪是仆人流的,失态是仆人犯的,甚至,最激烈的抒情也属于仆人,贵族绝不即兴悲哀,绝不乱掉方寸。一句话,绝不凌乱。而对一个电视剧观众来说,这种"节制"和"节约"不仅是对我们智商的

"看得起"，更是对我们阅历的赞美。这方面，《唐顿庄园》的编导真是聪明极了，他们让我们喜欢的人一定是那个在镜头中最有控制力的人。

天下这么乱，故事这么多，唐顿阶级所代表的冷静和克制可以说是我们人生的方法论，而且你看，他们伯爵一家三代，随口莎士比亚，随手慈善义举，声色不动又风月尽收，如果这个世界注定不平等，那么就让这样的贵族过得比我们好吧。所以，长远来看，掌握不了电视剧的镜头伦理，你就掌握不了群众。这原理，还真是值得我们的电视剧编导学习。

这么说吧，如果咱们的编导想让毛主席、周总理显得特别了不起，不必非得去表现他们跟贫民拉半集的家常；相同的原理，如果想表现咱贫民特别爱主席，也不必非得让他们在镜头前抹十分钟眼泪。所谓镜头用老，姑娘十八变八十。看了一百年的影视剧，观众懂的。

貂蝉女儿和神一样的机器

我没想到《疑犯追踪》（*Person of Interest*）会越来越好看。刚开始看的时候，一集一故事。我跟周围的朋友推荐，说它相当于《妙警贼探》，结构差不多，故事差不多，水准也差不多。21世纪，双男主角联手破案，前现代基情加后现代科技，还能怎么样？

不过乔纳森·诺兰不愧是《记忆碎片》和《黑暗骑士》的编剧，从第一季第十集，也就是一般电视剧出现疲软的时候，《疑犯追踪》就显示出了强劲的上扬潜力。而到一季终了，小乔更展示了他蝙蝠侠一样的爆发力，散出的支线一一回收，埋下的伏笔纷纷打包，警局、CIA、黑帮、黑客、政府等多股对我们的主人公构成威胁的力量各自就位，等待第二季再出发。

秋天等来第二季。为了追求更大的享乐，我准备两集一看。心痒难忍的时候，我看了和《疑犯》第二季同时出场的两部华语电影——《铜雀台》和《危险关系》，想着这么多明星，也许养眼。

当然，最后还是烂片！烂片！貂蝉女儿抱着太监恋人从悬

崖上跳下去，一代枭雄曹操以情种的身份趴在悬崖上哭天抢地地大叫："不要——"《铜雀台》就这么结尾了。看到这里，我真的想跟编导说，能不能再有想象力一点，索性让曹操跟着貂蝉闺女一起跳下去！

天苍苍野茫茫，曹操要从坟墓里爬起来，先得把这些给他涂奶油的家伙干掉。二十年来的中国电影，只要拍到枭雄、奸雄、黑道大腕、黑帮大佬，无一例外地给他们添加情种腔，让他们深情到变态，苦逼到自虐。这个就是我们的最高想象力。《危险关系》也是这样，最后，上海滩头号花花公子突然意识到自己爱的是端庄女子章子怡，于是他告别危险女人张柏芝，奔赴章子怡。巧也巧，坏男人觉悟的一刻总是很悲壮。在大马路上他遭遇了从前他玩弄过的女孩的恋人的枪击，但是爱情的力量是这么巨大，他终于爬到了章子怡家门口。

花花公子的体力大概是好的，上海滩上的老百姓都死光了吗，血淋滴答的张东健能一路爬到章子怡家，只能说明我们的编导都是科幻爱好者。

那么，什么是真正的科幻？让《疑犯追踪》来给烂片编导上上课吧。真正的科幻，设的一定是大局，也就是说，想象力得用在开头。《疑犯追踪》中的"机器"，每一集故事的启动者发展到现在已经像IT一样可以和宅男爸和特工爹对话了。要说科幻，它比貂蝉女儿科幻多了，但是，观众有一分钟觉得它狗

血吗？在影视剧开头就登场的想象力，即便功能比肩上帝，只要之后有扎扎实实的细节支撑它，就永远不会输。相反地，出场搞得很史实的曹操，高瞻远瞩、辣手催人，突然到结尾的时候，编导的想象力奔放起来，让他对传说中都不曾出现过的貂蝉女儿直接抒情，我们观众真心下跪膜拜。

回到《疑犯追踪》中的"机器"。这台神一样的机器来自想象力，落实想象力的是编剧的故事能力和细节功夫，但真正支撑和汇聚起这部电视剧气场和人气的还是这"机器"所定义的当代生活——那无所不在的既能保护我们也能强暴我们的"鹰眼帝国"。因此，当我们的影视剧重新学习"想象"这种能力的时候，得明白任何想象、任何科幻都应该能向生活回落。明白这个道理，曹操泡上貂蝉闺女这种科幻片就可以自行了断了。

猛女难当

一晚上看到两个新闻。一个发生在英国，BBC 的一名五十岁的男记者，五年前被一名女同事盯上，多次对他性骚扰，投诉无门，绝望的男记者自杀身亡。另一个发生在武汉，大三女生在公交站等车的时候，发现手机被偷，她迅速找到小偷，不但追回了被偷的手机，还向小偷索赔到了三十元打车费，因为小偷让她误了公交。

两个新闻在网上传得很热烈，各种跟帖各自励志。这样，半夜看《国土安全》第二季，看女主角凯瑞在贝鲁特大街小巷像"永远的小强"杰克·鲍尔一样驰骋的时候，我简直有点疑心猛女时代要来临了。

《国土安全》在艾美奖上风光无限，不少朋友调侃我和奥巴马一个口味，因为奥巴马自称看电视剧的口味比家人"黑"，和女儿们一起，他看《摩登家庭》，但他个人最爱的是《国土安全》。白宫宴会上，《国土安全》的男主角路易斯和《艺术家》里的小狗乌吉一起当过嘉宾。

《国土安全》第一季结束的时候，我们知道，在伊拉克关

了八年的美国海军中士布罗迪已经成了穆斯林，回国为基地组织效力，并且在和 CIA 最聪明强悍的女特工凯瑞的斗智斗勇斗情中，他完胜对方且由此开始进军政坛。这样的前情提要，足够把一个反恐迷撩拨到第二季吧！

终于，新季登场。毫无悬念地，被 CIA 扫地出门的凯瑞重新受命，远赴贝鲁特去和重要线人接头。重返战场的凯瑞表现出了明显的亢奋，虽然受她最信任的导师索尔的直接领导，但在第一次行动中，她就没有听从索尔的指挥。在被跟踪的情况下，她选择直接打击跟踪者，选择单独和线人约会，甚至，在即将撤离前，她不顾众人反对，涉险回到最危险的地方。当然，为了平衡她在第一季所受的委屈，凯瑞在第二季开头的所有冒险之举都被证明物有所值，不仅为 CIA 立下汗马功劳，也为自己的职业生涯重新点灯。但是，她堪比小强的能力受到真正的赞美了吗？她说她去贝鲁特是因为爱国，但连她自己的姐姐都认为很大程度上是因为她想去。

躁郁症患者凯瑞是真的想去，本来这点倒在第一季开辟了《国土安全》与《24 小时》这些反恐剧不同的面向，不过，在关于《国土安全》的民意调查中，很多观众表示不喜欢这么偏执这么猛的女特工，尤其，她可以为了工作动用自己的身体！所以，第一季末尾，凯瑞接受的电击治疗，与其说治的是她的精神病，不如说治的是她强悍的本能。咳咳，想想在这个行业

中动用过无数次身体的007，在这个行业中无数次狂躁过的杰克·鲍尔，凯瑞不受欢迎的原因恰恰是他们获得掌声的理由。"驯悍记"长演不衰的道理也就不言而喻。

事实上，第二季看到第五集，我们基本能预测到凯瑞的猛女时段即将告罄，不仅因为她的对应物布罗迪中士在这一集真正回归"homeland"，不再和凯瑞构成对立面，更因为，电视台必须重视民意对猛女的拒斥。所以，如果布罗迪在第二季"过早地回归祖国"可以归功于此片的超级粉丝奥巴马，那么，凯瑞回归女性则依然是影迷意志，或者说，时代规约。毕竟，英国女和武汉女在网上成名、被网友膜拜，不是真的喜剧，这两个新闻笑话一样在互联网上传播，不过说明猛女难当。

天大的秘密

继杜甫、包公走红网络后，最近，电视剧《神探狄仁杰》成了热门搜索。狄仁杰的卫队长全名李元芳，他虽然是武将，却心思缜密，推理能力强大。狄仁杰每遇棘手案件，都会回头问卫队长："元芳，此事你怎么看？"

《神探狄仁杰》播出四季，这句台词广大观众耳熟能详后，终于，"元芳，你怎么看"成了网络热词。莫言获诺贝尔文学奖，网友问："元芳，此事你怎么看？"日本自民党总裁安倍晋三在钓鱼岛问题上态度强硬，网友问："元芳，你怎么看？"学生被逼到富士康打工，学生驾车撞死五人，学生跳楼自杀，网友都问："元芳，你怎么看？"

《神探狄仁杰》中，狄仁杰问完这句话，元芳的标准回复是"大人，此事必有蹊跷"，或者"大人，此事背后一定有一个天大的秘密"。所以，虽然凡事问元芳是对《神探狄仁杰》的一个善意恶搞，但其背后的社会动因却多少包含了20世纪的一个政治因果：这个世界猫腻多。

猫腻到底有多少？新鲜在播的美剧《破釜沉舟》（*Last Re-*

sort）试图给出最高级的回答。《破釜沉舟》虽然至今只推出三集，但第一集出场就引发了无数尖叫、各种惊艳。美军"内华达"号核潜艇接到上级命令，要求他们向巴基斯坦发射核弹。舰长因为这个命令来得蹊跷，没有服从。如此，"内华达"号就因叛国罪而遭攻击。不得已，舰长以艇上剩下的十七个核弹为武器实施哗变，指挥潜艇来到太平洋上的圣玛丽娜岛，夺取北约在该地的监测站后，宣布成立世界上最小的有核地区，借此和白宫谈判。

这的确是我看到现在最大胆的美剧开场了，四十分钟气势磅礴，颇有揭橥美剧新局面的架势。《24 小时》也有核弹威胁，也有总统奸谋，但是《破釜沉舟》却是国家对抗，让人感觉编导试图索解的是真正的"天大的秘密"！可惜的是，第一集引发的高潮在第二、三集中马上表现出了疲软和拖沓。开头出现的国际风云涣散了，整个第三集就是小岛争端、野外生存，"巴基斯坦"和"核弹"成了最大的噱头。也就是说，凭着第二、第三集的表现，《破釜沉舟》最多也就是升级版的《迷失》。

当然，作为美剧，《破釜沉舟》一定不会真去颠覆美国形象，电视剧片头定格的"星条旗"就是这部电视剧的一个意识形态誓言。由此也可以想象，那个存在于现实政治中的"天大的秘密"势必继续保密。这个，大概也就是天南地北网民永远

要问"元芳，你怎么看"的原因了。

必有蹊跷啊必有蹊跷！有些人贪污几千万坐四年牢，有些人偷一辆助动车坐四年牢。虽然可能有些秘密真正解锁的时候，我们会发现人头马世界的确也有苦衷曲折，但是问题的核心是为什么咱老百姓都天然地和元芳一样聪明，都能在第一时间反应出："此事背后一定有一个天大的秘密！"这个，才是本世纪要面对的最大秘密吧。

不要穿成这样就死了

　　六十四届艾美奖刚刚落幕，剧情类奖项是《国土安全》的天下，喜剧类是《摩登家庭》的宴席。2011 年大热的《唐顿庄园》这一年只拿了一个最佳女配，腐界人民的首席代表夏洛克和华生则颗粒无收，很多媒体因此报道说英剧若要在美剧世界里分一杯羹，同志还需努力。

　　夏洛克同志当然应该继续努力，《神探夏洛克》也是我个人最期待的英剧。不过，关于艾美奖，我的感觉是以后的艾美奖会越来越是美剧的天下，英剧再努力也没用，因为美国的国家利益至上已经无微不至。

　　艾美奖开场，据说主持人吉米·基梅尔（Jimmy Kimmel）脱口说了句让很多中国人生气的话，大意是说优质电视节目是中国人唯一还没学到手的美国产品。我在微博上看到，很多网民因为这句话对艾美奖竖中指，大骂美国对我们的公然调戏。美国自我感觉良好由来已久，更多的挨骂挨打还在后头。不过，脱口秀主持人的这句话如果反过来理解，我倒觉得美国的文化自信已经大大下调。早个二三十年，轮得到电视剧出来为

美国挣脸蛋？由此也可以想见，以后的艾美奖更会是美国意识形态的文化地标。

而美剧，说句公道话，虽然其原创性越来越衰，《国土安全》用的是旧题材，《摩登家庭》乃老剧新季，但其精良的制作对于粗糙的中国电视剧依然有强烈的示范作用。用"师夷长技以制夷"的训示来说，该学的我们还是应该学。

就说《摩登家庭》，拍到现在第四季了，人员没增加，剧情没哗变，依然是以三个家庭为主轴的情景剧，但粉丝有增无减。首先，此剧的人员设置最大限度地照顾了各类人群，父亲家是富翁美女老少配，一个继子的加入添加了家庭融入和移民融入的问题；女儿家三个孩子各有天赋，各有烦恼，是最典型的美国中产家庭；儿子家是同性恋伴侣加一个收养的亚裔孩子。不过，这个大家庭表面上是十来个家庭成员的各自"摩登"，连妈都是太妹出身，骨子里却是大家对家庭生活的共同守护。就连最摩登的同性恋家庭，主戏亦是孩子的养育问题、两伴侣之间的矛盾烦恼，也是普通家庭的遭遇。总之，本质上，这是一出各种保守、各种爱的温馨家庭剧，比如遇到小地震，三个家庭立马彼此打电话慰问。

那么，剧组如何扣题"摩登"呢？全凭风格和台词。《摩登》三季，给我印象最深的是其伪纪录片风格。mockumentary听上去蛮前卫，是伍迪·艾伦这些人喜欢玩的，但其实玩得最

好的还是我们自己的各家卫视。在众多访谈类节目中，对着镜头大哭大笑的不是常常被爆出是特邀群众演员吗？《摩登家庭》倒转了卫视的做法，戏中人每逢尴尬事，导演就让他们像访谈嘉宾一样对着观众谈一分钟体会。举个例子，囧人菲尔奉老婆之命去吓退大女儿的追求者，结果被年轻小伙子抱下战场。镜头一转，菲尔却对着镜头侃侃而谈自己的"眼神杀人宝典"。这种剪辑很欢乐，不仅有效遏制了庸俗桥段走到底，而且大大增加了人物的喜剧性。

《摩登家庭》没大事，全靠细节、台词挣场子。同性恋伴侣出门去化装派对前遇到地震，一起躲在桌子底下，一个对另一个说：我们最好不要穿成这样就死了，否则人们又要借机攻击同志群体了。美剧到位就在这些小地方。我们的电视剧如果能在细节、台词上做足功课，例如，不要搞得一个教授的板书也像小学生的涂鸦，那么，金鹰奖典礼上，我们就可以回敬艾美奖，否则，"穿成这样就死了"，让人攻击也难免。

夫妻相

《夫妻那些事》第一集开头，三个阳光灿烂的外景一过，镜头登堂入室，我们看到陈数扮演的妻子和黄磊扮演的丈夫还在床上熟睡。然后摄影机特写陈数的脸。

陈数的脸挺漂亮，问题是，睡了一个晚上的脸蛋，从眉毛到嘴唇，妆容整饬到爬起来就能去出席宴会。不知道是我希区柯克看多了，还是最近荧幕上的间谍特工过多，反正，我看到这张脸的第一反应是，这对男女主人公的关系可疑。嗯，不仅可疑，要发生点凶杀什么的，也是可能的。

当然，随着陈数娇嗔的一叫，我知道是自己反应过度了。不过，后来想想，陈数这张明明没有睡过的脸倒很能说明中国影视剧的一个"夫妻"问题。

还说《夫妻那些事》。平心而论，这部电视剧拍得不错，虽然编导也设置了不少巧合不少事件，可就整体而言，这部连续剧的戏剧构造合情合理，没有洒狗血，不乱催眼泪。而且，主人公陈数和黄磊也算招人爱。不过，我们现场来问问观众，同样作为夫妻出场，是陈数和黄磊更像夫妻，还是黄磊爸妈更

有夫妻相？

没看过《夫妻那些事》的观众其实也能回答这个问题，因为几乎在中国所有的影视剧中，中老年夫妻档出场，总能整得夫妻相十足。《空镜子》中马恩然和彭玉很夫妻，《闯关东》中李幼斌和萨日娜也很夫妻，其中，最最具有夫妻相的是赵本山和高秀敏。甚至可以说，赵本山和高秀敏所确立的夫妻模式，直接奠定了本山剧《乡村爱情》一季接一季的成功。

像所有的当代电视剧，《乡村爱情》六年五季下来，设定的故事主人公谢永强和王小蒙等人也都是年轻人，但是，真正让观众守在电视机前的却不是这些乡村新力量，而是他们的父母辈，那些其貌不扬甚至歪瓜裂枣的中老年夫妻档：谢广坤和永强娘、刘能和刘英娘、赵四和玉田娘、王长贵和谢大脚……他们秃顶的秃顶，结巴的结巴，歪嘴的歪嘴，但他们一上场，就是结结实实的夫妻档。睡觉都穿大裤衩，起床都蓬一头发，换句话说，他们绝不会为了个人的美观而牺牲夫妻关系的真实。

拔萝卜带泥，影视剧虽然可以高出生活去掉一些泥，但是把萝卜上的泥全部洗干净，就 MTV 了。而在夫妻关系的场域中，这种去泥行为就是把婚姻回降到恋爱，把夫妻回降到恋人。《夫妻那些事》中，陈数和黄磊结婚也有年头了，但开篇陈数的第一张脸，这张在床上还画眉涂唇的脸，就直接降低了

这部电视剧的题中之意。

《乡村爱情》呢，本身有很多缺点，尤其，其中有两季植入广告之多令人生气，不过，在"夫妻相"的表现上，我觉得赵本山足以给所有的电视剧导演上一课，那就是，夫妻相夫妻相，求的与其说是郎才女貌，不如说是王八绿豆，因为后者才是生活真正的辛酸和馈赠，既是岁月污点，也是时间舍利。

抗日不用奇侠

最近大家都在抗日，小区里的日本车似乎也有点自卑地停在角落。我把家里检阅了一遍，倒也没发现什么显眼的日货，所以就拿出《抗日奇侠》看，想着是不是能得到一些灵感。

《抗日奇侠》的广告做得很猛：投资五千万、师法好莱坞、美国后期制作、超豪华阵容等。更重要的是，这部抗日题材剧直接号称要将"抗日"与"武侠"合二为一，要打破传统抗日剧的俗套，要在屏幕上掀起武侠抗日传奇剧的全新革命。

不过，看完片头我瘫痪了。短短一分钟，我看到霍元甲看到李莫愁，我看到降龙十八掌看到九阴白骨爪，我看到铁臂阿童木看到金刚、蝙蝠侠，白话文根本无法表达我的震惊，我想起《蜀道难》的开头："噫吁嚱！"

噫吁嚱！抗日剧泛滥，神棍之作迭出，虽然是当下的电视剧现实，但是，《抗日奇侠》真正挑战了我们的粗话能力。刺瞎我们狗眼的特效、令人小便失禁的神功，用一个网民的话说，"不看不知道，谁看谁高潮"。

高潮后，我倒也认真地想了想。撇开编导、制作等因素，

就影视剧类型来说，抗战剧，好看；武侠剧，也好看，但好看联手好看，正正怎么得了个负？再说了，像武侠这种几乎可算百搭的类型，放在古装剧里可以，"还珠格格"的功夫一点不刺眼；放在现代剧里可以，周润发、张国荣纵横四海的本领多么激情四溢。作为中国对世界影坛最有贡献的电影类型，武侠几乎是银幕上的一道公理，放在言情片，放在贺岁片，放在黑道，放在白道，全部没问题，可是，怎么武侠和抗战剧混搭一处，就显得如此荒谬呢？

这里的主要原因我想是抗战还没有遥远到可以被传说、被戏说的年份，换句话说，抗日战争不仅结结实实地构成了我们的现代史，是我们潜意识的一部分，它还是我们的当代史。可是，像《抗日奇侠》《神枪》这样以奇幻方式拍出的抗战剧，通过把中国老百姓变成阿凡达，直接把历史变成了卡通，把鲜血变成了漫画，后果会是什么呢？日本右翼分子看到我们的武林高手一口气可以杀这么多鬼子，大概可以为侵华找理由；而我们的年轻人看到日本鬼子这么不经打，对于抗战大概会有些其他想法。

所以，即便《抗日奇侠》这类电视剧的初衷是要激扬我们的爱国热情，我也觉得在方法论上，这样的类型剧处理是极为不合适的，尤其是在中日矛盾这样弹眼落睛的今天。再说了，如果我们真有《抗日奇侠》所展现的六大高人，钓鱼岛问题还

能拖到现在?

　　说白了,不管是抗战,还是今天,抗日的过去、现在、将来都是一次全民行动,抗日没有奇侠,抗日也不用奇侠,要真有奇侠,那也是普通百姓。

千金方

北京何家四个堂兄弟，何东、何西、何南、何北，都是花样美男，都到了谈婚论嫁的年龄。电视剧《北京青年》第一集，老大何东要和相恋三年的女友权筝去领结婚证。

女友博士毕业，容貌靓丽，温柔体贴。民政局的办公人员盖完女方的结婚证，要盖男方证书的时候，男方一声"且慢"，把女友拖出了民政局。

何东没有爱上别人，身体也好好的，也没有私生子什么的，他就是不想结婚了。在女友的逼问下，他承认：我就是想重走一遍青春。

什么叫"重走一遍青春"呢？四兄弟一起上路，到青岛看看海，去"底层"打打工，体验极限生存，挽救花痴姑娘。最后，何东发现，从前没有让自己有心跳感觉的权筝，是真爱。就这样，一趟下来，四兄弟都修得真爱回，抱得美人归。

反正呢，自从这个电视剧开播以来，"重走一遍青春"已经成了网络第一催吐剂。朋友，如果生活让你无聊，那么，重走一遍青春吧！不过，记住你得有辆车！如果你没搞清楚自己

找的对象是不是能让自己心跳加速的那种，那么，重走一遍青春吧，不过，记得为你自己安排一个高富帅情敌！如果你不安心工作，你好高骛远，你妈很烦，你爹很惨，去重走青春！相信我们的赵宝刚导演，青春任何时候都能重走！

没人爱，去重走。不孕症，去重走。长不高，去重走。高考失败、投资失败、谈判失败，去重走。总之，不管你日子很爽还是很不爽，去重走！这是咱们的影视剧开给这个世界的千金方。

我妈看到这句"重走"就转台了，她看不惯。狗日的，在这个缥缥缈缈的世界里，年轻人最不需要的就是这种药方。就说何东吧，跟人家姑娘谈了三年恋爱，结婚登记那天，突然害怕了：我们俩都不会家务，我们没有房子，我们以后怎么办啊！"怎么办"这种台词，在我们新中国的影视剧中，连混混代表陈佩斯都没脸说出口。可是，我们的新科偶像不仅有脸说，还特诚恳、特抒情、特有道理，然后，凭着这番狗屁道理，他把一个男人该承担的责任轻轻放下，寻不三不四的人生去了。

谈了三年恋爱，不会烧饭、不会洗衣服你在领证的时候才想到啊？再说了，不会不去学，反而转身走青春，这是什么鸟逻辑？事实上，这个开头也受到了网络社会的普遍歧视，所以，真要说这就是"北京青年"的代表，一大半的北京人会竖

中指。但是，电视剧履历那么辉煌的赵宝刚导演居然会采用这样一个奶声奶气的开场，作为他"青春三部曲"的收尾篇，我在惊讶之余，也实在觉得我们青春剧的超现实已经是眼下影视剧的主要现实。比如，何家四兄弟，路上遇到精神病花痴女，明明被剧情提示了她的北京背景，却为了拖延剧集把花痴女一路又带去深圳……

所以，我的想法是，哪天嘲讽"重走一遍青春"成为青春剧的起点，我们的青春剧才有可能真正起步。

如果他正好来电话

俩闺蜜聊天。

"你做爱的时候跟老公说话吗？"

"如果他正好来电话我会的。"

这个当然是段子。不过，最近看一电视剧《神枪》，我就老想到这笑话。因为《神枪》之神，就在于不断让人出戏。

20世纪末开始，有一大批的革命历史题材剧出来，无论是具有传统传奇剧性质的《亮剑》，还是重新讲述历史的《人间正道是沧桑》，都让人很兴奋，以至于虽然之后的跟风剧常有粗制之嫌，但看腻了"还珠格格""烟雨蒙蒙"，老百姓倒也不嫌荧幕上男人多、枪声多、牺牲多。甚至，这些革命剧让很多像我这样的观众幻觉中国电视剧将在这些题材上重新起步，赶英超美。

看过《神枪》，我承认我错了，革命不能保证未来，革命题材剧也不能保证质量。《神枪》向我们证明，革命剧也能抵达神棍之境。

《神枪》以"皖南事变"为背景，我对这段历史感兴趣，

加上媒体上颇有一些关于此剧的好评，所以一听说上海新闻综合频道要在黄金时间播出这个剧，我就抢了个沙发。可是，苍天在上，我们屡战屡胜的法宝是什么，就是每次在紧急关头换上鬼子的衣服！革命的功能是什么，就是能把我们主人公的眼光练到黄药师的地步，不仅一眼瞧得出敌人子弹在飞向谁，还能千米之外用子弹打飞子弹！最后，为了突出咱革命的成果，编导还精心安排了一场巅峰对决，让我们的土枪手和经过严格训练的日本射击冠军进行比赛。乌啦啦，你要觉得这是奥运会的 cosplay 分会场，不是你的错。

总之，《神枪》看上十分钟，换到任何一个频道，你都会觉得其他电视剧拍得真不错。比如我看了半集《神枪》，就连看了三集《爱情公寓3》，两相比较，《爱情公寓》不仅清新，简直具有视觉革命性。

《爱情公寓》红火很长时间了，但因为我自己已经过了三仙姑的年龄，另外中外媒体还一致认为这是《老友记》和《老爸老妈的罗曼史》的中国版，所以一直没看。但是，《神枪》降低了我们的人生要求。光是看看漂漂亮亮的少男少女，听听他们飞来飞去的贫嘴，就觉得没内涵、没营养也没什么打紧，因为他们虽然不传递什么正面价值观，但在转瞬即逝的娱乐世界，他们的那些恶搞也好，抄袭也好，都还是以喜剧的名义，是为了一个逗乐。而且，很多时候，如果你没有什么美剧记

忆，那么你被逗乐的可能性还是有的。类似吃肯德基没营养，但你不会有上当的感觉，因为你知道在肯德基里吃不到你小时候的鸡。这就像闺蜜聊天，回答"如果他正好来电话"的，那就是《爱情公寓》的风格。此类"题内离题"的策略几乎就是《武林外传》以来的喜剧法宝。

《爱情公寓》题内离题没问题，但是《神枪》也制造这种效果就有荒唐感。网上一个观众说，其中有个跑龙套的，一会儿是日本人，一会儿是中国人，特别显得人生如戏。也就怪不得，广电总局最近要出台一系列包括"革命必须敌我分明"这样的电视剧制作条例。

事实上，看过《神枪》，我觉得广电总局真可以对革命历史剧提点要求了，否则，最有中国特色的电视剧马上就会沦为清宫戏、武侠剧。

《浮沉》之浮

　　一边看奥运，一边看《浮沉》，两者最大的区别是，前者专业，后者不专业。

　　奥运期间看《浮沉》，原因有二：一是此剧正热，是饭桌话题，讲的又是改革；一是因为此剧导演是滕华涛。滕华涛的《蜗居》很有名，但在业内引动争议的却是他的电影《失恋33天》，这部小制作影片以33倍的投资回报率让很多专业人士红了眼，这里按下不表。导演滕华涛和编剧鲍鲸鲸的组合算是闪闪发亮了，所以，凭着对《失恋33天》的巨大好感，我认为《浮沉》必看，再加上讲的是国企改革。

　　国企改革，这个在我生活世界中反复出现的名词不仅是共和国历史的一部分，也是无数家庭史的主题乐章。我妈妈、我阿姨、我叔叔，我们宝记弄里的所有邻居，槐树路上的所有工人，都和国企改革劈头劈脸遭遇过。

　　但是，《浮沉》里的国企改革是什么呢？张嘉译嘴里虽然也冒些跟改革有点关系的类似"员工安置"之类的名词，但是全剧三十集，厂长张嘉译忙来忙去的一个主要成果是他最后

把自己的中老年感情给安置了，对方是外企小白领白百何。嘿嘿，张嘉译和白百何，是《蜗居》中贪官张嘉译和小三李念的一个正面升级版吗？

反正，除了那些饭桌上的"产业链"，那些煞有介事的"AAM"之类的名词，《浮沉》中的国企改革根本没有突入问题的核心。在我这样的外行看来，这部电视剧从头到尾就是对改革的意淫，既没能力表现旧时代的制度和困境，更没力气展现新时代的坐标和危险。一个"七亿"的改革资金就单纯被描写为跟外企买技术，如果这就是改制的全部，我也能当改革的总设计师。

所谓木匠要干木匠活，越界的确偶尔也能生产惊喜，但危险是什么呢？《浮沉》表明，滕华涛作为一个小白领爱情表现能手，这次披国企改革袍子登场，连爱情表达都大失水准。

以第一集为例。第一集内容不少，各路人物登场，但主题是白百何失恋。小白有一个谈了八年恋爱的男友，男友是上海人，两人真心相爱。在小白从前台升级为助理的那一天，男友求婚，然后两人第一次上门去男友家。在男友家里，男友母亲以典型的琼瑶母亲的方式，一上来就鄙视未来媳妇，言辞冷淡加恶劣，男友则只管自己看电视，完全不顾母亲对女友的羞辱。最后，小白愤怒回击，男友要求小白道歉，两人因此分手。

大家不要以为我把剧情简化了，这就是全部过程。且不谈电视剧对上海男人和上海家庭的丑化和简化，小白和男友的八年感情是卫生巾广告吗？滕华涛一心一意要把小白树立为真爱典型加职场小将，但是从她的第一场爱情开始，我们就知道这姑娘情商、智商都不咋样，所以，凭她那点小清新居然能在一场大改革中扮演关键人物，《浮沉》是真的有点浮。

奥运会上看吴敏霞、何姿以精准的姿势拿下金牌，看中国体操男团拿下团体金牌，我就很想跟咱电视剧的编导们提意见，以后能不能有点专业精神？甚至，退一步讲，国企改革这样的大题目你们专业不了，那么职场小白领的生活和爱情你们可以专业点吗？上海男人和上海女人的影像表现可以不要那么简陋吗？因为说到底，电视剧就是生活，而每一个观众，都是一个专业生活者。

杀任警官

在《文汇报》顶楼参加"电视剧与当代文化"论坛，发现谍战剧最受热议。饭桌上，大家争论得最火爆的一个问题是：可以杀任警官吗？

任警官是电视剧《悬崖》中的一个小角色，他出身贫寒，分到警察厅以后工作勤奋，作风正派，在执行行刑任务时杀了人，事后对上司周乙，也就是我党卧底，坦白："晚上睡觉都不敢闭眼。"所以，在周乙眼中，他是整个哈尔滨警察厅最干净的人。平日里，两人关系也很好。任警官拿周乙当大哥看，管周乙的假妻子顾秋妍叫"嫂子"。但是，这个形象正面的小伙子无意中成了周乙继续潜伏的障碍。不得已，周乙让顾秋妍把他杀了。

任警官被杀发生在电视剧第三十一集，有些观众看到这里就放弃了，觉得这样的剧情太虐心，有些观众则很认可这样的安排，认为革命本身就流着很多无辜者的血，电视剧就应该去表现这样的残酷。

革命的残酷谁都看得到也不会否认，但我认为，《悬崖》

233

中的任警官杀得不好。

最红谍战剧《潜伏》后半段，也出现过两次比较重大的无辜者威胁到主人公余则成和翠平潜伏的剧情。首先是晚秋发现余则成和翠平是假夫妻；其次是翠平老家的地主王占金流落到天津，认出了翠平。王占金被余则成派黑社会赶出天津，之后又遭到余则成对手的追逐，最后王占金疯了。晚秋的结局则完全不同，虽然在余则成发现晚秋知道他们是假夫妻真相的时候，也动过干掉晚秋的心思，但看着纯洁美丽的晚秋，余则成做出了一次冒险之举，他成功地改造晚秋并让上级组织把她送到了解放区。

看到晚秋奔赴解放区，观众感觉圆满，看到王占金和他的孩子被弄得人人鬼鬼，观众叹气。但是，王占金的不幸，在之后十集剧情的发展中，被一个更大的语义场缓释了。相比余则成和翠平通过继续潜伏所做出的贡献，相比余则成和翠平最后的种种遭遇，王占金的不幸部分地转化为一种正面战场上的牺牲，转化为一种可以进入公约数的个体悲剧。

但是任警官的死不是这样的。任警官死后，四十集电视剧剩下九集，这九集的主要剧情是什么呢，周乙先是想尽一切的法、冒了所有的险救出自己的真妻子，然后又奋不顾身地回到敌人心脏，用自己换出假妻子，活生生把一出革命谍战剧变成了一部家庭伦理剧。虽然，周乙在走向最后归宿的时候，深沉

地表白了自己的信仰："在不久的将来，会有一个新政府，没有皇帝，没有权贵，没有剥削和压迫，不会丧权辱国，让人民能够有尊严地生活。新政府不会奴役人民！"但是，这最后的表白却在深层的意思上对周乙的自我牺牲进行了谴责，如果任警官的死本来是为了推动周乙去实现一个更高的目标，那我们的主人公显然半途而废了。尽管，为顾秋妍而死，在任何意义上都说得过去，但是，这最后九集，周乙全身心经营家庭和自己安全的表现，却让任警官成了冤大头。所以，网上有观众大声呼吁：奶奶的，周乙，你难道看不出这孩子也有可能成为一个晚秋？

我相信，历史中的革命一定更残酷，有更多的牺牲和白白地牺牲，但《悬崖》把任警官杀死后，既无力量把周乙召唤成一个更饱满的革命者，更无能力把无辜者之死织入革命斗争的真正版图，最后让任警官成了一个荧屏游魂，搞得无数观众为他鸣冤：孩子，你苦逼！

在一个坏时代，再这样杀任警官，革命题材就会走向它的反面。

凶手是……

和网友讨论电视剧中的烂番茄桥段，有一大半吐槽说，最恨的是，临死的人写下三个半字：凶、手、是，外加一撇。

我马上想起《射雕英雄传》里的最大冤案。平时干脆利落的第四怪在生命的最后一刻，拼尽力气不写凶手"杨康"两个字，却写下四个半字：杀我者乃，加上一横一竖，随后吐血而亡。

少年时候看到这里，哇哇乱叫。不过无数次半句话看下来，看到我党地下工作者被奸人杀害，另外一地下工作者在他临终前赶到，我们都知道他会说：叛徒是……然后他声若游丝，然后他头一歪，然后活着的人说：老王，我们一定为你报仇。

老王的仇报到现在，国产电视剧的进步也算是有目共睹。不过，打开电视，你在各大频道里看到的滥俗桥段依然可以拼凑出电视剧的典型人生。

出生的时候，接生婆大叫"用力用力"，然后是"老爷老爷，太太生了"，然后"恭喜老爷，是个少爷"，然后老爷一定

格外疼爱这个小儿子。小儿子长大以后喜欢练武或者崇尚革命，遇到女扮男装的绝代佳人，五岁孩子都知道她是个女人，但是聪明过人的男主角一直浑然不觉，这样在洗澡、睡觉这种尖峰时刻，常常传出尖叫。

帅哥美女一起闯荡天涯，机缘凑巧总能遇到前辈高人，分别时，高人不是把自己的一记绝招相授，就是掏出随身小手枪，对男主角说："这把枪跟了我一辈子，我现在把他送给你。"敬完军礼，含泪分别。男主角一定在第二集遇到大难，虽然跌下悬崖不会死，被匪军俘虏也不会死，但是他和女主角再相逢的时候，两人一定伤心欲绝，"我以为你已经死了，我不知道你还活着"。

男主角从此不相信爱情了，只勇猛杀敌、积极革命。这时候总会有一个善解人意的上司对他说："有一句话我不知道该说不该说……"隔两集，男主角发现真爱就在身边，女二号会说：能在你身边工作，我就知足了。然后，洞房花烛夜，男主角一定会在梦中叫出女一号的名字，女二号黯然归黯然，但是愚公移山吧。

反正，电视剧里最早出场的一对恋人，肯定没好结果。镜头里的女人在做针线活，一定会有"哎哟"声。镜头里的男人一个趔趄，总能遇到女人嘴唇。男男女女没有兄妹关系，就会有人车祸有人失忆。关系和谐的时候，就会有误会："我再也

不相信你了，不相信你了！"

听过一万次"我再不相信"，就是我们看足球的理由了。朋友笑我，连球员都不知道几个，还看什么欧洲杯。我告诉他，就是因为不知道，不知道西班牙足球会变得如此沉闷，不知道英格兰会被意大利踢飞，不知道德国能不能拿下冠军，不能预测台词，不能预测情节，不能预测结果，这样的剧集，才值得我们哈哧哈哧等到半夜三更。

只有编剧相信

两年前，很认真地看了艾伟的小说《风和日丽》。我并不认同艾伟的革命史观，但小说中大量的关于革命、政治和个人的思考却令人印象深刻。所以，尽管小说的主线是一个私生女寻找将军父亲的故事，但看得出，艾伟一直尽力避开秘辛传奇的野史笔法，他的写作抱负是：私生女主人公是一种隐喻，共和国将军也是一种隐喻。

可是呢，电视剧《风和日丽》不仅把小说作者试图避免的野史当作了重点，而且用偶像剧的方式把《风和日丽》变成了一出共和国宫廷剧。当然，在当代中国，这样的宫廷剧也可以算是一种隐喻，可惜编导的宫廷能力远不如《甄嬛传》。

最后一集，女主角杨小翼的母亲杨沪病危，陪伴在她床前的是她后来的丈夫，平民饶得文。这时，将军手下过来通知饶得文请他回避，因为将军来了，来见杨沪最后一面。然后，将军出场，他让人又把饶得文叫来，握着激动的饶得文的手说：感谢你照顾了杨沪，我是她的第一任丈夫。

看到这里，我真是觉得人定胜天了。在这个世界上，还有

什么事情是咱编剧做不出来的？全国人民尊敬的将军，让情人思念了一辈子、让女儿找了半辈子的男人，就这样自己突然揭开面纱走下神坛，既为死去的资产阶级情人恢复了名誉，也给全中国的偷情男人树立了榜样：该认得认。奶奶的，早知道将军有这等勇气这等情怀，前面三十四集还有啥好折腾的！为了认这个爹，杨小翼自己死去活来不说，身边的男人死的死、伤的伤，连小儿子都送了命。

电视剧最后让两个男人守着痛苦了一辈子的杨沪，用将军的话说："陪她走完最后一程。"我有点疑心，编导是想煽一把情的，你看你看，将军也是人，而且为了怕我们不动情，编导继续他们的超现实能力，情人死后一年，将军也死了。将军的儿子带着杨小翼，推开一个房间，这个房间是将军专门做木工活的地方，因为在将军老家，女儿出嫁要送一口箱子，共和国将军像美剧中的偏执狂一样，一直在为女儿做箱子，一遍遍给箱子上漆。

我不知道艾伟看到这里心跳怎样，反正我是很崇拜编剧了。基本上，咱编剧的能力在十多年来轰轰烈烈的电视剧制作大潮中，一拨比一拨更具想象力，用微博上的竞赛体来比附就是：出国有啥了不起，有本事出嫁；出嫁有啥了不起，有本事出柜；出柜有啥了不起，有本事出家。

其实，出嫁也好，出家也好，中国观众见多识广，承受得

起。真正令人觉得无聊的是，这些年的电视剧中，经常会有这种颇有些神秘色彩的老一辈革命家，而在表现这些革命者的时候，编剧的力气十有八九花在革命者的爱情能力上。换句话说，如果把电视剧中的共和国先驱集合一起，那绝对是一支梦之队，人见人爱，花见花开。可是，要说这样的一支队伍缔造了新中国，只有编剧相信。

不虚此生

最近半个月，"舌尖"是互联网上最红的词，出自中央电视台制作的一部七集纪录片《舌尖上的中国》。这个纪录片口碑之好，超过了以往任何一部纪录片、任何一部连续剧。全民热爱的《潜伏》，豆瓣评分是"9"，《舌尖》达到"9.4"。

似乎，"中国人爱吃"不足以解释这部关于吃的纪录片的风靡。再说，各大电视台关于美食的节目从来没有断档，《舌尖》天南地北收获人心，凭的是什么？

纪录片分七个主题，从食材、主食、调料到加工，从自然馈赠到人的想象，从生活的限制到突破，片子结构不新奇，让我们恋恋屏幕的是纪录片的镜头既富饶又清贫。这个富饶是我们少年时代看农教片时对生活涌起的全部渴望，这个清贫也是我们少年时候看电影时看到的没有被摄像机污染过的人民和笑脸。所以，对于无论是在地理上离乡背井的人群，还是在心理上永别童年的人们，《舌尖》以最质朴、最具体的乡愁打动了所有人。网上的造句运动一向具有大话戏谑性质，但是以"舌尖"起头的造句，却显示了史无前例的抒情质地。比

如，"舌尖上的母校"虽然是很多大学生吐槽大食堂的地盘，但是，岁月黄金，"六块钱一杯的奶茶、七块钱一份的泡面、十五块钱一碗的羊肉烩面、十八块钱一斤的饺子"让中国人民大学毕业的学生觉得最美好的岁月过去了。

如此，彭浩翔在微博上调戏说，可以拍一部《舌尖上的生化中国》，讲讲地沟油什么的，马上遭遇了网友的口水。彭浩翔拍贱人很有想法，但他的这番调戏也真够贱。说到底，20 世纪以降，中国人直面残酷现实的勇气一路飙升，可是面对良辰美景、丰收季节，说屎说尿是变态还是不成熟呢？

当然，《舌尖》也不是毋庸置疑，片子还有粗糙之处。在一个专业电影人看来，可能技术和内容都有待修正，但男女老少对《舌尖》的守护，强烈地传达出一个信息：让我们感到幸福的影视太少。比如，对于我来说，《舌尖》就是新世纪以来唯一让我产生了巨大幸福感的国产纪录片。

国产纪录片催泪的不少，让人感觉幸福的不多，但《舌尖》凭着无限江山、无限美食让每一个中国观众在口水涟涟中骄傲不已。网上高手顺手调侃别国菜系的段子虽然政治极不正确，却很有幽默感，比如制作"舌尖上的高丽"，只能编排如下：第一集：大萝卜——自然的馈赠。第二集：大萝卜——主食的故事。第三集：腌萝卜——转化的灵感。第四集：古代高丽的泡菜——时间的味道。第五集：怎样腌制大萝

卜——厨房的秘密。第六集：各种味道、咸度的腌萝卜。第七集：我们的萝卜地。

　　沈从文在给张兆和的信里说："我一辈子走过许多地方的路，行过许多地方的桥，看过许多次数的云，喝过许多种类的酒，却只爱过一个正当最好年龄的人。"对于千疮百孔的21世纪观众来说，《舌尖》用那许多地方的路、许多地方的桥、许多次数的云和许多种类的酒对我们进行了乱世的情感包扎，所以，即使你没有爱过一个正当最好年龄的人，作为舌尖上的中国人，你也可以不虚此生。

何日君不来

在讨论《上海摩登》时，学生建议我看《外滩佚事》。

《外滩佚事》套拍了纪录电影和纪录电视剧，就像贾樟柯做《海上传奇》，电影出来以后，还出纪录电视剧。但《外滩佚事》和《海上传奇》又不同，用剧组的说法，他们"做了新尝试"，比如把"外滩"作为第一人称进行画外音叙事，比如用明星扮演赫德、杜月笙、周璇、李香兰这些历史人物。可我的感觉是，这些颇具广告价值的尝试却让这部纪录片变得极为暧昧。

片子从一行字幕开始：我即将讲述曾经生活在我这里的五个孩子的故事。接下来，无论是说到掌管晚清海关的英国人赫德，还是上海滩商界先驱叶澄衷，"我"都称呼他们为"孩子"。如此，执掌中国海关四十多年的英人赫德，因为是"我的孩子"，成了一个特别纯洁的人，一个特别为中国着想的人，一个在晚清所有衙门中最廉洁的长官。而当赫德为大英帝国服务了近五十年而离开中国时，"我"真是惆怅死了。

纪录片有自己的视角是好事，所谓有态度有观点，可惜的

是，《外滩》中的"我"简直就是清政府的腔调。赫德这么一个周旋于清廷最高层的英国人，其实怎么也算不上"外滩的孩子"，他长期行走紫禁城，马不停蹄地为洋商谋福利不说，还帮助清廷镇压太平军，晚期的权势更是到了连朝廷都感到恐惧的地步。当然，就事论事地说，赫德在上海海关的发展中，的确有过贡献，但是他所有的贡献都是有归属的，大英帝国永远是他心中的第一人称，而我们在他死后一百年，居然要把他收为"孩子"，这死后的追封，是骄傲还是无知？

相同地，纪录片在处理李香兰时，也把李香兰放在亮处，把战后审讯李香兰的中国军人放在暗处。李香兰美丽纯洁，中国人阴暗跋扈，而且纪录片最后几乎有些得意地强调出，李香兰其实是日本人。对李香兰身份的揭示是这部纪录片的目的吗？好像山口淑子李香兰早就不是什么秘密。全部片子看下来，到"我"用最为悲伤的语气说出"我的黄金时代结束了"的时候，我陡然意识到，上海要完全走出文化上的"殖民结构"和"摩登结构"还需要时间，类似表现上海滩的纸醉金迷总要唱"何日君再来"。

何日君不来呢？其实本来纪录片是最能做到的。历史地看，无论是代表美国传统的弗拉哈迪，代表欧陆传统的格里尔逊，还是代表苏联传统的维尔托夫，起源阶段，纪录片试图处理的人和事都不是传奇人物，而是通过聚焦普通人达成传奇或

教育，而作为题材的民众，才能真正体现纪录片的难题性和价值性。但在关于上海的纪录片中，无论是《上海传奇》还是《海上传奇》，都是海上名门加青帮加明星的阵仗，杜月笙去香港了，周璇去香港了，"外滩"难过极了。可是，乱世中不能到香港去的，才是上海人。

因此，我不认为《外滩佚事》是关于上海的纪录片。

因为叔叔想

花了一个星期时间把《妙警贼探》三季全部看完了，看完以后有些惆怅，又到豆瓣、天涯等贴吧去晃了一圈，发现女性角色中最受欢迎的是伊丽莎白，最受批评的是美女莎拉。

《妙警贼探》的故事说新不新，说老不老，一流特工搭档一流骗子，FBI的破案率直线上升。四十来集，每集一案，搁《24小时》中，所有这些案子顶多就是个前奏或插曲，但是，我们还是巴啦巴啦看下来，因为不想错过特工皮特和骗子尼尔之间的每一句对白和每一个眼神。

是了，你看出来了，此剧有点腐。第一季结尾，尼尔准备和女友凯特一起离开，皮特赶到机场。

皮特：你跟谁都道别，为什么不和我说再见？

尼尔：我不知道。

皮特：你很知道。来，说出来。

…………

尼尔：因为你是唯一能让我改变主意的人。

248

听到这句"唯一"，观众真是太甜蜜了。所以，美女莎拉试图把尼尔据为己有，我们不爽。皮特老婆伊丽莎白总为他们两人润滑，我们开心。哦，在这个世界上，最好的电视剧主人公不再是一男一女，而是男男组合。你要说观众喜欢腐也可以，我自己也是在等待福尔摩斯和华生第三季的百无聊赖中看上了《妙警贼探》。不过，男男组合的现代引力，用剧中的台词，我觉得其社会基础是"它经典"。

这么说吧，我小的时候基本是看不到父亲的，虽然他也不过就是个中学校长。常常，父亲刚进家门，我母亲饭还没端出来，家门口就有男高音叫"校长"，我妈一点儿脾气没有，把自行车钥匙往我父亲手中一塞，就又送他出门了。我外婆抱怨一句，这样下去胃还不弄坏，但脸上的神色是光荣的，仿佛父亲在国务院供职。

这个，不仅我们家如此，我们邻居家如此，我们的电影中也是这样。多少个镜头里，男人对抱着婴儿的媳妇说：我这一走还不知什么时候能回来，你在家好好带孩子，然后，男人和男人一起大踏步离开。虽然事情在女性主义影像学介入后，有了很大改观，比如，资本主义荧幕也好，社会主义荧幕也好，我们都有了类似莎拉这样对男人有支配力的工作狂美女，可是，美女莎拉敢跟小伊姐比人气吗？尤其，莎拉和尼尔滚床单以后，天南地北无数观众呻吟：美女，拜托，你什么时候能

退场！

　　就事论事地说，莎拉在各方面都配得上尼尔，美丽、高雅、聪明、能干，但是，莎拉的出现严重威胁了"经典范式"。也就是说，在皮特和尼尔之间，她不仅是感情上的第三者，也构成了形式上的第三者。而小伊姐就不一样了。每次，她和老公在一起，看着为尼尔操心的皮特，她不但不抱怨，还总是为尼尔解释这解释那。尼尔不打招呼跑到他们家，小伊姐热情招呼完就消失到楼上。天地良心，这样的确很腐，但是，我们小的时候，妈妈不也总是这样对待那个把父亲叫走的男人吗？

　　所以，当代女性，如果你没有小伊姐的气度，那么，别指望会在观众心中活过两集。皮特和尼尔一路接受观众的祝福，当然因为他们都足够甜蜜，但同时也因为他们是在事业中甜蜜着。

　　《妙警贼探》第三季里，小萝莉问皮特叔：尼尔的脚环是谁送的，我的是爷爷送的。这个脚环，是 FBI 跟踪尼尔的监视器，但皮特回答说：他这个，是我送的，因为叔叔想留他在身边。哦，我们喜欢有这样的男人共同守护我们的平安，经济萧条的年代，观众爱看联手打天下的男人。

帝王都是民女控

　　晚上在小区里散步，一路听到"古今痴男女，谁能过情关"，连续几天，搞得我终于也忍不住开看《甄嬛传》。

　　本来，像我这种前文艺青年，"清宫"加"后宫"是怎么也要装不屑的。饭桌上，大家谈的都是福尔摩斯，哪里好意思说我在看四阿哥？各种宫斗戏，今天来明天走，豆瓣上的分数很少有超过6的。而且，这些"宫"字头，跟网友总结的新闻联播语法一样，情节永远是：不要，不要。要，要。不要，不要。要，要。

　　不过，《甄嬛传》有些不同，用导演郑晓龙的话说："我拍的《甄嬛传》是揭露现实，批判现实，宫廷并不是那么梦幻的。"清纯美丽的甄嬛十七岁入宫，几经沉浮，几度涉险，流产小产早产，蒙恩失恩断恩，最后扳倒所有的后宫对手。但是，终于成为宫廷主宰的皇太后甄嬛，心如枯槁成了《金锁记》里的曹七巧。

　　遍布大江南北的《甄嬛传》粉丝，很多感叹这部剧有《红楼梦》的意思，尤其台词好。说实在的，这部戏的台词在大量

的无厘头宫廷剧中，的确属上流。剧中也直接使用了《红楼梦》的一些口头语，搞得后宫丫嬛的表现很有红楼的调调。不过，主子系统和奴才系统用的是同一套词汇，作为"高雅文化"的最高表征，甄嬛、雍正、果郡王谈情说爱，还是典型的偶像剧表达。三十年前，李翰祥导演《火烧圆明园》，刘晓庆扮演的慈禧吸引咸丰，用的是非宫廷的小清新调调。三十年后，甄嬛倾倒雍正兄弟的地方还是她的"民女"腔。甄嬛在后宫荡秋千，假托果郡王的雍正过来把丫嬛支走，在甄嬛背后帮她推秋千，甄嬛发现后不行礼反嚷嚷：你推啊，推高点，我不怕。哎呀，她不怕，我怕！三十年宫廷剧看下来，颠扑不破的真理还是帝王都是民女控。

帝王爱民女，所以咱们民女爱宫廷，《甄嬛传》做得最好的地方还真是在这儿。郑晓龙做出来的宫廷有了宫廷的意思。至少，这次我们感觉皇宫很大，而且，横店那些颜色苍白的宫墙在以前的清宫剧中，就是原色呈现，但是，郑晓龙在后期制作中，把白色宫墙全部修成了红色。物质决定精神，细节成全大局，《甄嬛传》里的物质系统直接把这个剧带入了豆瓣高分行列。其中有一场戏，雍正在皇后处用膳，因为皇后开讲大道理，雍正弃筷而去，然后镜头一转，我们看到，那块被放弃的茄子跌倒在碗里。

《甄嬛传》中，有很多此类电影导演才肯花心思的细节表

达，包括不断更换的服饰、妆容、糕点和药香，所以，尽管此剧的后宫争斗并没有越出"不要，要"的情节编制，但是精细的物质表现使得原本虚空的人物有了具体的依托。美貌是电视剧的道德，物质就是电视剧的气场，那些在后宫之间转来转去的首饰、花粉和衣裳，帮助大量重复的情节取得了收视。比如，此剧的流产、小产数量可列入国剧之冠，本来可算电视剧一宗罪，不过因为导致流产的物质方式各个不同，搞得网络上倒开出了讨论专区。

当然，话说回来，一个《甄嬛传》就让四阿哥劳模一样在后宫奔波了七十六集，雍正和故宫都该歇歇了。

"都是中国人的责任"

接连看了新版福尔摩斯和新版勒卡雷，感觉英国电影和电视剧的地平线要比美国奇崛。比如说，同样是感情戏，英国影视剧不屑异性恋，第一神探也好，英国圆场也罢，大家玩的都是同性恋。当然，"基"情四射也算世界潮流，英国人潮的地方是，伦敦的同性恋环境好到让异性恋自卑。福尔摩斯带着刚刚认识的华生去贝克街，让华生看看是否愿意共租221B。房东太太热情迎上来，体贴道："如果你们需要分开睡，楼上还有一间卧室。"然后，福尔摩斯带着华生去小餐厅，老板上来就问福尔摩斯："给你对象来点什么？"华生解释说：我不是他的对象！可过了一会儿，老板又说："我给你们拿点蜡烛来增进气氛！"华生只好又解释一遍，可是，一来二去，连观众都恨不得劝华生：哎呀，你就从了福尔摩斯吧！

从了福尔摩斯吧，他英俊、万能又天才，会挣大笔钱，会拉小提琴，对于自己也不知道要什么的华生族，还有比福尔摩斯更好的人生伴侣吗？而且，更重要的是，虽然全世界最神秘、最聪明的女人男人都想挑逗福尔摩斯，他就没动过心。看

《神探夏洛克》，从第一季到第二季，故事什么的当然是原著好看，但是，新版中福尔摩斯和华生的关系走过一百多年的岁月风霜，终于走出了自己的路，又欢乐又傲娇，这样的乐趣真是让异性恋失落啊。

这样，全英国最高智商的人集中在圆场，惺惺惜惜惺惺，只能爱同性。新版的《锅匠、裁缝、士兵、间谍》让 BBC 版的达西来演比尔·海登（Bill Haydon），不能更好了。这部电影，没看过原著，根本看不懂，只看过一遍原著的，也是云里雾里，如此，就全看演员了。

一般情况下，在好莱坞，再艺术的谍战片，15 分钟之后观众也就入戏了，但是英国人不管，115 分钟以后，观众还是一片迷茫，而能把观众留在位子上的，全靠达西、福尔摩斯这些演员在情报局进进出出了。《锅匠、裁缝、士兵、间谍》中，从头头史迈利到喽啰保管员，都比好莱坞大牌更耐看。因此，谍战迷失望的时候，英国电影的粉丝会有惊喜。圣诞晚会，海登看普里多（Prideaux）那一眼，普里多又回看海登那一眼，要是简·奥斯丁看到，也会觉得达西跟伊丽莎白的化学反应远远不够啊！

《锅匠》最后，普里多朝背叛了自己和背叛了组织的海登举起枪。哦，这是多么伤心的一枪！"达西"倒下来，一地落叶中，两个手掌朝上，那终于放手的美和天真，也改变了谍战

的定义。

所以，想看点开心的，千万别选择《锅匠、裁缝、士兵、间谍》。首先，没看过小说你基本看不懂；其次呢，如果看懂了，更伤心。选择《神探夏洛克》吧，不过两季的第二集都不好看，尤其是其中的中国部分，还是 20 世纪 60 年代的水准。这方面，英国影视剧和美国影视剧真是一个德行。

1969 年，美国拍过一部以"文革"为背景的电影叫《主席》。格里高利·派克演一个美国生物科学家，受命潜入中国窃取一种生化酶配方。这部荒腔走板的电影里面有两场戏最搞笑。第一场，派克抵达香港当晚，就有一个中不中洋不洋的女人进了他的房间色诱他：我买了 200 只蝴蝶，新鲜的，当我享受轻微运动时，它们就飞走了；如果你很安静的话，它们会飞到你身上，用翅膀拍打你的身体……第二场，派克到北京，受到毛主席接见，整个接见过程那是相当热闹，因为派克和主席是一边手上乒乓一边嘴上较量的。让人印象深刻的是毛主席的长相和格里高利的球艺。这两场戏虽然搞笑，不过在欧美影像的中国表达中很有代表性。

《神探夏洛克》第一季第二集中，唐人街黑莲教、慈禧的玉簪、杂技杀人、沙漏夺魂，现代伦敦穿越到黄飞鸿时代，这么潮的福尔摩斯遇到这么假的中国，要多荒诞有多荒诞，搞得

网上很多人感叹，英美编剧的中国功课太差！

不过，因为这功课实在太差，人们又觉得在这么摩登的英剧中把中国表现得这么黑，不是编剧太不懂中国，而是新一轮的妖魔化中国又在发育。

这不是半个世纪前，中国人跑到欧美，蓝眼睛白皮肤地问我们：皇帝还在紫禁城？中国现在是互联网上最热的词，很多最高级在中国，很多超大腕在中国。中国人到处走，孔子学院到处开，中国是新的力量。所以，不知道中国已经不可能，但可能的是，欧美联手重新妖魔化中国，像20世纪六七十年代那样。

于是，在各种国家的黑帮喽啰身上，我们看到"武"这样的中国字文身；恐怖分子的联络名单里，我们听到中文发音。一切，就像史蒂文·索德伯格的新电影《传染病》，隐隐约约，中国似乎成了传染源。

而且，这一轮影像抹黑比20世纪更甚的地方在于，这次欧美上下出动，大牌小牌一起上了，情形也像《传染病》。索德伯格在这部意思不大的电影中出动了《建国大业》似的明星班底，格温妮丝·帕特洛刚出场就死翘翘了，其他奥斯卡影后、影帝也没什么好下场。换言之，他们的美人帅哥死得越多，传染病源也就越可恨。这跟日本人拍太平洋战争一个逻辑，中国人杀了那么多日本人，日本人就只能报仇了。嘿嘿，神探夏

洛克在中国人手里吃苦头，福尔摩斯的粉丝能喜欢中国人吗？

这是新世代的影像战争吗？我不知道。只是，最近香港、内地颇有一些摩擦。我想说的是，在新的国际环境里，咱先团结起来吧。《主席》这样的电影中，美国人对香港的情色想象和对内地的政治想象不过是一体两面。所以，欧美影像中，有时候我们听到广东话，有时候听到普通话，有时候听到台湾腔，意思一样。类似《殊途同归》中一个死了儿子的女人打了很久的官司都没结果，女人气急之下烧了工厂，老板问责问不到，只好叫道："谁的责任？都是中国人的责任！"

新一年，我们会有更多机会听到诸如此类的台词，内地、香港逃不开，台湾也一样，比如《天地大冲撞》中，我们就听到："什么美国的苏联的，都是台湾造的！"

"中国版"

 《历史的天空》中于和伟扮演的万古碑可能是新革命历史影视剧中最令人讨厌的角色了，他阴鸷、奸诈、懦弱又猥琐，集中了一个弄权者的所有丑陋，所以剧中的女主角东方闻英根本看不上他，虽然她是万古碑唯一付出了真情的人。

 于和伟演完万古碑，隔了几年，高希希又把他叫进新《三国》剧组，扮演刘备。实事求是地说，于和伟在刘备身上是倾注了自己的理解的。相比旧版《三国》，新《三国》的刘备更具有不卑不亢的"深沉"气质。可惜的是，整部电视剧世故有余、情义不足，使得刘备也好，诸葛亮也好，都因为过于"深沉"而变得或呆板或冷漠。陆毅的诸葛亮也就算了，本来这个角色就选人失当，于和伟其实有点吃亏，高希希如果把曹操的荷尔蒙分一点给刘备，于和伟就不会只是苦闷的象征。

 这样，一年又一年，于和伟虽然也算是演技派了，中间也演了几次大好人，但因为坏人总是能更出彩，我们想起于和伟，还是万古碑。总算岁月不负有心人，老于努力啊努力，2012年，我们在电视上看到了他演艺生涯最崇高的角色：

"青盲"。

《青盲》眼下是各大卫视的收视明星，晚上打开电视，你有百分之五十的机会看到于和伟。于依旧是那张没有太多表情的脸，依旧是有些木讷的体态，可作为一个潜伏到敌人监狱中的王牌特工，这样的神色在理论上倒也是合适的。而我的问题是，尽管观众知道于和伟是身负我党重任的特工，但和他发生关系的一系列剧中人是不明所以的，可是，就是这同一个没表情的于和伟，在《历史的天空》里人见人嫌，在《青盲》中却是人见人爱。在《历史的天空》中，他是爱情的丑角，五十年没人爱；在《青盲》中，他是爱情的宠儿，五秒钟拿下白山馆的监狱之花。

于和伟不仅在爱情、友情上要风得风，在其他各个领域，他同样腾云驾雾，手到擒来。越狱过程有九九八十一难，于和伟的中年样子你可不能小瞧他，他的体能比《谍中谍》里的汤姆·克鲁斯还要好一百倍。以进入白山馆的第一关为例，他在经受了敌人的搜身、洗胃、灌肠等一系列的体检后，还能在十六个小时后顺利地把一把万能小刀从喉道里吐出来。在这样的起点上，他自己和观众都相信，只要敌人的子弹没有打中他的心脏，即便身中九十九枪，他也能飞跃白山馆。

于和伟体能好，智力更超常。进入白山馆之前，他一夜之间就能把白山馆资料扫描在心头。他懂化学，懂物理，上观天

象，下察水道，孙悟空还要求助各路菩萨，他在外援灭绝的状态下，在"骨灰都飘不出去"的白山馆，硬生生拉起了一支"游击队"。反正，剧中充满各种奇迹、各种魔幻，其中包括他十年前的爱情也在狱中续了个大结局，包括交际花为了他一个吻跻身爱情烈士。

可是这些都凭的是什么？看看这部电视剧的宣传，你会明白，本来剧组的目的就很明确，这是为了打造中国版《越狱》。而所谓"中国版"，你懂的，就是比原版更离奇、更离谱、更粗糙、更粗鄙。

从《24小时》到中国版《24小时》，从《碟中谍》到中国版《碟中谍》，从《老友记》到中国版《老友记》，从《欲望都市》到中国版《欲望都市》，这些年，我们看的"中国版"，即便不是集集狗血，也基本部部惊心。所以，从"中国版"转台到《乡村爱情小夜曲》，我觉得，赵本山还真是了不起。

把程锋的股票还给程锋

是从琼瑶剧开始的吗？富人看上别人的女友，姑娘两个回合被拿下，回忆过程的时候，富人总是热烈告白：我知道自己不应该，可是我控制不住，我控制不住啊！

改革开放三十年，这是偶像剧中最让人耳熟的台词，搞到现在，一句"控制不住"已经成了万能借口。黄世仁早知道有这样奶油的台词，一定后悔没对喜儿用上，搞得至今落下一个恶霸的名声。

不过，黄世仁现在也可以九泉安息了，无数年轻人不仅赞成白毛女应该嫁给黄世仁，而且还把黄世仁当偶像。不相信？去看看最近红遍大江南北的电视剧《北京爱情故事》。

《北爱》的故事很主流，纨绔子弟程锋看上了穷兄弟石小猛的女友，西门庆立地成佛，凤凰男变身魔鬼，虽然魔鬼的引导是西门庆的爹。他给了石小猛一个选择，或者放弃女友奔前程，或者守着女友度清贫。反正，石小猛一个错便万劫不复，西门庆一次对就熠熠生辉。三十九集的连续剧，全部的剧情靠财富推动，尤其令人爽心悦目的是，道德和财富在几对年轻人

中间得到了和谐分配，拜金女配了一个纯情男，好姑娘领赏一个大金主。最后，电视剧对两类主人公进行了终极鉴定，一出生就有钱的，像程锋，属于高尚的人类，虽然他全部的高尚肇始于利用富人资源夺取兄弟女友；一出生就赤贫的，像石小猛，成了最卑劣的人，虽然他全部的梦想被有钱人践踏。

其实，"高富帅"作为偶像剧主人公也是由来已久的事情，家里没楼梯，出门没汽车，求爱没戒指，电视剧怎么拍？不过，《北爱》让蚁族更感绝望的是，"高富帅"这一次不仅要掠走好姑娘，而且，他们开始掠夺民意。

《北爱》中，程锋和石小猛之间，有一个纽带或者说缓冲人物，叫吴狄。作为一个貌似平常的北京小白领，电视剧一开始的时候，他总是和石小猛一起调侃程锋的花花行为，再加上，在他自己的爱情故事中，他开头矢志不渝地爱一个变心拜金女，后来又矢志不渝地帮助这个拜金女的过程也让广大观众把他当作"最好的人"看待。所以，理论上，吴狄这个人物代表了这部电视剧的"精神风向"。的确，每一次，一旦身边朋友出事，他总是第一时刻伸出援手。一开头，爱上程锋的姑娘要跳楼，是他代偿性地跳了下来。后来，无论是程锋发花痴还是石小猛出重拳，他都在现场，发出最恳切的呼吁。

可是，如果稍微仔细一点，我们就能发现，程锋屡次乱来，吴狄只是见怪不怪地劝一下，而石小猛的一次恶就让吴狄

对他灰了心。而且，每一次，是吴狄那"民意"般的呼吁把程锋变得更高大，把石小猛变得更阴暗。所以，程锋做了那么多坏事，电视剧只用两集表现，石小猛一次失足却被表现了三十集。这个比例，往严肃里说，就是电视剧要宣扬的意识形态：有钱人做什么都可以被轻描淡写，再不堪也有"控制不了"兜着底，但是穷人，穷人在任何时刻都不可以失控、不可以僭越，尤其是不能去惦记富人的钱。一切，就像吴狄向小猛呼吁的：把程锋的股票还给程锋吧！

股票最后都回到了程锋手里，石小猛则政治正确地走向法院自首，这部连续剧的风靡告诉我们：中国的有钱人越来越牛了。

大姐夫、二姐夫

女生寝室为增进感情，排名大姐二姐三姐，男生寝室听见了，跟着排名大姐夫二姐夫三姐夫。看完《誓言今生》，想起了这个段子，因为中心思想一样：硬上。

天地良心，看过《誓言今生》，我觉得上个星期对《悬崖》的批评真是不近情理。这么说吧，我们对《悬崖》的那些要求都不会拿来要求《誓言今生》，因为后者那强大的"超我"摧毁了我们对电视剧的"本我"期待，而令人觉得古怪的是，这么一个民意牵强的连续剧在大量的媒体报道上都是"非常令人感动"。

感动你妹啊！《誓言今生》就是一只披着虎皮的羊。从1949年国民党溃退台湾，到1955年"克什米尔公主"号爆炸事件，到1965年李宗仁回国，到1971年基辛格访华，到中英两国发表联合公报，到香港回归，到这些年的"台独"问题，《誓言今生》的历史线索算得上恢宏。导演刘江的影视履历也很牛，可谓软硬手：《媳妇的美好时代》能创造细碎的日常生活，《黎明之前》能制造紧张的谍战生涯，所以《誓言今生》

开播前，各路广告做到观众心痒。

我还真是被痒到了。开场没多久，噼里啪啦先死一老一女一媳，失踪一孙。如此，跑到台湾的孙世安就和留在大陆的小舅子黄以轩成了死对头。这两人，论级别在台湾和大陆都高不到哪里去。茫茫谍海中，两人无论在我方还是台方特工中，成就和功夫都一般，可偏偏在历史的每个紧要关头都不约而同成了当事人。而且，更带劲的是，这两人在大半辈子的较量中，真正五十年不动摇地进行相互策反。最后呢，当然是我方棋高一着。不过，你看过电视剧就会明白，实在是因为这戏再没啥好编的，才搞得孙世安回头是岸。

当然，我很明白，涉及这么多敏感事件的电视剧很难进行政治和历史的正面突破，黄以轩和孙世安的关系设置也算是一种身份隐喻，但是，填满这三十多集电视剧的都是些什么？你要以为能在这部电视剧里看到对"克什米尔公主"号的一点点常识以外的剧情，那么你死了心吧。亮瞎你眼睛的，绝不可能来自编导对李宗仁回国、对基辛格访华的政治解读，而是孙世安和黄以轩的感情生活。他们一会儿差点成亲戚，一个大姐夫一个二姐夫，一会儿又终于成亲家，一个儿子爸一个女儿爹。好像是，为了表达这不是一部单纯的谍战剧，黄以轩和孙世安两个男人把人世间的关系差不多都穷尽了。所以，有热情的网友呼吁，在最后的大结局里，就让他们像福尔摩斯和华生那样

互相看一眼吧。五十年啊，他心里只有他，他心里也只有他。相比之下，黄以轩终于找到失散多年的女儿，主人公不激动，我们也不激动。

所以，别忽悠我们这是一部具有大情怀的历史剧。对两岸关系的隐喻也好，对历史现实的隐喻也好，这点亲戚关系早就是陈词滥调。如果真想表达"历史才是最后的策反者"，那黄、孙之间飞来飞去的子弹匕首和炸弹怎么就看不出一点点意识形态的对应物？狗血的剧情也许可以换一点收视率，但是留在历史里的不可能是自封的大姐夫二姐夫。

不过，最后，我还是要向这部电视剧表示敬意，因为这是一个了不起的开端，虽然第一步走虚了。毕竟，六十年来第一次，我们直接把摄影机的焦距调到了六十年的最高机密上。

墙上的玩具枪

最近网络评选最受欢迎的作家，男一号是契诃夫，女一号是简·奥斯丁。奥斯丁没引起什么争议，男作家方面，因为巨头多，所以争论多些。不过，契诃夫也算当之无愧，尤其是他关于戏剧的一条至理名言，这些年来，越来越成为我们检阅影视剧的一个标准。

契诃夫说，如果在第一幕里，墙上挂有一杆枪，那么，在第四幕里，这枪一定要打响。

可是奶奶的，不说二十年，就说最近一两年，不说所有影视剧，就说两部谍战剧，就在我们心里横七竖八留了多少杆枪！

《悬崖》是我利用宝贵的寒假看完的。开头几集，着实让我兴奋了一下。小宋佳机灵漂亮地出场，想到她在《闯关东》中的表现，我判断这次导演是要扭转我方间谍的待遇，怎么可能给余则成配一个翠平！这样，张嘉译问小宋佳都会什么语言，她高调表示，母语不用说，俄语不用说，她的英文也比张嘉译的中文好。我们观众很激动。这说明，接下来的剧情中，

268

肯定会有各种国际力量的进入。事实上，这也是《悬崖》最好看的地方，伪满洲国时期的哈尔滨，中国人、日本人、苏联人、共产党、国民党、保皇党、特高科、特务科、特派员，各种力量犬牙交错，东方小巴黎的斗争形势比东方巴黎还严酷。所以，导演镜头很多次狐疑地打在张嘉译家老保姆的脸上，我们跟着男女主人公一样提心吊胆：这老太婆靠谱吗？别是《黑三角》里那卖冰棍的！

《悬崖》在情节上的其他漏洞我不罗列了，反正，小宋佳的英文成了噱头，老保姆的眼神成了噱头。当然，这种小枪没打响关系也不大，只是这种玩具枪习惯严重暴露了编导的手淫倾向，而且直接导致一部开头冷静的谍战剧最后成了狗血伦理剧：不救两老婆，苦逼张嘉译还是男人吗？苍天在上，如果这就是所谓的"《悬崖》情怀"，那我们看琼瑶就可以了。

《悬崖》看得纠结，朋友推荐看《国土安全》这部谍战美剧。不过《国土安全》马上打动我的是它和《24小时》有点血亲。跟了八年《24小时》，看到杰克·鲍尔跟看到亲戚似的。

可是，怎么说呢，看完《国土安全》，觉得《悬崖》里的主人公也不算最苦逼，觉得《悬崖》变成伦理剧也是世界潮流。CIA最聪明的女特工凯瑞为了取证一个疑似恐怖分子的人，直接和恐怖分子上床，但是取到的证据说不出口，而且自己还动了真情。与此同时呢，我们的恐怖分子主人公更是个真正的

苦逼，自己都不知道自己到底是个爱国者还是个叛国者。第一季十二集，编导在男女主人公身上挂了有五六十杆枪，第一季下来，没一枪打响。

《国土安全》在"9·11"十周年播出，意图是探讨"9·11"后的国土安全和国人创伤，尤其，女主人公的躁郁症更表征了当下的美国。也许是我已经被杰克·鲍尔弄坏了胃口，我总觉得，一部谍战剧里，过多的感情戏和家庭戏其实是一种准色情。《24小时》中对恐怖的反思产生过震撼。时隔八年，美国士兵的被策反，竟然沦为一种更高级的爱国表达。所以，要说到谁最可怜，还是我们谍战迷最苦逼。天地良心，多少个日夜，别人在酣睡，我们为了一个小悬念，看了整整四十集。为了敌人一个不负责任的微笑，我们又倒回去看，想着自己是不是漏掉了什么。

什么都没有漏掉，《悬崖》和《国土安全》都会负责任地告诉我们，那不过是墙上的玩具枪。

第一季

2010—2002

"连续剧要伐？"

从小到大，我们看港剧、日剧、韩剧、美剧，看到翁美玲演的黄蓉出来，马上魂飞魄散。父母不让看，我们就绝食。好在父母自己也很快迷上黄药师，全家在9英寸的电视机前看《射雕英雄传》，听"相伴到天涯""依稀往梦似曾见，抛开世事断愁怨"，深深觉得天堂不过如此。

从《霍元甲》《万水千山总是情》到《上海滩》，从《姿三四郎》《排球女将》到《血疑》，从《冬日恋歌》《我叫金三顺》到《大长今》，港剧、日剧、韩剧接连在我们的荧屏上走了一遍。与此同时，自《大西洋底来的人》开始，美剧就一直牢牢占据着电视剧收视率的半壁江山，一直到今天的《24小时》《广告狂人》，我们就没跟美剧见外过。比如我自己，八年前迷上杰克·鲍尔，从没变过心，尽管他的套路我也熟悉了。我们看啊看、看啊看，虽然《渴望》红的时候看王朔，《围城》红的时候看钱锺书，但是，国产连续剧还是国产连续剧。影碟开始上市的那几年，没人跟我推荐过国产连续剧。

日韩美剧就不一样了。走进影碟店，小伙子溜我一眼，回

身从后面的架子上取下两张碟，我也溜一眼，稍有犹疑，小伙子就掷过来说明："日剧！"或者是："美剧！"我要再犹疑，他就会呼哧从我的手中把碟要回。为了自尊心，我买过不少日剧、美剧，虽然常常失落。周润发和冯程程的时代永远结束了，但是，影碟店小伙的那一声"美剧"的确掷地有声，就像小时候我妈赞一个东西好，就说"到底是上海产的"。

不过，形势变了。开始是，留学生回来过年问：哎，听说《激情燃烧的岁月》有点意思，讲什么的啊？后来就不断有人托我买《雍正王朝》，买《大宅门》，买《走向共和》，买《刘老根》，买《亮剑》，买《奋斗》，买《士兵突击》，买《乡村爱情》。再后来，更激烈了，我们带朋友去买碟，朋友对老板娘说，最近的国产历史连续剧，全部要！搞得老板娘倒一下慌了，以为是便衣查盗版。我稳住老板娘，告诉她这种事情以后会更经常地发生。像我，《暗算》《潜伏》《人间正道是沧桑》《闯关东》《蜗居》这类电视剧都至少买过十张以上。尤其，我们会推荐给那些看不起电视剧的朋友，并且正告他们：再不看国产电视剧，你就不能算中国人了。

Niubi 已经成了英文，从前"I'm serious"翻译成"我是西尔瑞斯"是字幕翻译的笑话，现在"Jack, Slow Fuck"译成"捷克斯洛伐克"是妙译生花。我说的不是无聊当好玩、粗俗当幽默，而是当我们的翻译能力可以傲视原文的时候，我们获得了自由，

不仅不必亦步亦趋，而且重新发明了语言。我们把勃勃生机灌输到语言中去，无论是粗口还是雅言；我们把勃勃生机带入艺术，重新确立了这个世界的美学。所以，看奥斯卡的《拆弹部队》，怎么看，我都觉得不能跟咱们的《十月围城》比。

拆，还是不拆，对美国人是哈姆雷特的难题，对我们，不是。《地雷战》是我们的电影记忆，把侵略者——或者说，《拆弹部队》里的拯救者——赶出家园是我们的爱国主义教育。凯瑟琳·毕格罗想拍一部"与政治无关"的电影，可以；"用记忆的方式，向无畏的拆弹专家致敬"，也可以，但是，毕格罗只看到拆弹，看不到"地雷战"的逻辑和激情，这总让她本人和整个好莱坞，包括奥斯卡，蒙羞。

真丢脸啊！领奖台上的毕格罗，向世界各地的美国士兵致敬。柯达影院如果是白宫，倒也就算了。美国电影学会倒退到这般地步，我想艾美奖是更看不起奥斯卡老头了。

《24小时》已经拍到第八季，每一季，杰克·鲍尔都会碰到挑战美帝国的所谓恐怖分子，常常，我们还能特别正面地听到这些恐怖分子谴责杰克·鲍尔："你们侵略我们的国家，还把这种侵略叫作正义！"《电影手册》也曾经这样评价《24小时》："这部连续剧自觉地承担了美国故事片沿革中的历史责任，这种责任，在今天的好莱坞已经完全找不到了。"这是七年前。

七年过去，不仅这种责任在好莱坞找不到了，而且，以凯

瑟琳·毕格罗为代表（如果她还有点点代表性的话）的好莱坞还试图以奥斯卡的方式迫使全球电影放弃这种责任。我得说，奥斯卡的传销做得很成功，至少在中国就相当成功。我们的电影人讲故事，结构方式常常类似毕格罗，不管南京大屠杀的历史为何，拆弹就是拆弹，管它弹为什么会长在那儿。

因此，有时候我会想，也许美国电影已经成为新的保守力量，就像当年欧洲电影对欧洲小说的批评。正在热播的电视剧《24小时》第八季有无数缺点，但依然好过电影《拆弹部队》，因为，凭着电视剧的长度，"拆弹部队"将被迫在某些瞬间做出反省。而像毕格罗这样的电影结尾，放在电视剧中，如果不算导演自暴自弃，那也是歪门邪道了。而正是在这个坐标里，美国电影学会到了该向电视剧学习的时候了。奥斯卡如果还希望享有尊严，帝国电影学会应该号召会员去看连续剧，看完美国的，学会还应该为会员购买中国电视剧。当然，我们得要求他们买正版。等到他们看过《沂蒙》，评委们会觉得当初把票投给"拆弹"是多么混蛋。

至于我自己，终于也不再焦虑美剧、日剧、韩剧这些称呼了。前一段，在一个电视剧讨论会上，我还处心积虑地提出我们应该把国产连续剧叫作"中剧"，使其成为品质保证。可是，真迂腐啊！瞧瞧，卖盗版的小伙，他是这样指称我们中国的连续剧的，夜幕下，他阳光灿烂地问："连续剧要伐？"

一是一，二是二

《叶问2》上映以来，最大的广告就是"甄子丹负责叶问，黄晓明负责2"。不过，撇开黄晓明的花瓶腔，《叶问2》还是值得看。

《叶问2》的故事不如《叶问》，续集无论是在结构还是细节上都只有功夫片的骨骨骼骼。网上也有大量否定《叶问2》的声音，包括有人耐心地比较出的"叶1"和"叶2"之间的二十大差距，包括有人质疑"和平崛起的年代，中国人怎么还抹不掉被挨打的记忆"，但是，对于功夫片的观众来说，只要叶问在，甚至说，只要甄子丹在，我们就有走进电影院的理由。

事实上，这有点类似看样板戏。传统京戏中，霸王一个亮相，虞姬一个亮相，而到了现代京剧，李玉和、李奶奶那是一场戏也要反反复复亮相。为什么？用他们照亮我们，让他们的本质变成我们的本质。所以，样板戏看到现在，还是拥趸无数，因为我们一直没变成李玉和。武侠电影、功夫电影也是这样，霍元甲以后看陈真，陈真结束看黄飞鸿，黄飞鸿完了看方世玉，方世玉以后叶问，然后叶问2、叶问3，故事一模一样

有什么要紧，要紧的是李连杰长袍一撩，手一伸，那永远的战无不胜的造型。

李连杰不打了，甄子丹继续，只要我们还没变成霍元甲，没变成叶问，我们就得去电影院，所以，叶问向狂傲的英国拳王龙卷风挥拳的时候，我们获得了多么大的快感。在那一刻，当然是我们在揍这个死鬼佬，是我们把满腔愤怒化成咏春拳。不奇怪，功夫片的明星必定是大众偶像。他是我们受了委屈以后的拳头、受了欺凌以后的飞刀，是我们在这个世界上最渴望拥有的力量、最渴望变成的人。基本上，这就是我们从小那句"等我长大以后"的完成态。

所以，在我们的民族人格远没完成，甚至可能走上歪路的时刻，我们需要叶问，我们需要十部叶问、一百部叶问，然后以"十月围城"之势重新回到青春中国理想篇。这个时候，情节细节，真是有些其次。而《叶问》这样的功夫片，一是一，二是二，一百是一百，不嫌多。

不过，反过来说，如果失去了最高理想，没有霍元甲，没有黄飞鸿，没有叶问，只有黄晓明，那么，"一是一"，二就只是"二"了。我指的是新版《三国》。

新《三国》挺好看，我两天看了三十二集，算是上篇。这上篇中，按剧情设置，最抒情的地方有俩，一个是貂蝉要陪吕布死，一个是刘备目送徐庶走。

貂蝉演员没选好，网上有人恨恨地说，这一定是潜规则的结果，而何润东演吕布，也过于没谱，天真得像脑残，深情得似色情，所以他们俩终于可以死的时候，观众不伤心：Farewell，老貂蝉！Farewell，嫩吕布！导演高希希后来接受采访时只好说他想表现的是貂蝉的心灵美。

影像是什么？高希希真是装纯情，长成那样，心灵怎么美？不过，貂蝉已死，不去说她，来说刘备。刘备因为身边有张飞，张飞又是猪八戒模样，稍一走神，就会恍惚以为看的是《西游记》。不过，从刘备常常很唐僧的台词中看，导演是准备让刘备来承担人文精神的，所以，这第一季就结束在刘备目送徐庶离去，然后痛苦地叫道："你们帮我把这片树林砍掉！"属下请问为什么，"因为它们挡住了徐元直离去的身影"。

天地良心，这句话真抒情啊！可问题是，这句话在罗贯中笔下有多少情义在高希希镜头里就有多少世故，因为在电视剧中，刘备的痛苦完全是因为徐庶走了以后他不知该怎么办，谁来帮他出主意？所以，桃园三结义这样重要的情节仅剩十秒钟过场，关羽过五关斩六将送回刘备的两个老婆，刘关张赵重聚首，刘备波澜不惊，三国到底是有情故事，还是无情传奇？刘备虽然被设置成一个心灵美的人物，但他的心灵美一直遭遇剧中各路诸侯的攻击，而我们观众也无力从剧情中为刘备辩护。再说，他长得也是一副令人烦恼的样子，所以被塑造得格外真

性情的曹操一骂刘备，我们也就同意了。

名著纷纷被改编，我怀疑接下来的电视剧《红楼梦》会更二。好在，据说连续剧都特别欢迎被人骂二，因为越二越有市场。这方面，新《三国》的收视就是证明。

不过，也许有一天，刘备的台词会被观众借用："帮我把这片新版砍掉"，"因为它们挡住了叶问的身影"。

脱下了雪橇

艾柯（Umberto Eco）在《色情电影之真谛》中说：到电影院去看电影，如果主人公从 A 地到 B 地花费的时间超出你愿意接受的程度，那么你看的就是一部色情片。

艾柯写这篇文章是在 1989 年，十五年过去了，如果继续按照他的标准来审视当下的电影电视，我打赌我们老百姓是日日夜夜浸淫在色情的汪洋里。随便打开一个频道，所有的连续剧都在二十集以上，具体情节不用二十分钟就可以交代完毕：男 A 女 A，相识相爱，突然发生一场车祸，其中一个失忆，同时出现男 B 女 B，纠缠挣扎，四个回合，男 A 女 A，男 A 女 B，男 B 女 A，男 B 女 B，终于，失忆的恢复记忆，失态的恢复常态。

故事就这么点儿，看个片头就能知道大概，但是，新时代的导演就是有本领，绣花针磨成大铁棒，凭的是什么呢？汽车、豪华公寓，再加咖啡馆、酒吧等公共场所。

汽车是一定要的，汽车最能浪费时间了。就像艾柯说的，看色情片，在看到做爱场面之前，必须忍受一部很可能是由

交通部赞助的纪录片。所以，朋友回国来说如今在上海容易迷路时，我们就打开电视机，随便找个偶像剧，就能为他做上海交通指南了。交通部真是要感谢这些偶像剧，他们是多么尽心尽力啊，过大桥，走地铁，他们从来不偷工减料，从浦西拍到浦东，一直要把主人公送到家。等到了家，就轮到房地产商出场了。

上海的房地产热从电视剧里就看得出来。人人住豪宅，家家有楼梯。主人公永远是从楼上下来，或者是跑到楼上去，上上下下十来次，硬是要比以筒子楼为背景的电视剧长出一倍篇幅。

看多了这样的电视剧，八岁的小孩也知道，情人都不会立即上床，总要先喝点什么。想起一个苏联的故事：一个士兵下山探亲，归队后队友猜他进家门干的第一件事，大家都说"吃"。他说"做爱"。那第二件呢？"该吃了吧？""不，做爱。""那第三件呢？"大家一起说"还是做爱"。"不，我脱下了雪橇。"

群众演员

有很长一段时间，我们见面就谈《铁西区》，搞得没听说过王兵或者没看过《铁西区》的就道德水平偏低似的。所以，到哈佛听说电影档案馆要举办王兵电影展，就想着要追踪一下他的最新成果。

费正清中心一连三天放映的《原油》(Crude Oil)比《铁西区》还长，共十四个小时。我去了三天，三天只有九个观众，包括我自己，还包括路上遇到被我"忽悠"进观影室的两个朋友。坦白说，《原油》让我对《铁西区》也发生了怀疑，甚至，让我对这些年的中国纪录片运动突然失去了判断力。

三次看片时间加起来，《原油》我大概看了八分之一。本来没有资格说三道四，不过有一次，我从两眼一抹黑的放映厅出来，在科学中心吃完中餐，回去一看，场景基本没动，还是黑魆魆的油井、黑魆魆的工人；过了一会儿，是月亮，蓝黑色的月亮，我和另一个观众跑到外面说了好一会儿话，回去以后还是月亮，动都没动。

这是 2010 年的中国纪录片，没有观众，但是导演声誉日

283

隆。王兵的《和凤鸣》和《铁西区》一样，拿下了日本山形纪录片大奖。《和凤鸣》和《原油》一样，用固定机位来拍摄对象，三个小时，没什么剪辑。当然，控诉反右那段历史，《和凤鸣》做得不错，老太太讲得很文学，尤其细节，对观众而言是有煽动力的。不过，我的一个问题是，此类受海外资本（而且听说资本方是很有政治色彩的）资助的纪录片，他们当年的"独立电影"胎记何在？

也许是身在海外，对政治更为敏感的缘故吧，我觉得以王兵为代表的中国纪录片运动走到一个非常尴尬的位置上了。比如说，费正清中心拿出奢侈的三天场地来不间断地放映《原油》，双方都知道，这样的纪录片放映，不是为电影艺术计，所以一开始放映本身就很政治。影史里，以"长度"见长的纪录片已有大半个世纪的历史，相比之下，《原油》的先锋性和探索性都不值一提，那么，十四个小时的长度又是为了谁？原油工人不会看，老百姓不会看，普通观众不会看，专业观众也看不下来，一言以蔽之，人民不需要《原油》，但是，哈佛大学喜欢《原油》，国际纪录片节青睐《原油》，而且我相信，《原油》之后，王兵不会缺乏投资人。

十四个小时，作为一种从冷静很快走向冷酷的长度，其实预示了轰轰烈烈的中国纪录片运动最后只能以资本的方式成为政治的风筝。当然，我虽这么说，但依然对王兵当年的努力心

怀敬意。可是，这施虐般的十四个小时，实在是太冷了，摄影机冷，导演冷，观众更冷。

暖和不过来，怎么办？我的方法是看中国电视剧。差不多有五年了，国产连续剧算是人生的安慰剂。比如，《黎明之前》就疗救了我被《原油》弄低的体温。

花了整整三天看完当红谍战剧《黎明之前》，虽然感觉没有《潜伏》好，但好的国产电视剧还是比日剧、韩剧都给力。

《黎明之前》的故事结构和叙述节奏都和《潜伏》相似，时间、地点、人物也有极高的可比性，尽管据编剧陈述，这个故事早在《潜伏》之前就已经存在，但是中情八局一个局长、四个处长一出场，全国观众就想起了刚刚撤出屏幕的军统天津站吴站长和余则成、陆桥山和李涯。《黎明之前》的片方不希望我们拿它和《潜伏》比，该剧的粉丝也在网上大呼《黎明之前》胜过《潜伏》，说它可以媲美美剧，是真正不拿观众当傻瓜的智商剧，有更精彩的办公室政治，等等。一言以蔽之，《黎明之前》不是《潜伏》第二。

不过，有意思的倒不是这两部连续剧有多么相似，或者两戏形似神不似，而是，谍战剧为什么有市场？说到底，《黎明之前》还是非常粗糙的。剧里面有一场重点表现卧底主人公刘新杰的戏：中情八局要出面杀害二十六个关押在监狱里的共产党员，刘新杰要用二十六具尸体换出这些共产党员。具体情节

我不剧透了，电视剧粗糙的地方是，这二十六个共产党员，除了两个党员有台词，其余几个皆是畏畏缩缩的群众演员，镜头扫过，这些人都不敢抬头，慌慌张张走过场了事，完全不是在国民党监狱里跟敌人斗争多年的时代精英。这种镜头现象，在任何一部80年代之前的中国影视剧中都不可能发生。就算是街上走过的人民群众，也要比现在这一个镜头的共产党员更有精气神。

不过，反过来一想，好像又正是在这些群众演员身上藏着谍战剧的时代之谜。你看，同是这一拨群众演员，演起小坏蛋、小盯梢来一个个腔调十足，搞得摄影机也 high，小喽啰都有不少近镜头，有两个还酷酷地较劲黄晓明。当然，这些等在影视城里的群戏民工，被叫去演打手演混混的时候，他们马上能从自己的生活中提炼出形象：嘿，昨天骂我们的那个助理导演多像打手啊！坏蛋的原型太充沛了，还不断得到别人生活和自身生活的加持，至于混混，本色出演就得了。可共产党员，尤其在"共产党员"这个名词最熠熠生辉的年代，怎么演？所以，群众演员无一例外地垂下头去。周星驰拿《演员的自我修养》给张柏芝，我们拿什么给群众演员？真要上纲上线的话，我们甚至可以这么说：群众演员的表演水准代表了一个时代的道德美学。

现在，大批谍战剧出来修补耳濡目染的匮乏。而它们的时

代位置正在于，像余则成、刘新杰这些战斗在敌人心脏里的革命精英，平时的派头和打扮不仅没有革命性，甚至还有点反革命腔，比如刘新杰酗酒。但是，他们纵身一跃的时候，又把一个激情四溢的年代召唤出来。这几乎暗示了，像我们这样不完美的人也有可能在精神上去拥抱一个英雄的年代。

英雄的年代不再，好在，洒过热血的土地在，所以，新的谍战剧是否有可能把办公室里的小人物都召唤成余则成、刘新杰？对此，我还是很有信心的。比如，微博上我就看到很多不是记者行业的人，也在不遗余力地追究上海火灾的背后黑影，有的签名"我不怕你，虽然你比我大"，有的签名"会一直盯着你"，还有的签名"就算只有我一个人，也会追踪到底"。相信这个世界有真相，或者相信这个世界有黑幕，是我们的现实，但是，调查的勇气、追踪的勇气，尤其那种孤胆英雄式的签名，我觉得是和这几年的谍战剧有点关系的。

因此，我的愿望是，经过这一轮谍战剧的洗礼，英雄主人公可以战胜黑道主人公，而我们的群众演员在扮演共产党员时既不用自惭形秽，也不会心里没谱。最终，凭着热血，无论是中国电视剧，还是中国电影、中国纪录片，都先把"中国"和"中国观众"放心头。

毁掉小清新

他出类拔萃，她普普通通。他漂亮，她平凡。他被众星捧月，她则独处一隅。后来，他去了北京大学，她在上海大学。几年过去，同学聚会，她见到他，结结巴巴：北京，生活，难吗？他笑笑：没你，有点难。

这个，据说就是爱情小清新。有那么几年，我们的社会文艺常常就是这种调调，另外加点唯美派的同性恋。但现在不流行小清新了，现在流行"毁掉小清新"。

什么叫毁掉小清新呢？比如，给上面这个故事加一个这样的结尾：听到这句话，她湿了。

爱情遇到黄色，让你清新！这个时候，你百感交集吗？

我有点。看电视剧《反击》（Strike Back），从第一季看到第二季，我的感觉就是"毁掉了小清新"。《反击》是孙甘露老师在饭桌上推荐给大家的。他惊讶地问了一句："你们没看吗？"我们当晚就去看了。

《反击》第一季有六集，由英国 Sky1 隆重推出。该剧根据前英国空军特勤队 SAS 成员克里斯·瑞安（Chris Ryan）的同

288

名畅销书改编，两集一个故事，但在两个男主人公中间有一个中心悬念串联。

一开头，特别令人惊艳。2003年伊拉克战争前夕，波特（Porter）和柯林森（Collinson）等一队SAS人员在伊拉克心脏地带进行了一次难度系数很高的营救人质行动。这段引子拍得紧凑流畅，马上让我们重温了当年第一次看到《24小时》的热烈心跳，而男主人公也很快在网上被人称为"英国小强"，对应的就是我们热爱的"美国小强"杰克·鲍尔。但这次人质解救计划变成了一次损失惨重的行动，波特失去了两个战友，而且之后七年，他自己也一直生活在内疚的阴影里。

为了避免剧透，我不再描述《反击》的剧情。和《24小时》一样，这部电视剧令人感到最清新的地方是对战争做出了一点政治讽刺，而不光是人道反思，类似爱情小清新故事中，不再是车祸和白血病当道。这方面，《24小时》做得还真不错，把几任总统都拖下过水。而《反击》一出场，让我们感觉这部英国剧集可能会比《24小时》走得更远，因为时不时地，我们可以看到英美盟国关系的不对称、美国的霸道和英国的屈辱。所以，第一季结束的时候，网上有很多预测：下一季英国要给美国一点颜色看看了。

但是，我们影迷都天真了，影像不过是政治的一个小投影，小清新总会遭遇色情的压力。《反击》第二季已经不再是

英国电视剧，Sky1虽然在，当家的却是HBO了。英剧变了美剧，导演换了，主角换了，而且美国也不霸道了，入侵伊拉克是有原因的。什么原因我是说不清楚，但是，看看《反击》从第一季到第二季的变脸，你懂的。

可是，话说回来，问题的重点还不是这个变脸。最令人纠结的是，虽然英剧变了美剧，但是美剧的那种快节奏——包括舍得让主角一个个地死，舍得给主角一场场的福利床戏——对于观众是有催眠力的，这就像我们看《24小时》的时候，再多的反恐反思，观众还是愿意"美国小强"活下来。电影的道德，常常就是高科技的道德，是颜值的道德，是力和美的道德。

所以，小清新的占领运动，到底得多强大才能改变美剧？这个，我们都不懂。

九年八天

《24 小时》第八季最后一幕，杰克·鲍尔对着天空中的隐形飞机监视器，对 CTU 里看着大屏幕的克洛伊挥手说再见，克洛伊泪流满面，我也泪流满面。

九年了，《24 小时》陪伴我度过了生命中最长的八天。这一次，我知道杰克·鲍尔再也不会回来，《24 小时》永远结束了。"Good Luck，Jack！"这是克洛伊最后的台词，这句台词在杰克·鲍尔千千万万的粉丝中流转，每一个人都在这平凡的祝福里交付最多的深情。

2001 年，杰克第一次经历九死一生。那年我刚结婚，住在天钥桥路的小屋，浑浑噩噩地写着博士论文，不知道《24 小时》的出场其实预言了这个世纪的新格局，预言了这个世界的新命题：9·11。当时，我只是一口气看完二十四集，第二天一边发高烧一边到处跟朋友推荐《24 小时》。少年时候看《上海滩》看《射雕英雄传》时对连续剧上过瘾，成年以后这是第一次。

第一次以后，就有第二次。2002 年最难忘的日子，除了世界杯，就是看《24 小时》第二季。然后是 2003 年、2004 年。

2004 年，我等待儿子的降生，老公自己看《24 小时》第三季最后几集，却劝慰我说你还是别看了，免得过于激动。但是，"嘀咚嘀咚"的声音传来，我们都自暴自弃，荧幕上导弹威胁，肚子里儿子乱踢，杰克·鲍尔最后以"死人"的身份逃脱政府高层的追杀，我看完松一口气。儿子提前两周来到人间。

做了母亲以后最激动的事情还是看《24 小时》，搞得我自己的母亲对我非常失望，怎么你们这一代人都做妈不像妈？我也对母亲说，因为纽约的双子楼倒了。话音未落，窗外飞来的子弹射中了黑人总统戴维帕默，第五季大手笔登场。那已经是 2006 年，Q 宝两岁，会叫爸爸会叫妈妈。我们看到惊心动魄处，没人管他，他扑通一声把遥控器放进了他爸的水杯，我们被自己惩罚。

嘀咚嘀咚，除了中间因为好莱坞编剧罢工拖了时间，《24 小时》一年一度光临人间，我们用《24 小时》的时间表来计量 Q 宝的成长，跟着我们，Q 宝也认识了杰克·鲍尔，他会对着电视机说："他是好人。"对，他就是这个世界上最好的人。网络上，无数次我看到这样的留言："杰克要是死了，我把电视机吞下去。"还有人说，他马上要当爹，若是儿子就叫杰克，若是女儿叫克洛伊。

以我们的方式，我们和自己的偶像纠缠一起，通过他们，我们在星空下清点出自己的人生。啊，迷杨子荣披风的时候

还没上学呢；被李连杰的《少林寺》震住时，那是十二岁；看到周润发版的许文强，是上中学后的事情了；喜欢张国荣的时候，也粉上了一众港台影星，如此走完80年代；90年代看好莱坞看新浪潮，重新回到中国电影，一直是嘎嘎惊艳。然后，新世纪，杰克·鲍尔登场。

八天九年，其实，从来没有觉得杰克·鲍尔老过，而每次看《24小时》的时候，我都觉得自己一如看第一季的那个夜晚，依然年轻得可以有任何梦想。其实，九年过去，老公也已经无数白发，但是杰克·鲍尔出场，他又变成三十岁的小伙子，有力气用24小时来看完24集。

姿色！姿色！

聊到新版电视连续剧《红楼梦》，沪上最大牌娱评家指间沙一针见血：姿色不够！

说得太对了，姿色，就是诚意，就是道德。所谓国有国法，行有行规，影视圈既然代表全中国的外貌最高水平，那么，老百姓要求看点美人自然不下流。但是，面对观众反映"红楼不够美"，导演李少红冷冷回应："气质才是重要的。"

气质，谁不知道气质重要。子善老师和葛优一样瘦，我们说他是张爱玲的最后一个男友，谁说过不般配？那是气质。气质好，高大的坂东玉三郎可以示范娇弱的少女杜丽娘；气质好，六十岁的朱丽叶还能迷死二十岁的罗密欧；气质好，我们听到他们的声音，看到她们的裙裾，就魂不守舍了，但是，请告诉我，新版《红楼梦》里，是圆脸的黛玉有气质，还是尖脸的宝钗有气质？至于宝玉，哦，我都不想说，小演员算是长得不错，但这样的孩子，我班上就有两个。

导演说，只要不是人身攻击，她能接受一切批评。可是，新版《红楼梦》既然选秀出场，怎么就不允许我们攻击"人

身"？而且，"人身"，就算在学院派的电影手册里，也算得上第一要义，否则，为什么社会主义新人普遍要比资本主义老人腰身粗上 1 英寸？

说到底，是新版《红楼梦》里的"人身"经不起攻击。姐非姐，丫非丫，该瘦的胖，该胖的瘦，青春大观园个个铜钱头，堂堂荣国府人人红烧肉，截至今晚看到"抄检大观园"，除了邢夫人出来令人感到放心，其他人，用网友的话说，是为了"红雷梦"走到一起来的。而且，以往的连续剧，年轻人演不好，年纪大的不会有闪失，但是，《红楼梦》中，年纪最大的竟然最失败。

真想问问导演，第一代华人邦女郎周采芹小姐，凭什么样的气质可以坐镇荣国府？著名作家黄昱宁优雅得像天鹅，但是平生最爱的红楼受糟蹋，也失控骂出：妈的，周采芹以贾母的名义耸肩膀！事实上，我可以很负责任地告诉大家，周采芹女士，凭着 007 时代留下的好身板，在新版《红楼梦》中充分显示了功夫高手的资历和潜力。她眼神火辣辣，看上去随时可以施展身手跟着老邦德从屋里飞出去。

没错，飞出去！就像连续剧中不断出现的那些快速移动镜头，那些只能说明摄像机功能不错的移动镜头，新版《红楼梦》不能带我们入梦，只是不断带我们飞出去，飞出去。所以，有时听着不断不断的旁白，我会恍惚，这是在听配画广播

剧吗?

谍战剧红了以后,旁白也重新红上屏幕,但是,所有被《潜伏》中的旁白感动过的观众,都被《红楼梦》中的旁白累倒。这里一段,那里一段,没有章法不算,而且做出很尊重原著的样子,简直令人要问制片:演员没大腕,要不了多少钱;布景朦胧胧,要不了多少钱;服装没几套,要不了多少钱;没航拍,没打斗,没爆炸,没雪山、草原、赤兔马,也不用跑北海道租大轮船,玩悬崖峭壁,作为纯粹室内剧的《红楼梦》,钱主要花在了什么地方?

当然,我们的纳闷只是,整这么多钱,还搞这么多快进和旁白,是真的被伟大的经典吓住了,还是,还是新的影像手段我们没理解?本来,平头百姓的胃口其实很粗,让我们看看美人,阿拉也就没闲话讲勒。

因此,作为一个普通观众,我重申,我们其实对新版《红楼梦》没什么要求,除了,姿色。

春运、沂蒙和其他

男人问街边小姐：包夜多少钱？

小姐：两百。

男：是不是怎么样都行？

小姐：是！

男大喜：今晚你帮我到火车站排队买票去！

你要觉得这是段子，那你没经历过春运。不是人山人海就能形容波澜壮阔的春运现场，用来描述人民战争的词汇和手法都适用于春运，美国军事观察员跟着中国老百姓朝列车冲锋陷阵一趟，就知道我们的国力所在。

动车就停两分钟，每个窄窄的车门要上下百余人，而且人人大箱大包，活鸡火腿，站台上维持秩序的总在大声叫：排好队伍！排好队伍！但他叫了几次以后，不是放弃了就是和乘客吵起来，队伍于是更涣散了。但是，真的很神奇，两分钟的时间，该下的下了，该上的也上了，虽然车上车下全是战争过后的疲惫，连那只大公鸡都奄拉了脑袋，但两分钟后，车上的人就开始嗑小核桃、啃牛肉干了。我拿出电脑继续看我的连续剧

《沂蒙》，深深理解了剧中表达的抗战能量之源。

一个寒假，就看了一部《沂蒙》。虽然这个四十二集的连续剧没有《人间正道是沧桑》这样的历史纵深，而且讲述的故事也类似我们从小听说的沂蒙故事，比如老百姓面对日本鬼子的威胁交出了自己的孩子，保留了八路军的后代，但是，这部老老实实的连续剧还是感动了无数中国人，无论经历过抗战还是只在历史书上读过抗战的人。它的魅力来自一个看上去落后的地方，看上去无序的世界，能那么自然那么神奇地完成一个伟大的转换。这就像春运站台上的中国人，两分钟内完成 mission impossible。

而《沂蒙》比以前沂蒙类电影更有力量的地方也在于，电视剧以四十二集的长度完成了史诗性任务，尤其是在其他文艺渐成为商品介绍和现代传销的时刻，这类电视剧成为唯一召唤昂扬感情的"集结号"，而且以他们真正的长度深入人心，使全国人民对着广告升平的春晚现场有力气骂"堕落"，有力气对奥巴马和达赖竖中指。

人民不怕贪官

《建国大业》里，宋美龄跑到美国去，白宫看门的见到她，情不自禁地说出：She is hot！这话，让一个看门的说，没什么好意。不过，这个不怀好意针对的不是宋美龄，是蒋介石，就像蒋介石的两个标志性用语，一个是"达令"，一个是"娘希匹"，因为后者是脏话，前者因此也是脏的。

用宋美龄来打击蒋介石，这是建国大业完成后，我们在文艺作品——包括小说和电影中的一种常规语法。长期以来，共产党人的一个主要特色就是不受美色俘获，王晓棠再怎么大跳伦巴，也动摇不了虎胆英雄的心。相比之下，"脸不对称、满脸雀斑、包金大牙"的蝴蝶迷也能淫乱敌营，所以，理论上，就像斯大林说的，共产党员乃钢铁铸成。

可是钢铁也会生锈，霓虹灯下有赵大大，也有陈喜。渐渐地，共产党人的形象从高大全变组合论，从钢筋铁骨变有血有肉，老百姓也普遍接受了"共产党人也是人嘛"的"人性论"。随便举个例子，《红岩》中的叛徒甫志高已经在网络上被缅怀了。课堂上，年轻的学生谈到甫志高的爱情：临别和妻子见一

面，为她今后的生活做好安排，这才是男人啊。

甫志高是做了男人，但江姐做了犯人。好在，浴血浴火的年代过去，战争结束，敌人完蛋，再没有冰冷的枪管抵住甫志高的脊梁，对他说"不许动"。甫志高回家，把老四川牛肉献给妻子，之后也用不着领着敌人去找江姐，甚至，可以按他自己曾经设想的，"把联络站办成书店"，然后"把书店办好，出版刊物，逐渐形成一种团结群众的阵地"。（《红岩·七章》）接下去，我们甚至可以想象，风度翩翩的甫志高成为时代偶像。

不是瞎说，这些年来，我们的文学艺术作品中，最完美的人物形象差不多都是这样，既有感情，又有理想。而逐渐地，爱情携手理想，以双赢的姿态彼此见证彼此提升。搞到今天，贪官赢得的那点民意就是他们对自己的情人还真是动感情。谁都不会忘记，成克杰和他的情妇李平这对"生死鸳鸯"的故事经过互联网的传播，几乎成了新世纪的标准爱情故事。

官人们的爱情赢得这么良好的群众基础后，《蜗居》出场。《蜗居》的故事很简单，姐姐海萍和丈夫苏淳名校毕业后留在上海，奋斗目标是"一间自己的房"。可是，辛苦的脚步赶不上涨价的速度。他们成为房奴而不得的过程中，一向受海萍照顾的妹妹海藻慨然出手，向她认识不久的市长秘书宋思明借了两万，而这两万，是海藻的男友小贝不舍得借的。接下来，故事的重心就从海萍转移到了海藻，有型有情的宋秘书在海藻全

家的每一次难关前，轻轻一声"芝麻开门"，就超度了所有凡身。哦，且慢，宋秘书超度所有人，除了自己的老婆和孩子。

当然，宋秘书超度得最厉害的是海藻，而且，小说给了两个最动人的理由：一、海藻像宋秘书大学时代的早夭恋人；二、阴差阳错，宋秘书以为他是海藻的第一个男人。第一个理由说明宋秘书有多么一往情深，像他喜欢对海藻说的"从一而终"；第二个理由说明宋秘书真是没什么瞎搞的经验，而且这个理由也"充分解释"了他为什么超度不了自己老婆，因为他不是老婆的第一个男人。

宋秘书对海藻好，方式很小白兔，买梦游娃娃，然后自己梦游着把车开到恋人楼下；恋人出差，还出其不意地把自己快递到恋人客房门口。当然，最感人的是结尾，要恋人把孩子生下来："爱她就让她为你生个孩子，然后用两个人的血浇灌同一棵花朵。这样，我们就永远不会分开了。"甚至，在自己死后，还安排了一个外国友人来接海藻和已经不存在的孩子出国。他一切都为海藻安排好了，孙悟空一样的男人，长得又跟刘德华似的，请问，哪个女孩抗拒得了？

书中有一个细节，为了帮姐夫还高利贷，海藻又去问宋秘书借了六万元，这六万元，是他们俩第一次发生关系后，宋秘书托海藻的老板带给她的。海藻拿着厚厚一叠钞票，"冷冷一笑，想来这就是自己的卖身钱？果然春宵一刻值千金啊！"不

过，作者没有让海藻在这种不良好的感觉中沉浸，越过一段，海藻就把钱送到了海萍家，"看着姐姐浑身轻松的样子"，海藻"觉得自己很干净了"。海藻干净了，宋秘书自然也干净了。而更有意思的是，小说中的这段话在连续剧中以旁白的方式特别抒情地念了出来。

实事求是地说，在那一刻，如果小说还没能帮宋秘书完全收买人心的话，那么，连续剧做到了。不要忘了，在影像中，"旁白"不仅是最有分量的方式，而且几乎是最道德的影像提示，尤其中国影视因为深受苏联和朝鲜表达的影响，听到旁白，几乎是如奉纶音，《春天的十七个瞬间》如此，《无名英雄》也如此。比如，顺姬死后，伴随着学生装的顺姬在鲜花丛中复活的是肖南的旁白，以无比的激情既震碎了我们的心，也弥合了我们的心。是的，通过旁白，我们对顺姬涌起更大更深的爱。当然，年轻人可能对《无名英雄》没有记忆，不过不要紧，刚刚热播过的《潜伏》还在我们心头。左蓝死了，余则成站在她边上，旁白说"这个女人身上的任何一点都值得去爱，悲伤尽情地来吧，但要尽快过去"，这个时候，所有的观众都愿意和余则成一起痛悼左蓝。

这样，当《蜗居》以旁白的方式反反复复为宋秘书和海藻漂白时，我们吃了迷魂汤一样地成了他们的爱情同情人。当然，一起被绑架到这场蜜蜜甜爱情中的还有我们记忆中那些

通过旁白强调的美好爱情。饭桌上，谈到《蜗居》，一个朋友说，妈的，明明觉得姓宋的有问题，可还是情不自禁地希望他坏人有好报，邪门儿啊！说邪也不邪，稍微回想一下，哪个人物的内心获得画外音的次数最多？宋秘书嘛。相比之下，勤勤恳恳的小贝根本没有得到画外音的援助，在他失魂落魄的时候没有，在他发愤图强的时候没有，尽管他作为一个纯真爱情的符号出现在小说和电视剧中，但导演根本不把他放在眼里，让他买个冰激凌表达爱情，中学生看了都觉得弱智。所以，小贝根本不是作为宋秘书的对立面出现，而是宋的赞美者。每次，海藻只会在小贝身边想念宋秘书，但从没在宋秘书怀里想过小贝。

还不止这些。整个故事中，海萍夫妻看重钱，宋秘书老婆看重钱，小贝看重钱，底层老百姓更别提，为了钱还丢了命，但恋爱中的人不看重钱，海藻最不看重，你看她乱花宋秘书给的钱；宋秘书更不看重，他只用钱擦亮爱情，其余时间不是高屋建瓴，就是深情款款，甚至，在他牵头的拆迁致死案发生后，他还能特别人性地要求手下对底层百姓仁义些。啧啧，他几乎就是完美的男人。而且，在一笔带过的几次交代中，我们知道，他在工作中的人缘也很好，工作能力也很强，差不多是一个好干部。

那么，《蜗居》到底是什么意思啊？为贪官招魂？歌颂真

爱无敌？

嘿嘿，《蜗居》有意思的地方就在这里。毋庸置疑，《蜗居》是一部表现社会现实的力作，从开播后不断攀升的收视率和议论度就能看出，房子问题击中了每一个中国人的神经："每天一睁开眼，就有一连串数字蹦出：房贷六千，吃穿用两千五，冉冉上幼儿园一千五，人情往来六百，交通费五百八，物业管理费三百四，手机话费两百五，还有煤气水电费两百……也就是说，从我苏醒的第一个呼吸起，我每天要至少进账四百，至少！这就是我活在这个城市的成本，这些数字逼得我一天都不敢懈怠。"

房子问题压得海萍喘不过气来，海萍又压得自己老公苏淳喘不过气，不过，海萍在追求房子的过程中所付出的努力，她最后终于搬到自己新房中的那种幸福感，以及小说和连续剧最后的一个镜头——淮海路上，"海萍中文学校"正式挂牌开张——都在在说明了这个奋斗是值得的。而更加了不起的是，在海萍夫妻奋斗的过程中，苏淳意外入狱，虽然最后是宋秘书的法力解救了升斗小民，但前头小市民气十足的海萍却因此对丈夫焕发出了全新的爱。所有这些，几乎以铁的事实表明了海萍当年把自己和老公留在上海的决定是对的，虽然在小说的前半部分，海萍不断地想象如果回到老家，日子可以多么轻松惬意。可毕竟，老家没有东方明珠，没有伊势丹，也就没有梦想

和动力。

也是这个逻辑，在小说中，原本应该构成对立关系的房奴海萍夫妻和地产推手宋秘书，不仅没有剑拔弩张，还实现了南北一家亲。甚至，钉子户一家最后搬入精装修房子的一幕，也没有一点血腥气。相反，有一点点血腥气的是海藻的流产和宋秘书的车祸，但这两个不幸，因为是政治正确的必要前提，对两人来说都不能更好了。

所以，整体而言，《蜗居》的主题是社会和谐，禁播《蜗居》是站不住脚的，至于传说中的《蜗居》因黄被禁，那更是离谱。《蜗居》如果是黄的，那么肯德基的鸡腿广告更黄。而我对《蜗居》特别感兴趣，主要在于老百姓对宋秘书的接受。

排除前面提到的文字支持和影像支持，包括逆用"宋美龄语法"，宋秘书的情种身份有效地掩盖了其贪官本质。女性读者如果够坦诚，多数都宁愿舍小贝就老宋吧。但无论如何，宋秘书作为贪官的事实是不能被抹除的，他利用职权侵占公共利益，结党聚伙谋取私利，甚至他和海藻的关系，用新闻报道的方式来说，也够得上用一个"霸占"。也就是说，宋秘书的本质不难揭穿，那么，老百姓的政治觉悟哪里去了？

情形是，海萍一边抱怨房价，一边也投身了房市，观众对宋秘书的接受也是这样，接受他，就像接受现代化的事实和污点。而更重要的一点是，今天，2009 年，中国人已经能够接受

贪官存在于人民阵营中。小说、电影还能正面表现贪官和人民群众相爱，这点，早二三十年，是绝无可能的。正如《人间正道是沧桑》中，瞿恩对杨立青所说："你要相信我们的党，我们的党就像大海，有自我调节和净化的能力。"

我的想法是，不管《蜗居》的作者和导演对宋秘书的美化出于什么想法或目的，但从观众对宋秘书的接受来看，人民群众已不再把贪官放在眼里，也就是说，新中国成立六十年，人民群众的力量和自信不仅今非昔比，而且人民的宽容力和包容力也显示出新能量。当然，这么说，可能会有乡愿的色彩，但是，就像海萍每天必须进账的"四百"中房贷最多也就占一半，而终有一天，这个房贷会结束。如果要在民间调查贪官的性价比，《蜗居》提供了一次极为有效的社会普查，而随着贪官的性价比在公共生活中越来越低，我相信，中国人和中国能量会越来越高昂。

这么说，我再次感受到乡愿的压力，尤其就目前阶段而言，《蜗居》在为宋秘书（没错，我一直有意在使用"宋秘书"，而不是"宋思明"）唱挽歌的时候，因为歌声过于动人，会让人因晕眩而失去判断力，所以，在一个真正强有力的人民群体建立前，我认为，《建国大业》这样的"宋美龄"策略还是可以继续征用一段时间。人民虽然不再害怕敌人，不再害怕贪官，但现阶段，似乎还没到为贪官盖被子的时候，否则新中

国成立后的三十年中我们不遗余力地打击的敌人，极有可能借尸还魂。

　　新中国成立至今六十年，上半年，大家都在讨论《潜伏》，下半年讨论《蜗居》，前者重提信仰，后者再现生活，这里，大概存放着 2009 年的重大意义吧。在信仰和生活之间，我个人觉得，2009 年应该尽可能拖住《潜伏》，让它继续在生活中放大发酵，这样，在看到《蜗居》中的宋秘书时，观众能更快地一眼认出：嘿，小样，甫志高嘛！

守护"冗长"

在采访《我的团长我的团》的导演康洪雷时，记者问他为什么要拍这样吃力的题材，他说，一天到晚搞一帮男人进出酒店吃西餐，有什么意思？

可能康洪雷也就是随口一说，因为关于他为什么要拍这个连续剧的问题在各大媒体都见到，而且回答也形形色色，小到个人爱好，大到民族承担，但我特别记得这个说法，因为《团长》的确是对看惯酒店和西餐观众的一次检阅。甚至，我可以粗暴地把电视观众分为两类：一类喜欢中餐剧，一类喜欢西餐剧。

平面媒体也好，网络也好，在《团长》播出不久之后，就开始出现倒戈的声音，说疲软的有，说硬撑的有，有说看不懂的，有说四不像的，一言以蔽之，《团长》拍得不好看。

那到底不好看在哪里呢？后来我发现，这个不好看的一个主要依据是收视率不好看。所以，剧本够烂的《倾城之恋》挺好看，因为收视率超过同期的《团长》。而且，最近看到不少剧评，写着写着，还有人动真感情，说《团长》不好看，收视

率低，离人民群众的趣味有些远。

改革开放后，中国电视剧要比电影更值得研究，一个重要原因就是中国电视剧还偶尔把人民群众放心上，人民生活在电影中越苍白，电视剧中的油盐酱醋就显得越珍贵。但问题是，从收视率的角度对人民群众的趣味做出全称判断，太广告商了。而这三十年，电视剧培养出的人民群众趣味有多少人民性呢？

蔡翔老师谈到这个话题时，有过非常生动的说法。他问我们，为什么"雕栏玉砌应犹在"在今天没有效力了？是我们的审美能力完蛋了？不是。蔡老师解释说，"雕栏玉砌"翻译成今天的生活，那是贪官二奶们的干活，不是我们普罗的日子，所以，人民群众不能对它动真感情。不过，好像我们的"西餐剧"制作者都是古典文学爱好者，三十年来，他们矢志不渝地在中国电视剧中重新普及"雕栏玉砌"的生活，即使是刚毕业的穷小子，也能奋斗出个轿车，奋斗出个带楼梯的房子，早饭都用盘子刀叉吃，送出的求婚戒指全跟鸽子蛋似的。

中国电视剧完成的上流社会教育还真是硕果累累。灵魂按摩基本成了电视剧创作的指导方针。而老百姓呢，看到粉嘟嘟的生活才觉得是电视剧应该有的腔调，男人风中痴立，女人雨里哭泣，那才叫电视剧。因此，没什么好奇怪的，一件像样衣服没有的《团长》播到一半，就把收视率给拖垮了。

但我觉得应该号召全国人民都来看《团长》。如果说西装革履、油头粉面的电视剧算是一种美的教育，那么荒废了三十年的中国情感教育该到补课的时候了。《团长》第十二集，很多批评《团长》剧的人都举这集为例，认为太冗长太沉闷。事实也是如此，就龙文章一个人讲地理课一样说了整整一集，他讲他的身世，"河北、河南、山西、绥远、蒙古、甘肃、迪化、康藏、四川、陕西、湖北、安徽"，然后一句，"江山如画"。

我不知道别人听到这个"江山如画"什么感觉，反正我心里一抖，我想起自己去过的那些大小国家，每次都觉得不能跟咱中国比，说到底就是"江山如画"四个字。我又想起阿城说，张北海的《侠隐》，我们南方人是看不懂的，因为张北海光是说上一个北京胡同名，就能让老北京动上感情：哎呀，个中滋味，不消与你们南蛮说。

接下来，这个龙文章又一口气说了一长串地名：铁骊、扶余、呼伦池、贝尔池、海拉尔和长白山、大兴安、小兴安、营口、安东、老哈河、承德、郭家屯、万全、滦河、白河、桑干河、北平、天津、济苑、镇头包、历城、道口、阳曲、开封、郾城、南阳、襄阳、赊旗店、长台关、正阳关、颍水、汝水、巢湖、洪泽湖、镇江、南京、怀宁、上海、苏州、黄浦江、太湖、南通、屯溪、六安、武昌、汉口、修水、宜昌、怒江以西、保山、腾越、和顺，还有我们身处的禅达。

黑泽明拍最后一部电影《袅袅夕阳情》时，已经是八十老翁。影片中，内田教授的生日宴会上，他的学生轮番为老师表演节目祝寿，轮到一个看着傻乎乎的胖子学生时，他对老师说，我不会表演什么节目，但可以把一路过来的火车站名给老师背一下。接下来，影片继续展开其他情节，那个胖子学生就在背景里不断地背着日本站台名。慢慢地，我们从最初对这个胖子的嘲笑变成了尊敬，而且因此照见了自己的轻浮。

说起来，日韩影视剧的国家传销真是做得不错。影视剧中，他们的主人公玩的都是自家地方，吃的都是自家餐馆，而且吃得真香，三下五除二吃完，吃完还说声下次还要来吃。可瞧瞧我们，我们谈个恋爱要跑北海道，中国餐馆里，还没吃上先打上，而恋人吃饭一般都西餐化，因为红烧肉不如牛排好看。久而久之，我们听到布拉格、布宜诺斯艾利斯、不丹才会动感情，喝到鸡尾酒才能表情达意，吃到蓝莓蛋糕才流下眼泪。久而久之，我们听到中国地名和中国美食就会觉得莫名其妙，地名多点、美食多点那更是冗长加啰唆。

中国电影已经摆明了和中国无关，中国电视剧因此要承担和召唤的东西势必更为沉重和复杂，我想说，既然《我的团长我的团》已经开辟了"冗长"而艰辛的道路，那么，让我们用自己的中国感情守护这个"冗长"吧。

最爱哪一个？

金庸进作协，网上很多人替金大师不值。两年前，郭敬明入作协，网上替作协不值。彼一尊严，此一尊严，但尊严来尊严去，回头看看，也跟生意或相亲没两样，彼此掂量，嗯，不合算，啧，吃亏了。

合算或吃亏，其实人家你情我愿，真是轮不到平头百姓操这个心，因为背后多半有名堂，就像从前的那些个故事，如花少女嫁入豪门，冲喜去的。不过，中国的老百姓因为张恨水看多了，内心又浪漫又务实，总还要继续追问，那就算冲喜，最后是不是产生了真爱？

是呀，是不是有真爱？这两个月，全国人民看完《潜伏》又看《人间正道是沧桑》，每天对着电视机赏析孙红雷的眯眯眼，连我们家Q宝都认识他，知道他在《潜伏》里有两个女朋友，在《正道》里也有两个。Q宝每次看每次问，他最喜欢哪一个？爱的问题，小孩都相信，只有一个最高级，但这个问题却是难的。我到网上去给Q宝找答案，发现五岁和五十岁是一个心思，都想知道，孙红雷最后是不是爱上了出于责任娶来的

林娥？

编导也不知道。就像当年拍《卡萨布兰卡》，英格丽·褒曼一直不知道自己应该爱谁，是现在的老公还是过去的恋人？导演柯蒂斯也不知道，编剧更是天天和制片吵。不过一般情况下，即使编导不知道，我们观众会知道，褒曼爱的是鲍嘉。这没办法，褒曼和鲍嘉在一起的时候，他们不用互相看，就能表现出眼里只有对方。但《正道》里的感情问题，对我们观众而言还真有点挑战。

周围很多朋友都认同《正道》可算 21 世纪最好的一个连续剧。

李贺写下"天若有情天亦老"，司马光称为"奇绝无对"，但是，他们都不会想到，毛泽东的"天若有情天亦老，人间正道是沧桑"才最终使之永垂不朽，不仅一扫万古惆怅，而且平添无限豪情。

这情形，有些像电影《色·戒》和《正道》的关系。《色·戒》让李安拍成"情戒"，所以两年前出来时遭遇不少政治围剿，因为美化了汉奸，因为庸俗了革命，一直骂到汤唯在互联网上星光黯淡。不过，虽然骂声洪量，对于《色·戒》的风靡大江南北，愤怒人士也提供不出替代性方案，都是无可奈何花落去的悲情。

中国电影提供不出方案，而且全面追随李安的表情，但中

国电视剧不干。《我的团长我的团》是一种替代性方案，《正道》也是一种，而且因为后者强劲的收视率和口碑，红色革命开始向这个危机四伏的社会输送能量和理想。所以，于情于理，《正道》都不仅承担了电视剧的责任，还接过了中国电影的任务。

一个星期，除了不得不上的课和不得不吃的饭，我什么都没干，一口气看完五十集的《正道》。说实话，如果剧中的三个女演员能够表现好一点，那么《正道》的剧组就堪称完美。不过，这似乎也不能怪女演员不行，演革命年代的女共产党员或国民党中的左派，对今天的女演员来说，太没经验可循。所以，我们的革命女郎，娇滴滴，滴滴娇，只在爱情场面中才爆发出一点演技。相应地，五十集中，演得最好的是国民党高层的一文将一武将，他们的表演不仅绵里藏针，而且深入人物内心，那种说服力，活生生改变了台词的意图，明明编剧要表现他们不值得左派女孩的爱，但观众看了，觉得左派女孩还配不上这俩国民党。

好在，导演毕竟启用了眼下最炙手可热的明星孙红雷来演绎我党将领，虽然孙红雷的表演没有他在《潜伏》里那种有轻有重，而且他本人显然无力深入中共的政治理念和革命理想，不过，作为一个明星，他就像当年的阮玲玉一样，用他细细的眼线为"主义"争取到了最广大的群众。所以，长远来看，这

是一场刚刚开始的意识形态战役，这个已经在电视剧的演员表演中开场。

不过，撇开共产党更难演的问题，革命爱情也需要新逻辑。《正道》里的女主角瞿霞，从国民党的监狱里出来，遍体鳞伤，宁愿"守缺"，断了和孙红雷的关系。这种了断，出现在情感剧场，观众不会有二话。因为白领剧也好，时尚剧也好，其实都保守又陈腐，女主人公如果遇到被强暴或车祸什么的，了断都是不愿连累心上人的决绝表达。但是，革命年代的爱情，好像有些不同吧。《青春之歌》《红岩》中，受难不是一种资格、一种光环吗？而且，即便从普罗的觉悟看，用最朴实的方式说，如果不能患难与共，那还叫什么爱情？

所以，《正道》后来安排了孙红雷娶林娥，两人有了两个孩子。但因为孙红雷和俩女演员都没产生化学反应，所以，关于他到底爱谁，我们既无力从剧情得到答案，也没办法从演员身上获取信号。这是《正道》的遗憾。

"淫荡"的长度

《倾城之恋》拍成了长篇电视连续剧，白流苏和范柳原的前史构成前面十八集，内容是新版《上海滩》加上一点张恨水。这边，白流苏嫁给暴发户唐一元，小唐改不了游手好闲、沾花惹草，还乱伦，还纳妾，还抽鸦片，白流苏心力交瘁，两头不是人，上吊不果还流了个产。那边，范柳原的前戏更迷离，他入过黑帮，被人绑票，而且更重要的是，他有过一次刻骨铭心的爱恋。当然，女友死了，他伤心欲绝，从此玩世不恭。

接下来十八集，我们迎来范柳原和白流苏之间野蛮女友式的相遇，大框架上似乎和《倾城之恋》挺相似，但白流苏多了两个追求者，她的妹妹宝络加入了抗战而且有了红色恋人。当然，范柳原也不会闲着，因为遗产问题打了场官司，中途对白流苏生出感情，到前女友的坟头去倾诉了一场。两人最后完成倾城之恋前还在炮火中收留了一对姐妹。白流苏更是如有神助在隆隆轰炸中帮范柳原的朋友接了一次生。

我是真的佩服编剧大人，按这个线索，白流苏和范柳原的

续集肯定得加入抗战，而且，以范柳原的资历，还能玩个无间道、地下党什么的。所以，男女主人公一出场，都是浩然正气，尤其黄觉演的范柳原简直一落难卢嘉川，他看着女主角的神色，活生生把白流苏看成了林道静。没错，后十八集就是半部《青春之歌》，倾城之恋2009。

我不熟悉电视剧产业，是不是国家规定连续剧都得三四十集，女主人公起码得有三个以上追求者，男主人公都有感情创伤、有官司在身、有007潜力？任何一个国家都改编经典，但像我们这样一律给经典涂脂抹粉的还是不多。莎士比亚全世界都在改，落到我们手中，哈姆雷特叔叔和哈姆雷特一起成了没有政治远见的情种。我们改，我们改，我们把简·奥斯丁的乡绅客厅改成首府豪宅，让曹操为小乔发动赤壁大战，我们把红色歌曲改成黄色歌曲，把黄色歌曲改成革命歌曲，反正一言以蔽之，把经典搞乱。乱中取胜，这是电视剧的箴言。

《倾城之恋》的编剧号称全国第一编，说为此戏花了两年时间，感觉"仿佛与张爱玲经历了一次恋爱"，而且很自信地说："我是加入了现代的观念，但如果张爱玲在今天，她也会这样写。"

编剧大人说出这样的话，我们就没话说了。什么是"恋爱"，什么是"现代"，编剧完全是在两个水平面上和张爱玲对话，你是风儿我是沙，你讲讲康熙微服私访，讲讲铁齿铜牙纪

晓岚，老百姓看个热闹也没对照，那也就算了，但是张爱玲的白流苏那是古老家族千年修炼的结果，怎么可能有革命女青年的眼神？

完全两回事。编导说，当初找陈数演白流苏，不为什么，因为她是中国演员中罕见地没有风尘味的女子。这个当然是赞扬，不过搁在《倾城之恋》这个语境里简直是奚落。白流苏孤家寡人在古老家族里拼搏到二十八岁，没一点风尘味那就成大观园里的李纨了，或者，用小说原话说"早就该上吊"。但她不仅从七妹手里抢走了范柳原，还和范柳原通过精神恋爱结了婚，那真是倾城之恋的运气吗？开玩笑！白流苏的智慧就是她恰到好处的风尘味。

编剧的不要风尘味，活生生把一个有潜力的女演员变成了五讲四美宣传员。她深明大义救前夫，智勇双全嫁后夫，除了人称白流苏，和张爱玲是一点儿关系没有。大概也只能在这个意义上吧，我们可以理解编剧的说法，"好像和张爱玲谈了一次恋爱"，也就是说，只恋爱（当然是一厢情愿的事）没结婚，所以连续剧《倾城之恋》不是和张爱玲的结晶，比较像平鑫涛夫妇的骨血。

但我们反对这样强暴已经没有还手能力的作者。没错，张爱玲的政治觉悟不如大编剧高，但是文德斯告诫过我们，宁愿在小津家里睡地板，也好过给亨利·方达当儿子。不是自己的

衣服穿上去总是别扭，张爱玲穿上中山装那是双重欺骗，既骗张爱玲又骗中山装。改编经典的态度我觉得可以学习BBC，《傲慢与偏见》拍六集，《理智与情感》做二集，《劝导》就一集，多少水用多少罐子，用这个标准，《倾城之恋》一百分钟足够，就算你对张爱玲有史无前例的爱，也没必要用三十六集的长度来致敬。

强烈建议广电总局对电视剧的长度进行整顿，不要光盯着片子的尺寸开展工作。当然了，长度问题并不是要求一刀切，而是要对通过"伟哥"达成三十集的进行体检，因为"淫荡"的长度会很快让中国电视产业不举。

不如《暗算》

《风声》不如《暗算》。

导演高群书很牛，陈国富原先的设想是中片，但高群书坚持，必须是大片，所以开场一晃而过的汪伪政府国庆布景就花了二百万。谈到钱，高群书兴奋，因为他自命中国最好的商业片导演，还不带"之一"。他花钱搭城堡式外景，因为这是大片要素。有了这城堡，我们看到航拍，看到大场面。

是大场面。针灸、裸刑、SM，的确是久违的电影经验，有两次，我情不自禁地闭上了眼睛，虽然张涵予认为自己的受刑表演可以进入影史，但这部被片方自我表彰为"谍战剧新台阶"的影片，到底新在哪里呢？

不用追溯得太远，也不去说《无名英雄》《窃听风暴》这些新老外国谍战片，我们随便举还在全国人民记忆中的片子说，比如《永不消逝的电波》，比如《保密局的枪声》。在这些影片中，一上来，我们清楚地明了谁是同志，谁是敌人，孙道临在小阁楼向延安发送情报，向梅从百乐门逃离敌人搜捕，观众无不休戚与共，我们和银幕上的"我们"同呼吸共命运，他

们的欢乐就是我们的欢乐，他们的鲜血刺痛我们的眼睛，所以，中国谍战片不是智力游戏，是信仰教育。

但《风声》却是不折不扣的杀人游戏，如果没有周迅最后的告白，如果黄晓明最后不是跪着死了，这部电影会有《南京！南京》一样的现代主义问题，尤其编导还特别善解人意地给了刽子手黄晓明一个心理动因，却吝于表现地下党周迅的力量源泉。所以，在本质上，这部电影就像高群书之前导演的题材，是个公安片，好在影片的结尾依然是有效的，周迅绣在旗袍上的密电码依然令人感动，虽然自始至终，她从来没像过江姐。

这点，《暗算》要好得多。《暗算》也讲究智力、定力，但观众从一开始就和身份明确的柳云龙在一起，当他最后说出"而我，生来死往，像一片云彩，宁肯为太阳的升起而踪影全无。我无怨无悔"，我们对他涌起多么巨大的敬意和爱戴。就此而言，不说革命不谈信仰，即便是放在电影史上说，高群书说他信仰的是希区柯克，我也还认为《暗算》要比《风声》更希区柯克，因为希区柯克显然也会更欣赏把"老鬼"在第一时间告诉大家，从常规的高潮上开局反高潮，那才是希区柯克。因此，我理解的谍战片进化时间表，倒应该是《风声》在前，《红灯记》在后；《风声》在前，《暗算》在后。

报道说，高群书理解的中国观众喜欢的就是暴力和色情，

那么，他们自认掀起的谍战新浪潮也就只能是大片模式，所谓淫对淫，荡对荡。好在，高群书还有电影记忆，他有一段话很有意思，是这样的："我一直想做一个努力，让我们现在的电影跳过第六代、第五代，直接跟第四代、第三代、第二代、第一代血脉相连。"

我理解高群书主要是想跟第五代撇清，于是一口气把一二三四代说一起了，但问题是，第一代和第四代又是如此不同，这种不同远远大于高群书和第五代、第六代的不同。这样，《风声》的前面八台大戏和后面的二分之一，就像一二三四代，表面连一起，其实不一样。就事论事地说，《风声》的主体是第五代的，尾巴是第三代的。不过呢，相比《林海雪原》，《风声》多了悬疑，少了气概；相比《英雄虎胆》，《风声》多了残酷，少了信念。好在，比起《英雄》，《风声》又多了那个二分之一，而就是这最后十分钟，让高群书比张艺谋多了可能性，因为他心中装着中国；也是这十分钟，让《风声》和高群书所景仰的西方黑色电影有了区别，因为黑色电影讲的是情节，但中国意义的"谍战片"讲的是理想，所以，李冰冰可以为周迅的欺骗而愤怒，但周迅不必为此说对不起。也是在这个意义上，我们的谍战片都是关于"战斗在敌人心脏里"，应该叫地下党电影，叫孤胆英雄电影。而"谍战"这个名称，如果适合《风声》，就不适合《敌营十八年》；但如果

《潜伏》是谍战剧，那《风声》就不是。

因此，理论上，票房大好的《风声》剧组既然借助了"中国谍战片"的道德记忆和情感记忆，就应该扬帆出海，在以后的电影中改变多和少的比例。要知道，中国观众经历过"野火春风斗古城"，区区一点奇观酷刑难道真会放在眼里？

士兵突击

差不多有三四个月了，周围的朋友都在谈同一部连续剧《士兵突击》，报纸上也经常看到诸如此类的标题："军旅偶像剧""时代励志剧""无大腕，无炒作，无女人"，然而，心里一直想着，大约也就是个《兄弟连》吧，一直没看。可是很快，我就发现自己没法融入当代生活了。

一桌子吃饭，有人骂"明明是个强人，天生一副熊样"，大家叽叽呱呱笑成一团，还有人接着唱和："什么叫有意思？有意思就是好好活着。那什么叫好好活着？好好活着就是做很多很多有意义的事！"跟我一样，你听不懂对吗？回去突击吧，否则人生真没意义了。

这个"有意义"就是《士兵突击》的意识形态，二十八集可以一言以蔽之：一个孬兵的成长史。主人公许三多运气好，一路有父兄般的老兵呵护，几个段落一个逻辑，最后却都是他的笨人意志教育了无论是生理还是伦理的"父"。导演康洪雷执导过《激情燃烧的岁月》，首先保证了这部连续剧的情感分贝和军旅真实。影片中有一场戏，对许三多"恩""爱"有加

的班长得复员回家，许三多扑在班长的行李箱上，然后两手死死抓住床框不起身，全班士兵一次一次试图搬起他，但他鬼哭狼嚎到所有的人都崩溃。我相信，这是共和国电视史上最催泪的片段，天南地北，为这一场景流下的眼泪足够汇成河流，许三多也因此完全对得住阿甘的称号。

不过，真正让这部电视剧突围而出的，并不是这个凡人的奋斗史。许三多虽然是主角，却是最不讨好的，里面的配角个个华丽高亢，台词响亮，动作漂亮，人英俊。2007年的适婚军人都将因这些配角获得最大利益。中国影像里，还从来没有这样华美、这样正面的集体亮相。网络调查，这部没有女人的连续剧收获了最多的白领女观众。

很多年了，中华男儿已是一个空洞能指，而借着《士兵突击》，我们重新意识到这是一个阳性名词，而包含在这个名词中的共和国记忆和共和国手势，才是这部连续剧最大的成功。

大明王朝

卖影碟的人两次跟我推荐过《大明王朝1566》，我瞄了一眼封面上的陈宝国又放下了。这些年，陈宝国演了五六个朝代的帝王了，别看时代不同了，他挥大黄袍还都是一个样。但是，一个春节下来，天天听人在饭桌上谈嘉靖和海瑞，感觉以后可以不听老师的不听父母的，但不能不听卖碟人说过两遍的话。

陈宝国主演的《大明王朝1566》还有一个副标题："嘉靖和海瑞"。2003年，中纪委书记吴官正在海南考察了海瑞故居，做出重要指示，现在我们仍然需要突出海瑞精神。这样，就有了刘和平，有了剧本：严党"改稻为桑"，又放水淹田，民不聊生，只能卖地，于是官商勾结，从中渔利；乱世里，海瑞像中纪委那样出击了。再也没有比这个"王朝"更占尽天时地利的了。一向和央视决雌雄的湖南卫视马上大手笔高价买下五年独家播映权。中纪委也发出通知，要在纪检系统内部推介这部反腐力作。

不过，你也不用因此担心《大明王朝1566》就是主旋律，

能在民间引起反响的永远是历史上的"剩余物",个人身上的那个"余数":嘉靖并不是昏君啊,他懂无为而治,懂君臣共治;严嵩也不全是奸臣,他有苦衷,有承担,心头也放社稷、放家国。还有那个大清官海瑞,性格里也有偏执也有让人难以认同的个人伦理。不过,这部连续剧如果只是重新定义这三个人,那也就跟"红色经典人性化"一个思路。制片人刘和平的"三句话"才是这个戏的重头:"我在给演员谈海瑞角色理解时,说了三句话:海瑞是当时封建腐败官场的一个恐怖分子,他走到哪儿,哪儿就官场恐怖;海瑞采用的行为方式是自杀式袭击,跟你拼命;海瑞一生全面宣战,临死时一看,原来是跟一架巨大的风车作战,丝毫未能改变封建专制统治。但不管他胜利还是失败,至少还有一个海瑞精神在吧?争一分是一分,如果大家都不争了,这个民族就完蛋了。"

所以,虽然饭桌上,大家都在那里讲海瑞的野史——说海瑞当官,最讨厌别人跟他点头哈腰,可因为他是知县,又一向严厉,所以底下的人看见他总是情不自禁弯个腰,除了一个上了年纪的衙役;没过多久,这老头衙役就被海瑞提拔了,这本来是个教育我们刚正不阿的故事,但这故事有个尾巴,说这老头衙役不躬身是因为腰椎有问题,只能直来直去——在屏幕上看到海瑞身后放个棺材,决意为《直言天下第一事疏》付出生命时,他所有的偏执都成为更高理想的形式,立马撼动我们

普罗。

　　不知道上海台什么时候去买这样的电视剧来播，但凡看了的人，大概都会由衷地感叹。其中，当然还会有冷冷的声音：严党倒了，清流赢了，是否从此君轻了民贵了？

二师兄的肉

　　饭桌上请教宝爷，最近有什么好电影？宝爷就一脸不屑，如今他只看电视连续剧。一圈问下来，等着看《色·戒》的基本是文艺青年，追着《黑道家族》第六季的才是行家里手。所以，我觉得自己有些像沙和尚，因为据说沙僧最近有些犯迷糊，问他师兄悟空："大师兄，想不通啊，现在二师兄的肉比师傅都贵哦！"

　　不过回头想想，真是应该相信宝爷，不用多久，艾美奖的全球拥趸会超过奥斯卡。实话告诉我，你看奥斯卡，为了什么？A，看看妮可·基德曼露得多，还是安吉丽娜·朱莉穿得少？B，看看汤姆·克鲁斯一个人来的，还是成双出场？C、D、E，看看有没有第一次得奖的小姐昏过去，看看章子怡的英文练到什么地步了，看看张艺谋、陈凯歌怎么装镇定。总之，实话实说，你看奥斯卡的心情应该和我差不多，珠光宝气养养眼。但是，我们不这样看艾美奖。

　　倒也不是装酷，妄想跟宝爷混一块，这几年，美国电影看得少，艾美奖提名的电视剧却是出一个看一个。我现在还能想

起第一次看《24 小时》的情形，买的影碟，一口气看完，看完就虚脱。在我个人的观影史上，这样 SM 式的观影方式只有少年时候读《笑傲江湖》的体验差可比拟。

杰克·鲍尔登场！六年了，这个男人还在屏幕上，依然举着枪，斜着眼睛看人，用永远政治不正确但永远正确的方法拯救这个世界。没错，《24 小时》支持到第六季有些拼凑，但是一年又一年，在一个没有耐心的时代，这些一季接一季的连续剧却在观众心中灌溉出了前现代的厮守。《黑道家族》八年了，《好汉两个半》四年了，《豪斯医生》三年了，《实习医生格蕾》也有两年半了！

不少剧评人说美国电视剧想象力退化，整不出新鲜题材，只好让迈克尔和哥哥林肯轮流入狱再轮流越狱；更有酷评说美剧是最堕落的生产方式，只要基弗·萨瑟兰还跑得动、还有收视率，制片人就会不断开出他无法拒绝的价钱，让他上穷碧落下黄泉。上帝做证，这些评论都没错。美剧也逃不开电视剧方程式，美剧也从来就是好莱坞的套餐，美剧也从来愿意巴结好莱坞，但是，有一点，在好莱坞越来越低龄的时候，艾美奖倒还没沦为帅男美女的 party。

来看看最佳剧情类的女主角提名，帕特丽夏·阿奎特四十岁，凯拉·塞吉维克四十三岁，玛莉丝卡·哈吉塔四十四岁，爱迪·法尔科四十五岁，莎莉·菲尔德已有六十二岁。至于男

主角提名，最年轻的萨瑟兰是四十二岁，最老的丹尼斯·赖瑞是五十一岁，所以，光从平均年龄看，艾美奖也完全有资格轻描淡写一句："我们的每一个奖，都跟奥斯卡的终身成就奖一样隆重！"

这些年，戛纳、奥斯卡、威尼斯的权威性日薄西山，艾美奖却以最通俗的方式表达了庄严，拿着这个奖项走下台的演员，没有一个被台下嘘过。而更重要的是，他们都还比较谦虚，像没有完全开发的旅游胜地，自己惊诧："我有演技吗？"所以，听杰里米·皮文说话，我们总是很开心，因为他的心思就跟我们一样："我想尽量站得靠近达斯汀·霍夫曼，这样他们就不会把我的镜头剪掉了！"

改　编

陈琳是袁绍手下的大才子，在袁绍准备讨伐曹操时，他写了一篇檄文，华丽飞扬地把曹操和他的祖宗骂了个狗血喷头。曹操读罢，那是一身大汗，头疼病也暂时得缓。后来，曹操破了袁绍，逮住陈琳，问他："当初你替袁绍写文章，骂我也就罢了，骂我爷爷爸爸做甚？"陈琳说："箭在弦上，不得不发。"左右劝曹操杀了陈琳，曹操却欣赏陈琳的才能，任命陈琳为从事。

才子陈琳，用著名卡通人物樱桃小丸子的话，那是"交了狗屎运"，他骂了曹操已经该死，妄骂人家祖宗那是死上加死，但是，呵，他捏造得好，惹得曹操惺惺惜惺惺。想到这段掌故，是因为最近"改编红色经典"的事在媒体上吵得沸水一样。

"改编红色经典"成了这几年电视剧的一大潮流。《林海雪原》《红色娘子军》《红岩》《红日》《红旗谱》《红灯记》《一江春水向东流》等，正全面接受新时代的整容术，为此，广电总局特别下文禁止戏说红色经典。如此一来，有人欢喜有人愁，

往后改编怎么搞?

本来,改编名作多数是挨骂找死。第一代007肖恩·康纳利全球传销邦德,"伟哥"形象颠倒众生,但是邦德之父伊恩·弗莱明看了影片,冷冷一句:"康纳利活像个卡车司机。"所以,当楚浮远涉重洋去美国向希区柯克致敬时,后者提醒他,改编嘛,还是找不入流的小说。楚浮想起,大师本人当年也遭遇过钱德勒的诅咒:"好莱坞只会糟蹋你,包括胖子希区柯克。"

不过在大陆,真正叫板影视版的作家少得可怜,因为再拙劣的影片,也是小说的理想广告。一个作家朋友说,听说风靡无数频道的《欲望都市》的原作者大肆挑剔为她带来滚滚财源的连续剧,他就觉得,这女人没良心。

看了几部近年来改编的红色经典,总的印象是,新英雄找到了莫须有的情人,新坏蛋都有了奥赛罗的痛苦,而这些新东西,一看就是生硬货,全没有"箭在弦上,不得不发"的气势,如此没才情,拉出去辕门斩首,也没什么冤的。

看韩剧

人言可畏，我也看起了《大长今》，再说，晚上十点，脑子也休眠了，看看美丽的女演员，为她的遭遇担担心，为她的爱情流流泪，就是"眼睛吃冰激凌，心灵坐沙发椅"。而更重要的是，第二天，坐地铁上班，听人在车厢里激动地谈论《大长今》，我能心领神会，自觉加入了当代生活；办公室聊天，我能自豪地告诉我们领导，大长今不是新开发的楼盘，是一部当红韩剧；朋友聚会，我也能见过世面的样子，吹牛说韩国菜实在不怎么样不怎么样。

可等等，还是先做个民意调查吧，韩国菜和中国菜，拿电视上的那些食客来说，韩国人吃得欢，还是中国人吃得爽？好了好了，大家都看到了，再苗条的韩国影星，在饭桌上都是大口大口，吃得又快又多；而面对着有五千年历史的中华美食，我们的主人公却说：算了，我还是吃方便面吧。所以，我们不能不佩服韩国人呀，总统可以为足球做广告，韩国上下自然不放过一丝一毫为祖国宣传的机会。你看，大长今们做的菜，无非就是火锅、烤肉和凉拌小菜，可是皇帝每天眯眯笑，顿顿叫

好吃。

那真叫"随风潜入夜，润物细无声"。所以，再多的人骂韩剧拖沓冗长，韩剧的观众队伍照样增长，我的朋友咪咪，《人鱼小姐》刚开始播放的时候决定恋爱，《人鱼小姐》结束的时候，她已经快当妈妈了。她每天看每天抱怨怎么这么长，她抱怨的语气和她抱怨生活一模一样。长的是人生，长的是韩剧，婆婆妈妈的韩剧收获的又岂止是这个世界上的婆婆和妈妈，"爱生活，爱韩剧"。

当然，作为一个民族工业的坚定票友，我们爱生活、爱国产剧，可是，叫人尴尬的是，前不久落幕的"2005年电视剧题材市场研讨会"上，国内顶尖电视制片人集体炮轰韩剧，以祖国的名义为韩剧定了罪。韩剧当然是我们国产剧的一宗罪，我也非常愿意广电总局给韩剧一点颜色看看，但是，说到祖国，韩剧的爱国法实在太值得我们的电视制作人学习了。

什么时候，我们的国产明星能把中餐吃得跟西餐一样抒情，再来打韩剧吧。

裸体的纽约

1930年，一位天主教教士向电影界发出檄文，以神圣的名义要求电影停止腐化美国人的道德观，并不辞辛劳地起草了一部影片检查法典，也即通行于世的《海斯法典》（*Hayes Censorship Act*）。该法典全面禁止电影表现裸体、吸毒、放纵情欲的接吻、挑逗性的姿势、亵神的语言，等等。时隔七十年，法典禁止的一切已经戏剧化地成了众多影片票房的保证。海斯要是看了世纪末风靡美国的电视剧《欲望都市》（*Sex and the City*），片头部分就足以要了他的命，因为这个电视剧可不是一个女人脱衣一个男人裸体的事，全纽约都在脱，一个一个，都在脱。

1

《欲望都市》是美国金球奖最佳喜剧电视剧的得主，改编自布什内尔（Candace Bushnell）的畅销书，该书开头是："准备好了，这里有个情人节故事。"不过，里面的主人公全是曼哈顿的"性人"：他们一个个事业有成，有钱，还漂亮，但是

没一个心满意足。扮演焦点主人公凯莉的莎拉·杰西卡·帕克（Sarah Jessica Parker）同时获了最佳喜剧女演员奖。凯莉自称"性人类学者"，在纽约一家日报的专栏上写曼哈顿人的"性事性闻"。在这个放荡的年代，她和她的一圈密友，夏洛特、米兰达和萨曼莎，都是她这个专栏的主人公（事实上，在曼哈顿，她们个个都有原型）。这部电视剧就是以电视专栏的形式展开，或可名之曰"纽约性生活大观兼指南"，其风格是肥皂剧加纪录片。

表面上，这部电视剧里的人物都是些浅薄的动物，比如那些有钱的"摸特族"，他们毫不吝啬地花大把的时间和金钱在模特儿身上，形态优雅甚至高尚，但他们心里永远期待着模特们回报点什么。除了模特和"摸特族"，凯莉的专栏主人公还包括银行家、艺术家、律师等。他们在酒吧、舞厅、客厅和卧室消费浪漫、性和可卡因。当然，时不时地，观众也会得到一些性爱小秘诀，譬如如何搞到男人、如何让男人提出结婚、如何让男人给钱，以及如何在约会中全身而退。所以，这部电视剧的性别倾向是很明显的，其中就有一集叫"女'性'的力量"。不过，看多了，你会发现其实曼哈顿的这些名流不过是在追逐一种理想的两性关系。最后，凯莉碰上了致命男人巨无霸先生（Mr. Big），费尽心机想和他共度人生，完成原著开头交代的那个"情人节"故事。

自然，这样风骚的电视剧顷刻间席卷了美国，男男女女的观众似乎都喜欢在电视机前听这些漂亮的女人说很脏的话，讲很黄的事。扮演凯莉的帕克说她无论走到哪里，《欲望都市》的大批影迷就会跟她说非常私密的话，她说她花了很长的时间才习惯陌生人如此坦率。女人见了她就告诉她电视中的某个场景就是她本人生活中的一幕，并向她细诉在电视剧中没有得到表现的性爱细节；男人见了她就用很亲密低沉的声音说他是她的影迷，他们讲话时把嗓门压得很低，好像喜欢这样的电视剧很丢份。其实，从头看到尾，这部连续剧的黄色箴言认真听去，都是让人悲哀的，比如谈到男人为什么喜欢追逐模特，女人们的结论是："如果可以和广告上的短裙女人做爱，谁还和长裙里的女人上床？"

不过，原书作者布什内尔对这部电视剧的评价不高。她跟采访她的记者抱怨说："我可不是这部连续剧的影迷，它也没有恰当地演绎我书里的女性观，里面的各种交配多得让人吃惊。准确地说，这部电视剧的视角是同性恋男人的，只要看看金·凯特罗尔（Kim Cattrall）演的萨曼莎，她哪里还是个性感女人，简直就是个同性恋男人，因为女人是不会对男人的身体部件如此观看、如此狂热的。事实上，里面的四个女人没有一个是我书里的女人。"

2

下面是这四个女人的档案。

凯莉，《纽约星报》的性专栏作家。其口味是纽约时尚的缩影，白天穿露脐装，波希米亚风格；晚装视场合穿各款性感猫咪类服饰，旨在强调曲线。她天天急匆匆穿行于曼哈顿，用色眯眯的眼睛打量所有的纽约男人，既不罗曼蒂克，也不多愁善感。她性感的照片出现在纽约地铁、纽约街车上，广告的就是她自己。喜欢抽烟，喜欢四海为家，最后爱上的是四十二岁的巨无霸先生，但是巨无霸先生无意于婚姻，在苦苦努力却无望推进他们的关系后，她心碎地让他走了。她的名言是——

"你可以假装性高潮，但你装不出亲密来。"

"男人或许引发火花，但女人知道如何玩火。"

"我同情他，因为是我在走开。我聪明，我幽默，我是魔术、是咒语。我们俩之间，我是那个吹熄蜡烛的人。"

萨曼莎，高级公关，热爱上层社会和奢华生活，从不错过任何一个"奥斯卡之夜"。白天穿着裁剪精致的公关制服，晚上闪闪发光地出没于各种高雅场合。她毫不掩饰对一夜情的向往和喜欢。她的经验是——

"一般说来，所有的两性关系都是建立在谎言和互相的错觉上。"

"征服男人的唯一地点是在床上。"

"不击败五个人，你不可能这样挥舞Fendi手袋。"

"对男人说'我恨你'，你或许可以获得一生中最好的性经历；但要是告诉他'我爱你'，你可能再也见不到他了。"

夏洛特，艺术画廊经营人，四个人中她的衣着最具女性气质。鞋子和发型是她刻意经营的部位，不怎么亲近太前卫的东西。她看上去永远得体而精致，如同她对男人的口味；热爱购物，尤其是买鞋子。她曾这样对萨曼莎说："纽约城市指南上有没有把你的身体列上去？他们应该列。那是全纽约最热的地方。永远敞开。"

米兰达，律师，一头耀眼红发，从不花太多时间在时尚上，但是永远穿得比同行新潮。业余时间喜欢运动装。她的样子是"别想和我上床"，一个犬儒主义者。她的理论是："如果一个男人过了三十还是单身，说明他有问题。按照达尔文理论，说明他无力传播自己的种族。"

3

关于这四个女人，全美的所有媒体都做了报道。《洛杉矶时报》说："聪明女人不怕自己胃口大！"《底特律自由报》称："聪明女人也要找乐子！"《新闻周刊》的意见是："《欲望

都市》让我们看到了单身女人的生活，她们什么都做，但从不绝望。她们选购性，就像选购手袋一样，不是为了生存。她们选中男人，然后和他上床，然后把他换手袋似的换了。而且，她们知道她们那些结了婚的女友都活得没劲。"

但是，事情不是这样的。凯莉可以和她的女友一起讽刺爱情，说"啊啊，爱情，呜啦啦……"可回到家，一个人的时候，她就沉痛地想到爱情和两性往事："在纽约玩了十年，约会无数，真正维持过五次关系，一次特严肃，全玩完了。如果我是球手，我就会不停地击击击……"碰到过的男人，不是"没魂灵"，就是"有两张脸"，所以，最后她熬不住直接问一个男人："你们这些男人从什么时候开始都变得这么稀奇古怪？"男人惊愕，说："是我们吗？是你们女人变古怪了。"凯莉想想也对。有一次，一个朋友结婚，请她写首诗祝贺一下，凯莉绞尽脑汁写不出来，发现自己只有"性"感没有了"灵"感。但是，再想想，又觉得凄凉。就说巨无霸吧，从来不让她留东西在他那里。终于有一次，他让她的电动牙刷头留下了，搞得凯莉一阵惊喜，以为是婚姻征兆。但是，马上，她就被打击了。朋友结婚，巨无霸不愿意在结婚礼物上共同署名，觉得那样太亲密。但凯莉不放弃，她想方设法在他那里留下自己的东西，但第二天，东西就被送回了。最后，巨无霸去了巴黎，临行前才匆匆告诉她。凯莉说我可以和你一起走，但巨无霸斩

钉截铁说在巴黎他也不会和她结婚。凯莉彻底灰了心，不久又开始和别的男人上床，又说独身好，独身女人自由。

她的女友一样分享她的苦涩。绝望了的夏洛特最后养了一条叫亨利的狗，因为亨利的爱是无条件的。玩了无数男人的萨曼莎也上了男人的当，她哭诉说："你们知道，有时候，任何人都想听听'我们'这种词，他计划'我们'的未来，'我们'的生活……"当然，萨曼莎相信性的创伤要由性来修复。但是有一天，当她和一个男人做爱，半途时忽然叫道："等等，我一定和你睡过觉！"那男人说："十五年前。"自此，萨曼莎认定她已经和全曼哈顿的男人都上过床了，她决意报复男人：让从前甩了她的那些男人重新爱上她，让他们相信他们将应邀再次上她的床，然后把他们甩了。但最后的结果还是和第一次一样。最女权的米兰达也没好多少，她在街上看见从前的男友，竟还是无法控制自己，只好躲开了。

所以，这些耀眼漂亮的曼哈顿女公子其实一个个伤痕累累，虽然她们在电视剧里张口骂男人，闭口说做爱。米兰达说起她的前男友是"那个白痴"，但凯莉的画外音说："从前她说艾里克，用的词是'生命中所有的爱'，一直到他投入另一个女人的怀抱。"

其实一切，就像布什内尔在小说《欲望都市》中描述的，伊迪丝·华顿（Edith Wharton）的那个上演"纯真年代"的曼

哈顿舞台还在，但是舞台上已经没人了。"不再有人在蒂凡尼用早餐，也不再有什么风流韵事值得记取。"《欲望都市》里的人都准时地在七点用早餐，在做爱完毕后，都匆匆地将性爱忘却。

一百年前，《纯真年代》里的纽伦爱上了未婚妻梅的表姐，他们隔着重重衣服的拥抱和颤抖让整个曼哈顿激情澎湃；一百年后的今天，纽伦和梅的后代们不光自己裸露着，还把这个城市的衣服脱卸了。纽约光着身子，既不激动自己，也无法激动她的居民。就此而言，《海斯法典》倒是令人缅怀的东西了。

后记：雨中静止的火车

聂鲁达曾经在《疑问集》中写道："世上可有任何事物，比雨中静止的火车更忧伤？"这个天问，很多年后，我有了自己的答案。

20世纪70年代，我出生的时候，家家户户都没有电视机。70年代末，我们还都在居委会看电视，然后80年代电视机突然普及，第一次在黑白电视上看到"四人帮"，公审方言太重听不太清，剑拔弩张的场面却记忆深刻。事情又在起变化。世界上还有《大西洋底来的人》，有《加里森敢死队》，有《无名英雄》，大家踏着霍元甲的节奏去上课，做着桃花岛的梦入睡，人人渴望成为黄蓉，成为许文强。体育课打完排球，手腕上的红点都会让我们兴奋：像《血疑》中的山口百惠那样死掉，顺便惩罚下严厉的父母，该有多好！当然，如果能像功勋演员金顺姬那样中枪，临死再把许文强的台词给说一遍——"阿力，你知道我要去哪儿？我要去法国"，那就齐活了。

这是电视剧向我们馈赠的人生。那时，我们都和年轻的共和国一样清贫，没有灯红没有酒绿，自来水多开一会儿，外婆

就会冲出来给吧嗒关掉，勤俭节约是国策也是道德，但是，通过电视机，我们看到数不清的子弹豪华地穿过周润发的身体，看到黄蓉为洪七公做二十四桥明月夜肆意挥霍火腿，这些美学的浪费深深地击中我们，那是最早的销魂感。青春的意义是什么？就是可以恣意地浪费。没有物质条件花天酒地，大家就在身体上寻求生命的奢华感。

大雨滂沱，不打伞；骑车从解放桥上冲下去，松开刹车；抄起康乐球棒去打群架，向不同阵营的亲哥扔石头，这样混到80年代末，环顾四周，大家都发现身边丢了人口。同时，我们也慢慢抛弃了电视剧，虽然80年代版的《西游记》《红楼梦》也曾深深打动我们，看到那么美的宝黛也觉得自己太薛蟠，看到女儿国国王也有求而不得的苦，跟着黯然神伤过，但是，穿过大街小巷，我们粗野地唱"悄悄问圣僧，女儿美不美"，巷子口，崔健在望，电视剧在文化上显得低端了。尤其，随着《渴望》的热播，父母在餐桌上开始为慧芳操心，我们更坚定地站到了他们的对岸去，凡是长辈热爱的，必是落后的。

如此，尽管也被《围城》被《编辑部的故事》弄得欲罢不能，但总体而言，我们看不上电视剧，看不起电视剧观众。再加上，琼瑶剧开始摧残大陆屏幕，看到一整条弄堂为《婉君》哭，我们拿出现代派谈论诗和远方，偷偷埋葬自己在电视机前稀里哗啦的黑历史，鄙夷地对外婆、妈妈说：再看下去，你们

快回到清朝了。

清宫戏的名声就这样慢慢坏掉，顺便也把我们国产剧的声誉拖到了鄙视链的底端，一路排在英剧、美剧、日剧、韩剧的后面，甚至还包括港台剧。然后，哐哐哐，时钟走到20世纪末，《雍正王朝》横空出世。

在1999年的语境里，怎么抬高《雍正王朝》的意义都不为过。我自己把《雍正王朝》看作新的国产电视剧元年。《雍正王朝》我在不同的年份看过三遍，《雍正王朝》的碟片，我买过十套以上。那时我在香港读书，是从《雍正王朝》开始的吗？我帮香港的朋友从上海带碟过去，以前都是我从香港带DVD回上海。《雍正王朝》修改了"清宫戏"，修订了鄙视链，《雍正王朝》也让我们"装逼犯"重新回到电视机前面，而当时大家还意识不到，一个电视剧时代正在展开。

2001年开场的《24小时》在全球范围内为电视剧翻了盘，《电影手册》为它加冕，声称这部电视剧承担的历史责任在好莱坞已经完全找不到。而更重要的是，一个几何级数的电视剧观众在增长，热钱涌入电视剧行业。朋友们开始在饭桌上嘲笑我还去电影院看烂片，去看《亮剑》看《暗算》看《士兵突击》看《乡村爱情》看《大明王朝1566》啊。21世纪的第一个十年，属于国产电视剧。2009年，《我的团长我的团》开场，《潜伏》跟进，《人间正道是沧桑》《蜗居》《生死线》《大秦帝

国》《沂蒙》喷涌而出，要啥有啥。那一年，我好像每一分钟都用来看电视剧了，搞得我们家阿姨以为我失业了。那一年，我把电影课上成了电视剧课，还在报纸上兴兴头头地说，国产电视剧将超越美剧，因为当年的艾美奖只是续集的天下。

当然，我马上被打了耳光。2010 年的《红楼梦》贾母是邦女郎，2010 年的《三国》吕布像宝玉，光辉的 2009 年成了电视剧史上的传奇，虽然年年还有好剧，《甄嬛传》《北平无战事》《琅琊榜》都曾熠熠生辉，但架不住《红高粱》黄兮兮，《欢乐颂》金灿灿，越来越多的剧以青春剧的名义反青春，以偶像剧的名义毁偶像。看《潜伏》的时候，渴望有三生三世用来分辨余则成是更喜欢左蓝还是更喜欢翠平，看完《三生三世》觉得一生一世就够了。

而当我回首被朋友们唾弃为淫欲的看剧二十年，2009 年确实构成一个分水岭。在那之前，坐在电视机前一睁眼一闭眼一天过去了，沙发上站起来有时几乎一个趔趄，但是浪费在那十年的国产电视剧里，多少给我一种飞扬感，就像少年时候骑车下坡松开双手，风刮起衣服刮起耳朵，有多么想死就有多么想生。那个时候的国产电视剧还有无限可能，那个时候的我们也还经得起挥霍。但后来就越来越变成纯浪费，看完觉得身心疲惫，就像《长安十二时辰》里的靖安司司丞李必，从第一集跑到第四十八集，后面四分之三是惯性。

在国产剧滑坡的日子里，我重新把自己回锅成英剧、美剧的狂人粉。像小津的电影，《唐顿庄园》的生活礼仪又取消了我们的阶级觉悟，就让玛丽、马修过腐朽的日子，让他们继续用仆人吧。帝国夕照自有动人心魂的地方。《东京物语》的最后时刻，全家人看着即将离世的母亲，我突然理解，为什么小津要用一个这么高大的母亲。那一刻，高大的东山千荣子就是帝国的最后形象，各处赶来的不孝子女全心全意地看着母亲，这是叶芝说的"再也保不住中心"前的一刻。这一刻摄人心魂，我看到自己身上残余的封建性。

这是英剧、美剧厉害的地方吗？在检索这些年写下的关于电视剧的文章时，其实我多少有些惊恐地发现，我居然提过五十次《24 小时》，提到四十次《权力的游戏》，本来试图删掉一点，想想还是保留历史现场，就没去动它们。而今天晚上，当我打开电视机，看到七个频道在放《猎谍者》，八个频道在放《小幸福》，就觉得自己比雨中静止的火车更忧伤。

感谢在二十个冬天里和我一起追剧的朋友，感谢一直嘲笑我看烂剧的朋友，用小恶魔的名言来说，"一旦你接受了自己的缺点，就没有人可以用它们来对付你了"。每次，我都笑眯眯地对他们说，喜欢看剧，是我的生理缺陷，他们就用放弃的眼光封印我。至今我已经说不清自己看过多少电视剧，千万个长夜犹如千万堵高墙。这本小书，只是其中的一些回忆。谢

谢陆灏的逼迫，书中大多数文章是我在《文汇报》上的"看电视"专栏，千字卡死，很多师友为这种"性价比极低"的专栏打抱不平过，但我们的一生发出的子弹到底有几颗奔向了渴望的胸膛？感谢舒炜，他催生了这本书，也为这本书打造了框架，四季的倒叙安排是他的想法，最初的编目也是他亲力亲为，遇到这么可怕的朋友，会觉得人生既真实又虚构。感谢振峰夯实了这一切，她美丽、耐心，永远用肯定句对付我的拖延，平衡了生活带来的打击。

感谢董桥先生题赐书名。看董先生写字，清风明月一室安静，新墨新茶一任平生，搞得我这种霹雳火性格的也由衷觉得写字实在养生又养命，火气大的读者就请多看看封面吧。

最后要感谢桂梅。请桂梅为这些小文章写序，多少有点用孔雀线镶粗布衣的意思。作为桂梅的同龄人，因为她一直在思考，我们可以懈怠，因为她一直在努力，我们可以偷懒。她给自己的才华加上了纪律，还要拖着我们一起飞，这是旗手的宿命。不过，是不是这样，梨花淡白柳絮飞，岁华销尽也不会令人太惆怅，因为我们一起走过。

凛冬将至，祝亲爱的读者心里温暖。

2019 年 9 月